A

L'ACADÉMIE ROYALE DES NOBLES ARTS

DE SAN-FERNANDO

CE LIVRE

SUR GOYA, DIRECTEUR DE L'ACADÉMIE

PREMIER PEINTRE DU ROI CHARLES IV

EST DÉDIÉ

PAR L'AUTEUR,

CHARLES YRIARTE.

GOYA

PAR CHARLES YRIARTE

SA BIOGRAPHIE

LES FRESQUES, LES TOILES, LES TAPISSERIES, LES EAUX-FORTES

ET

LE CATALOGUE DE L'ŒUVRE

AVEC CINQUANTE PLANCHES INEDITES

D'APRÈS LES COPIES DE TABAR, BOCOURT ET CH. YRIARTE

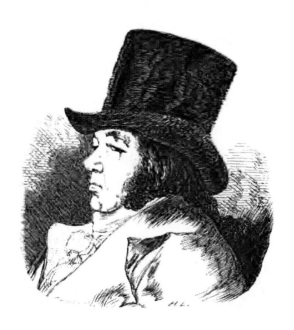

PARIS

HENRI PLON, IMPRIMEUR-ÉDITEUR

RUE GARANCIÈRE, 10

1867

GOYA

SA VIE, SON ŒUVRE

PARIS. — TYPOGRAPHIE DE HENRI PLON, IMPRIMEUR DE L'EMPEREUR, RUE GARANCIÈRE, 8.

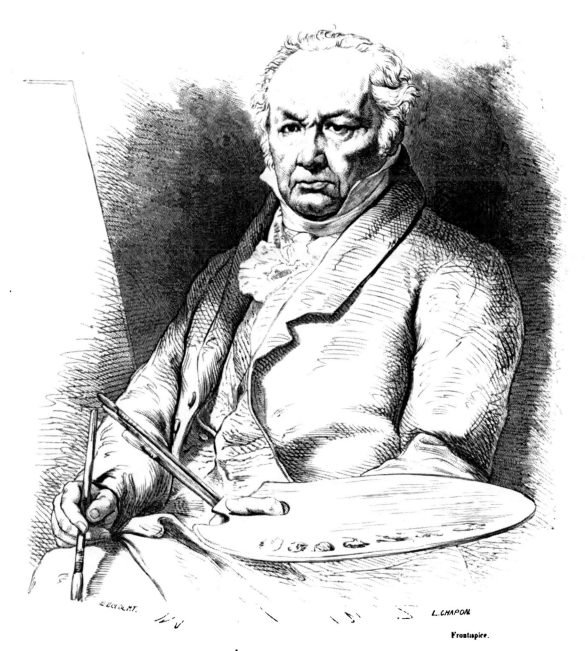

E. BOULART. L. CHAPON

Frontispice.

GOYA A L'AGE DE QUATRE-VINGTS ANS

D'après le portrait de Lopez de Valence (Musée de Madrid).

AVANT-PROPOS

La personnalité artistique de Goya était mal connue; l'aqua-fortiste seul occupait sa véritable place dans l'admiration des rares amateurs qui connaissent l'ensemble de l'œuvre gravée, dont la Bibliothèque impériale elle-même ne possède qu'une partie.

Le but spécial de l'ouvrage que nous présentons au public est de faire connaître Goya peintre.

Goya a tout tenté : le portrait, l'histoire et le genre. Nous avons choisi parmi les portraits historiques que nous connaissons de lui, quelques-uns des plus beaux, et nous les avons fait graver en les accompagnant d'une étude sur le peintre comme portraitiste.

Les grandes fresques de Goya sont absolument inconnues hors de l'Espagne et n'ont jamais été gravées. Nous avons fait copier ou copié nous-même avec un soin religieux ces peintures monumentales d'un caractère curieux.

L'histoire, la religion, la peinture des mœurs nationales, ont tenté cette prodigieuse organisation. Nous avons parcouru les cathédrales, les couvents, les palais, les *quintas* de toute l'Espagne, depuis Saragosse jusqu'à Valence, et nous avons choisi les toiles qui pouvaient donner l'idée la plus juste de l'originalité et de la variété de ce singulier artiste.

L'aqua-fortiste nous tentait aussi; mais cette étude exigeait un livre à part. Nous nous sommes contenté ici d'un coup d'œil général sur les eaux-fortes.

Le peintre aragonais a été déjà beaucoup étudié en France. On nous demandera quel est l'élément nouveau que nous apportons à la discussion, après MM. Matheron, Brunet, Piot, Carderera, Viardot, Th. Gautier, Melida, P. Mantz, Burty, P. Lefort; cet élément est considérable. D'abord nous publions quarante-cinq planches absolument inédites des ouvrages les plus célèbres et les plus importants de Goya peintre; ensuite, ayant étudié tout l'ensemble, nous en apprécions ici et le mérite et la portée.

La biographie de Goya avait été tentée par un homme consciencieux auquel nous rendons justice, M. Matheron; mais l'auteur ne paraît pas avoir connu la correspondance Zapater; il n'a pas non plus fouillé les archives du palais de Madrid, celles du duc d'Albe et celles d'Ossuna; enfin la liaison historique et le milieu dans lequel le peintre vivait ne sont pas étudiés. Nous restituons la vie de Goya et nous le suivons sans interrup-

tion depuis 1756 jusqu'à 1828; enfin, nous tentons de dresser un catalogue général. Cette dernière partie n'est pas la moins ardue ni la moins intéressante de notre tâche. Nous certifions que pas une œuvre dite monumentale ou même une composition importante de chevalet ne nous a échappé, mais nous faisons appel aux possesseurs de toiles de genre et de portraits non catalogués.

Tout était à créer. Ce serait une histoire curieuse et un peu triste à raconter que cette course à travers l'Espagne à la conquête de Goya. Ne nous arrêtons pas sur ce sujet; il nous est plus doux de remercier ici S. A. le duc de Montpensier, qui, spontanément, nous a offert de faire photographier à notre usage les beaux Goya de sa résidence de San-Telmo. Nous devons au duc d'Ossuna de nous avoir libéralement ouvert l'Alameda où Goya, dans vingt-quatre toiles éminemment différentes de celles qui composent le reste de l'œuvre, a marché sur les traces de Watteau, tant par le fini de l'exécution que par l'esprit qu'il a déployé dans ces spécimens inattendus d'une manière qu'on ne soupçonne pas en France. Le duc d'Albe nous a ouvert le palais Liria. Don Federico de Madrazo nous a facilité la reproduction des toiles du Musée royal, celles de l'Académie de San-Fernando, et a mis à notre disposition les beaux Goya qu'il possède.

MM. Zarco del Valle, Francisco de Zapater, Valentin Carderera et Lefort nous ont aidé de leurs lumières et de leurs documents.

Deux hommes de talent, MM. Léopold Tabar et Bocourt, se sont joints à nous pour copier ce qui nous a paru le plus digne d'être reproduit et ce qui était du domaine de la gravure; des dessinateurs d'un talent souple, dont nous citons les noms à la table, ont fidèlement interprété nos copies.

Goya n'est pas là tout entier sans doute. Sa couleur à la fois puissante et délicate nous échappe; mais désormais le maître est dénoncé à l'admiration de ceux qui ne l'ont jugé jusqu'ici que sur ses eaux-fortes. Le voyageur prévenu voudra juger par lui-même de ce que valent les grandes fresques de Saragosse, celles de San-Antonio de la Florida, le *Saint Joseph de Calasanz,* le *Judas* de Tolède, les *Saint François de Borja* de Valence, la collection de l'Alameda et tant d'autres œuvres qui assurent à Goya une belle place dans l'histoire de l'école espagnole.

Nous ne terminerons pas cet avant-propos sans remercier M. Henri Plon, notre éditeur, qui nous a mis à même de réaliser une tâche que nous rêvions d'accomplir depuis le jour où, il y a dix ans, nous mîmes pour la première fois le pied dans la petite église de San-Antonio de la Florida.

CHARLES YRIARTE.

L'*Étude*, médaillon à la fresque, dans le palais du prince de la Paix.

CHAPITRE PREMIER.

GOYA.

COUP D'ŒIL GÉNÉRAL SUR L'ŒUVRE.
TENDANCES DE L'ARTISTE. — SES DIFFÉRENTS ASPECTS. — SON PROCÉDÉ,
SA COULEUR. — SA PLACE DANS L'ÉCOLE ESPAGNOLE.

En France, la Révolution s'est incarnée dans un homme, et cet homme était un écrivain. Ce fut un peintre qui, en Espagne, porta le premier coup à l'obscurantisme, tendit la main aux encyclopédistes et continua leur œuvre. Jovellanos traduisait le *Contrat social*, Olavide fondait l'Association pour le travail, Goya attaquait l'Inquisition et revendiquait la liberté de la pensée. Sous le peintre, il y a le grand penseur dont la trace fut féconde, et tout d'abord il y a deux grands aspects dans cet homme multiple, qui se subdivise encore à l'infini.

Goya philosophe est au-dessus de Goya peintre, et, sans faire une étude sociale, nous voulons montrer quelle est la part que le premier a prise au mouvement d'idées

1

du dix-huitième siècle; quant à l'artiste, sans mériter qu'on associe son nom à celui des grands maîtres de la Renaissance, il a assez fait pour mériter cependant une belle place dans l'École. Nous ferions à la rigueur bon marché de cet œuvre énorme, s'il n'y avait là qu'un charme plastique. Qu'importe l'exécution! l'idée est là, un trait gravé sans effet, sans grand effort artistique, et la planche devient un poëme, une arme terrible, un brandon : le dessin se fait idiome et sert à formuler la pensée. Considérons pour un instant que l'époque à laquelle Goya accomplissait sa tâche de destruction, quoique contemporaine de la Révolution française, est relativement éloignée de nous de deux siècles, puisqu'il vivait dans un pays voué à toutes les superstitions et à toutes les servitudes. L'effort était plus grand que le nôtre, et il faut admirer ceux qui, les premiers, firent entendre des paroles d'indépendance et des cris de liberté au milieu de cette nuit profonde.

Il est curieux de voir deux fois de suite, à cent cinquante ans de distance, le même phénomène se reproduire, et, dans le même pays, deux peintres formuler une protestation contre les idées de leur temps. Ce n'est certainement point une subtilité philosophique que de dire de l'œuvre de Velasquez qu'il fut, par sa constante glorification de la nature et de l'être matériel avec toutes ses passions, son relief, sa séve et sa vie puissante, une protestation contre l'ascétisme et la renonciation terrestre de tous les peintres de l'École espagnole à jamais vouée à l'ascétisme et à la contemplation. Sans, je crois, avoir conscience de cette tendance, mais par pur tempérament, Don Diego ramena sur la terre tous ces artistes voués aux extases et à l'adoration perpétuelle. Goya, lui, eut la conscience de sa tâche et l'accomplit jusqu'au bout. Il est de la famille de Voltaire, de Diderot et de d'Alembert.

Ceux qui ne se soucient pas d'une aussi haute mission, et qui sont partisans de la doctrine de l'art pour l'art me nommeront Rembrandt ou le Titien, auxquels il suffit d'une tache et d'une tête peinte pour faire éprouver au spectateur l'impression la plus profonde, sans que ces grands artistes aspirent à changer la face de la société et à se faire les peintres errants de la liberté du monde; mais sous Goya philosophe et précurseur, il y a aussi un Goya peintre extrêmement curieux que la nature s'est plu à douer d'une façon rare. Nous indiquerons le philosophe à ceux que cet ordre d'idées préoccupe; dans ce livre, nous allons montrer le peintre sous tous ses aspects.

Goya, si universellement admiré comme aqua-fortiste, et souvent contesté comme peintre par ceux qui n'ont pas visité l'Espagne, est un homme génial, une organisation extraordinaire, un tempérament privilégié; on ne saurait rester indifférent devant son œuvre, qui porte l'empreinte de la passion, et qui, en dehors de la portée politique qu'il eut à l'époque où il le conçut, renferme d'assez hautes qualités pour mériter une sérieuse étude et assurer à l'artiste une place dans le cycle de l'art.

Les documents sur Goya sont épars çà et là; les essais et les biographies sont restés dans le domaine des amateurs et des artistes; il faut, pour rassembler ces éléments dispersés et décrire l'œuvre de ce singulier maître, rayonner du nord au midi de l'Espagne, entrer dans les cloîtres, visiter les galeries, ouvrir parfois des enquêtes, et toujours regretter qu'un artiste qui avait à sa disposition une pointe subtile à laquelle

il doit une bonne part de sa gloire, n'ait point pensé à traduire en eaux-fortes ses compositions et ses fresques.

Il y a trois artistes en Goya : le Goya monumental (peintre des fresques et des sujets historiques), le portraitiste, l'aqua-fortiste. Le plus connu des trois c'est l'aqua-fortiste ; la planche gravée court de main en main ; elle se multiplie, se copie et se multiplie encore, franchit les frontières, se collectionne et sert d'objet d'études bénéficiant de l'immense publicité de l'impression. S'il n'y avait en Goya qu'un homme, l'aqua-fortiste, il devrait encore occuper une belle place, non pas tant par le côté purement artistique que par le côté philosophique de son œuvre, mais le graveur ne peut pas être séparé du peintre, car ses plus grandes œuvres rappellent la singularité et le côté étrangement philosophique de ses eaux-fortes. Il y a encore dans ces trois grandes divisions de l'œuvre de Goya une importante subdivision : c'est l'aqua-fortiste politique, l'homme dont la pointe crie et mord, dont les réticences elles-mêmes sont incriminées par le parti qu'il attaque, et dont la *légende*, courte et maligne, frappe au cœur, comme un trait acéré. En sorte qu'il faut dégager l'idée philosophique ou satirique de la forme et de la composition, car le plus indifférent en matière d'art, pour peu qu'il s'intéresse au milieu social dans lequel Goya vous transporte, trouve un aliment à ses passions politiques, tandis que l'amateur, lui, admire le mouvement, la couleur, la vie qui animent ses œuvres gravées, tout en savourant en même temps l'épigramme qu'elles renferment, ce qui double l'attrait.

Disons tout d'abord que ce livre n'a pour objet spécial que Goya *peintre :* c'est l'aspect sous lequel il est le moins connu ; nous ne négligerons pas sans doute l'aqua-fortiste qui joue un rôle immense, mais M. Lefort, que nous avons vu à la tâche, alors que nous visitions patiemment les archives et les galeries à la recherche de Goya, a entrepris sur cette spécialité un travail sérieux.

Avant de dire comment l'artiste qui nous occupe a conçu son œuvre, avant même de raconter sa vie, il convient de faire comprendre à ceux qui ne connaissent pas le maître quelle est la nature de son talent, quels sont ses procédés, sa main, sa couleur, et de faire entrevoir par les rapports et les analogies possibles la gamme de sa palette et jusqu'à sa facture.

Goya dit dans une lettre adressée à un critique d'art qui se proposait d'accompagner de notes un catalogue : « J'ai eu trois maîtres, la nature, Velasquez et Rembrandt. » A la nature, il prend son relief et sa vie, ses palpitations et ses ardeurs, ses accents, ses cris, ses exaspérations. Il étudie chez Velasquez la grande entente du tableau, son indépendance, sa fière allure, ses poses hardies, son admirable enveloppe, les tons fins et argentés de ses chairs, son exécution cavalière et enlevée. Rembrandt le touche et l'émeut, et de ses longues contemplations en face des œuvres du maître flamand, il rapporte un côté humain et convaincu, une harmonie supérieure, la science du clair-obscur, l'entente de la lumière qui circule dans toute sa toile, et le parti pris et la convention dans le mode d'éclairage de son tableau. Qu'on ne nous fasse pas dire que le peintre que nous étudions est

à la hauteur de Velasquez et de Rembrandt, qu'on veuille bien nous lire avec sin-
cérité et n'oubliant jamais que nous étudions une figure curieuse, une originalité, et
surtout un homme d'action. Goya procède évidemment de ces deux maîtres, qui
planent à des hauteurs artistiques, vers lesquelles il aspira toujours sans y jamais
parvenir. Il n'a pas été non plus indifférent aux tendances des peintres ses aïeux,
Zurbaran, Ribera, Roelas, Alonso Cano, Cespedès, Valdez, Cereso, Pareja, qui
demandaient surtout à la nature le relief et la puissance, et qui, vivant sous un
soleil ardent qui projette des ombres intenses, ont fait se mouvoir leurs créations
dans des ténèbres que viennent illuminer parfois des rayons et des éclairs.

Mais ce qui appartient en propre à Goya, c'est son génie profondément original,
son point de vue tout personnel, son mode de sentir et de comprendre, sa mise en
scène qui n'a pas d'analogie, ses intentions absolument neuves, cette curiosité ardente
qui le pousse en avant pour pénétrer jusqu'aux entrailles mêmes de son sujet, lui
faisant rendre tout ce qu'il peut, l'épuisant jusqu'à la lie, et le présentant toujours
dans son paroxysme. Puisqu'il faut tout dire, comme tous les tempéraments exces-
sifs, il a en propre un côté malsain ; c'est un singulier esprit préoccupé d'un idéal,
mais auquel échappe pourtant tout un côté lumineux, un sceptique endurci qui
cherche toujours la raillerie sous le masque. Goya trouble et fait frémir ; il ne sait
point toucher et émouvoir, ou du moins il n'appelle pas la douce émotion ni la
pitié plus douce encore. Il donne le frisson et ne sait pas arracher de larmes, il y
a dans son œuvre des hurlements de démons et des cris de damnés, des débauches
écœurantes et une constante préoccupation de l'horrible qui jettent le trouble dans
l'esprit et confondent l'imagination. Il n'a entrevu le Ciel qu'une seule fois à peine,
quand il a peint son *Christ en croix* qu'on voit aujourd'hui au ministère de l'instruc-
tion publique de Madrid (*Fomento*) et dans sa *Communion de saint Joseph de Cala-
sanz*. Même dans ses peintures religieuses, alors que se plaçant au point de vue con-
ventionnel de l'artiste, qui est tour à tour croyant ou athée, ascétique ou mondain
selon les exigences de son sujet, il ne quitte jamais la terre ; je dis plus, c'est dans le
noir Tartare qu'il broie les couleurs qui vont décorer les ailes de ses chérubins. Ses
anges sont des femmes, avec leurs grâces, leurs attraits, leur perfide regard, parfois
même ce sont des *manolas,* quand ce n'est pas pis encore ; elles sont belles mais d'une
beauté provoquante et lascive, et le peintre ne sait pas comme Murillo et les grands
Italiens, depuis Raphaël jusqu'à Dolci et Sassoferrato, d'une Andalouse aux fiers
contours faire une sainte, et d'une Transtéverine ou d'une Napolitaine une Madeleine
éplorée.

M. Thiers a dit en parlant d'Eugène Delacroix : « Il a l'imagination du dessin. »
On peut en dire autant de Goya ; il n'a vu dans la nature que des masses qui
se meuvent dans l'air, des plans qui reçoivent la lumière et qui portent des
ombres, des saillies et des creux, et des sacrifices constants en faveur des parties
qui accrochent les rayons lumineux et leur empruntent leur force de relief. Il a
observé des mouvements, des gestes et des intentions, une anatomie inflexible dans
sa construction, mais dont le mécanisme se prête aux mouvements que les corps opè-

rent. Pour lui le détail se fond et disparaît dans l'ensemble, il dessine ce qu'il voit et non ce qui est, les cheveux font une masse colorée et sont la réunion de milliers de filaments qui forment ce tout très-souple et dont la coloration est une coloration relative, puisqu'elle se modifie suivant que la lumière l'influence. L'arcade sourcilière, en projetant son ombre sur les yeux, les enveloppe et les fond dans une harmonie générale qui modifie ses tons particuliers, fait flotter la prunelle dans une atmosphère chaude et profonde, si bien que le dessin réel se trouve absolument et intimement lié à la couleur et qu'il ne songe point à les séparer l'un de l'autre. Si Goya néglige parfois la forme, casse les mouvements et commence un geste qu'il ne finit pas, défaillances trop nombreuses dans son œuvre, ce n'est point dans ses grandes peintures qu'il faut chercher des exemples de ce manque de conscience, que nous accuserons sans faiblesse, dans l'étude des tableaux de chevalet.

Nous montrerons, dans cette étude de Goya, tous ses aspects et toutes ses faces; on sera peut-être surpris, en France, de voir la prodigieuse variété de son œuvre; on l'a rêvé fougueux, rapide, fiévreux, brutal, et il se révélera tout d'un coup fin et précieux comme nos jolis maîtres français du dernier siècle.

Dans la grande division qui classe les peintres en *Coloristes* et *Dessinateurs,* Goya est à classer parmi les coloristes. Ceux-ci charment par la belle ordonnance des lignes, les grandes attitudes, le jet des draperies et les expressions des physionomies, ceux-là attachent par la splendeur du coloris, l'harmonie générale, la force du relief, la puissance et la vie, et émeuvent avec les tons et les nuances comme les autres avec l'élévation des lignes, si bien que ceux qu'on a classés dans l'école sous la dénomination de *dessinateurs,* ce qui est impropre, car tous les grands coloristes furent de grands dessinateurs, n'auraient peut-être rien perdu de leur grandeur s'ils s'étaient contentés simplement de rendre leur pensée à l'aide de la pierre noire ou de la sanguine, sans appeler à eux les ressources de la palette.

Goya sera donc classé parmi les coloristes; car, même en ses dessins, en ses eaux-fortes, il cherche la couleur, et pourtant parvenu à la fin de sa vie, il la niait, et prétendait qu'elle n'existait pas; faisant la plus large place à la lumière, il disait qu'un tableau dont l'effet est juste est un tableau achevé. A l'appui de cette thèse, il a presque toujours ébauché ses dernières toiles à deux tons, en grisailles, dans lesquelles le fond de la toile jouait un très-grand rôle. Ce n'est que pour donner la dernière main qu'il coloriait les chairs et les étoffes, les terrains et les fonds, et il n'est pas rare de trouver des têtes dans lesquelles les parties lumineuses sont accusées en ton de chair vivant et coloré, tandis que les parties d'ombre ne procèdent point de la même coloration. Sa palette est simple et franche, il n'a pas de subtilités, il n'a que des partis pris; les glacis, les préparations, toutes ces roueries de la peinture lui sont inconnues, sa toile est harmonieusement préparée et juste dans son effet, chaque touche colorée va porter; et il résultera de cette façon de procéder je ne sais quelle couleur de convention que Prudhon a rappelée parfois, et qui sent la lumière artificielle, les reflets d'un ciel sublunaire ou l'atmosphère du monde des féeries. La touche est grasse, et pourtant le pinceau a caressé la toile; ce sont des chatoiements de couleurs, des pal-

pitations, il y a quelque chose d'immatériel dans le procédé (voir le *Charles IV et sa famille*), et cela joint à la convention du coloris suffit pour vous transporter dans un monde rêvé.

Il reste prouvé, d'ailleurs, que Goya mettait ses dernières touches aux reflets de la lampe. Il ne faut pas trop tenir compte en matière d'art de ces procédés exceptionnels; on peut pourtant accueillir cette assertion certifiée par M. Carderera, et rendue plus que vraisemblable par l'examen attentif de ses œuvres importantes.

Avec Goya on n'a jamais tout dit, et tandis qu'à l'Alameda du duc d'Ossuna il peint des tableaux fins et délicats qui rappellent la facture de Fragonard et les spirituelles délicatesses de Watteau qui avait dû beaucoup le frapper, au Musée de Madrid il se montre fougueux décorateur, et se contente d'un à peu près plein de passion, mais parfois aussi plein de négligences d'exécution.

On a souvent dit que Goya peignait avec le premier outil venu, on prétend que la grande esquisse du *Dos de Mayo*, qui se trouve dans la première salle du Musée royal, a été peinte avec une cuiller, la tradition le veut ainsi; mais si on tient à savoir la vérité sur ce sujet, il faudra constater qu'il n'attachait aucune espèce d'importance à la matière sur laquelle il peignait. Le premier carton venu, une toile grossière et mal tendue fixée aux angles à l'aide de quatre clous, du papier très-fort et préparé à l'essence, des couleurs mal broyées et un couteau à palette, c'était plus qu'il ne lui fallait pour assouvir sa rage, car il peignait avec furie, et sa main courait sur la toile; il a peint dans une journée des figures grandes comme nature. Ce fameux *Dos de Mayo* n'est lui-même qu'une décoration rapidement peinte dans un but d'actualité; je sais aussi dans les bureaux de la direction des postes au ministère de l'intérieur de Madrid un portrait monumental de Ferdinand VII qui fut peint en trois heures, pour servir de transparent un soir d'illumination. C'est une œuvre dite *décorative*, sans doute, mais elle se recommande par des qualités de vigueur et d'entrain qui sont bien faites pour séduire les peintres. Goya peignait donc avec de grossiers pinceaux, et mettait souvent les touches d'expression avec le pouce recouvert d'un chiffon. Vers la fin de sa vie il abusa des tableaux monochromes, exagérant le principe de l'harmonie des tons, et il a été jusqu'à ébaucher certaines toiles avec de l'encre d'imprimerie.

Il est à remarquer que quoique le peintre de San Antonio soit presque notre contemporain et que toutes ses œuvres, ou du moins ses œuvres les plus importantes, nous soient connues, on possède peu d'études préparatoires pour ses grandes toiles. C'est là le côté curieux de cette nature; sa facilité était prodigieuse, il ébauchait l'esquisse et commençait immédiatement la grande exécution. Il cherchait son ensemble à l'aide du charbon, puis dégageait de ce chaos une figure tout entière, en la peignant sans se préoccuper de l'ensemble; ce n'est que lorsque toute sa composition était peinte, qu'il la ramenait à l'harmonie générale par des sacrifices et des valeurs. Velasquez a donné ce prodigieux exemple de facilité; son chef-d'œuvre, l'immortel tableau des *Lances* du Musée de Madrid, offre un curieux exemple de cette spontanéité du grand coloriste, et laisse voir au spectateur attentif la trace d'un *repentir,* qui lui fit modifier presque complétement sa composition alors qu'elle était

déjà peinte. Dans une autre œuvre importante, un de ces grands portraits équestres dans lesquels il excelle, il abat d'un trait de pinceau toute la jambe droite du cheval qui était levée, changements graves qui indiquent que l'œuvre est conçue et exécutée sur la toile elle-même. Il existe pourtant chez M. Carderera, un savant académicien de Madrid qui possède la plupart des beaux dessins originaux de Goya, un projet de l'une des deux grandes toiles qui décorent la cathédrale de Valence. Je signale au Catalogue de l'œuvre deux belles esquisses du *Saint François sur la montagne,* chez le marquis de la Torrecilla; une reproduction ou un projet de la même œuvre, chez don François de Zapater y Gomez, à Saragosse; chez le marquis de Santa-Cruz, une esquisse du *Saint François de Borja;* chez M. de Madrazo, un projet du *Ferdinand VII à cheval,* etc., etc. On voit que jusqu'à présent on a trop exagéré ce manque d'études préparatoires.

Il est impossible de pousser le mépris du procédé plus loin que ne l'a fait Goya; lors même qu'il dessinait, il lui fallait trouver une facture neuve et originale.

C'est en face de la curieuse collection de M. Carderera, qui contient les originaux de presque toutes ses eaux-fortes, qu'on peut se rendre compte de la façon dont Goya rendait sa pensée. Tout lui était bon; il a employé le crayon noir, la sanguine, la plume, le pinceau, dont il se servait comme d'un crayon en l'imbibant d'encre de chine; il puisait dans son encrier, étalait l'encre avec ses doigts, profitait d'une tache, d'un accident de papier; parfois encore il écorchait un fond sombre avec le bois du pinceau ou une pointe pour y silhouetter une figure en blanc, ou encore, après avoir commencé un croquis sur un journal ou une affiche, il l'achevait en trempant son pinceau dans l'encre à écrire mélangée de tabac d'Espagne.

Quand il résolut de graver à l'eau-forte, il dut forcément faire sienne la nouvelle matière qu'il allait employer, et il dompta le cuivre, lui faisant rendre des effets nouveaux. Les fonds d'aqua-tinte, qui donnent à ses eaux-fortes leur sombre aspect, ont souvent été ajoutées après coup, comme dans les *Proverbes.* Les planches ont évidemment été modifiées.

Ce peintre ardent exécutait une toile comme on exhale sa rage; il ne prit jamais le pinceau sans y être impérieusement poussé par l'inspiration ou par un besoin de production qu'il ne maîtrisait point; il est l'homme de la violence et du paroxysme, il n'a que rarement su rendre les sentiments paisibles, et dans le domaine de la peinture religieuse, il est vaincu par tous ceux qui l'ont précédé, les Murillo, les Coello, les Valdez, les Alonso Cano, les Zurbaran, les Ribera, les Cespedès, les Groeco, les Valdez Leal, les Pantoja de la Cruz. Contraint à la sagesse, influencé par un voisinage qu'il faut se garder de heurter (comme à San-Francisco el Grande), enchaîné par des lois et des réticences, il perd sa fougue géniale et son désordre inspiré.

Nous considérons Goya comme une exception lumineuse, et c'est à titre d'exception que nous cherchons à le connaître, ne le proposant comme modèle à personne, constatant ce tempérament excessif, frémissant quand il a frémi, terrifié quand il veut peindre l'horrible, ne lui demandant jamais compte du droit qu'il a de choisir ses sujets, ne discutant jamais avec lui, subissant toujours l'impression qu'il nous

veut faire ressentir et qu'il nous impose de par la force de son émotion, de par la
fougue de son pinceau et la profondeur du sentiment qui l'inspire. Il nous mène
dans les profondeurs du Tartare, suivons-le et tremblons d'effroi ; il appelle à lui les
Stryges, les démons, les monstres impies, les suppôts de l'enfer ; ne détournons
point la tête en songeant aux Champs-Élysées et aux âmes heureuses. Acceptons
toutes ses extravagances, toutes ses folies ; prêtons-nous à ses bizarreries, à ses
caprices, à ses fantaisies ; entrons de plain-pied dans son sujet, sans préparation,
sans transition. Songeons qu'il a la fièvre et qu'il est le jouet d'un horrible cau-
chemar qui ne lui a laissé, pendant toute sa longue carrière, que de rares moments
de répit, pendant lesquels il nous a peint l'Espagne qui va disparaître, l'Espagne
d'autrefois, le pays des lèvres en fleur et des petits pieds d'enfant, la fille brune qui
porte la basquine à pompons, le haut peigne d'écaille et le corsage pailleté ; l'Espagne
où fleurissent l'hyperbole et l'œillet rouge, où retentissent le *Olà !* et le *Salero !* le
pays du boléro et des combats du cirque, tout un monde de choses qu'il a fixées à
jamais avec sa pointe subtile et son ardent pinceau, dans un œuvre qui deviendra
les archives d'une nationalité qui s'est transformée et qui nous parle de toutes ces
choses pittoresques et charmantes comme d'un rêve fait par d'autres générations.

Tous les étonnements sont réservés à celui qui veut étudier Goya dans son œuvre
complet ; jamais nature plus robuste et plus originale n'a pourtant subi plus d'in-
fluence, et cette même influence qui semble une incompatibilité est flagrante et se révèle
à chaque pas. Un jour, Rembrandt l'étonne, et il se voue au clair-obscur ; le lendemain,
Watteau le séduit, et sa rude brosse se change en un mignon pinceau ; l'éclair et la
fougue font place à l'esprit. Il y a de tout dans cette œuvre si profondément person-
nelle, malgré toutes ces tergiversations. Ici, c'est une furibonde ébauche, rapide,
spontanée ; là, c'est un portrait caressé avec amour, une toile précieuse et fine, dans
laquelle il s'est complu à parfaire chaque détail, à indiquer minutieusement ce qu'il
fait si bien deviner, alors que, procédant avec son ampleur magistrale, il noie les
accessoires dans sa riche enveloppe.

Il y a dans Goya un don particulier, l'intuition ; la plupart de ses portraits d'une
certaine époque sont conçus dans une gamme blonde qui rappelle, avec ses jolis
modelés, les belles toiles de l'école anglaise. Lawrence, Gaingsborough, Reynolds,
Turner, semblent avoir exercé sur lui leur influence salutaire, mais il n'a jamais vu ces
maîtres, et ces douces colorations si fréquentes dans cette œuvre, que l'on croit géné-
ralement conçue dans des gammes sombres quand on ne connaît que les spécimens
épars en France, sont bien le résultat de son étude et de son génie. Les exemples
fourmillent de cette tendance du maître ; presque tous les petits tableaux de l'Alameda
se rattachent à cette période. Parmi les portraits, l'admirable *Jeune homme en blanc*
de la galerie Salamanca, le portrait de *François Bayeu*, de l'Académie de San-Fer-
nando, l'*Architecte Villanueva*, du même Musée, les études pour la grande toile his-
torique, la *Famille de Charles IV*, le *Duc de Villafranca et d'Albe*, et le bel *Asensi*
de la galerie du duc de Montpensier, etc., etc., sont les plus parfaits spécimens de
cette manière.

Un autre sujet d'étonnement, c'est la fécondité du maître et la diversité de l'œuvre; il a tout vu, tout tenté, tout résolu; c'est un grand portraitiste, tout le monde le reconnaît, mais c'est un décorateur digne de la grande époque italienne à San-Antonio de la Florida; c'est un peintre de genre fécond et plein de ressources à l'Alameda, mais c'est aussi un peintre d'histoire, le *Saint François de Borja* de Valence, le *Saint François sur la montagne*, sont là pour le prouver; c'est un peintre de sujets religieux puisqu'il a pu faire le *Christ mort* du ministère de l'instruction publique (*Fomento*), et surtout le *Saint Joseph de Calasanz*, et le *Prendimiento* de la sacristie de la cathédrale de Tolède; c'est enfin un ingénieux artiste qui prête à l'industrie artistique le concours de son imagination, et combine des effets nouveaux, puisqu'on connaît de lui plus de cent grandes tapisseries dignes des Gobelins de la belle époque. Tant de travaux divers, tant d'habileté de main, tant d'ingéniosité, des facultés si variées, jointes aux dons précieux qui font les grands peintres, ne méritent-ils pas une étude définitive qui fixe la place que Goya doit occuper dans l'histoire de l'art?

Quand nous aurons examiné sous toutes ses faces et le peintre et son œuvre, nous n'aurons pas encore tout dit; il nous faudra consacrer un livre spécial à l'aqua-fortiste, qui a peu de rivaux dans la pratique de son art, et qui se révèle aussi puissant, plus peut-être, dans l'œuvre gravée que dans l'œuvre peinte. Dégagé du charme du coloris, de la séduction qu'exercent sur les esprits et les yeux les chatoyantes couleurs, les harmonies douces et les séduisants effets, délivré des entraves du procédé et des préoccupations du métier, Goya aqua-fortiste apparaît pur esprit; c'est pour ainsi dire un volume immense, un livre qui dit sa pensée avec une force peu commune. Il a semé dans les différentes séries dont se compose son œuvre plus d'idées, plus d'intentions, plus d'esprit, plus d'ironie mordante, plus de pleurs, plus de sourires, plus de colères et plus de passion qu'il n'en a fallu à de grands noms de l'art pour fonder une réputation indestructible.

La série des *Désastres de la guerre*, quel cri de vengeance épouvantable et véhément! Les *Caprices*, quelle ironie sanglante sous le couvert d'une leçon de morale, robuste et saine! La *Tauromachie*, quelle dépense de force, de science, de mouvement et de connaissances spéciales dans un art curieux! Les *Proverbes*, quelle fantaisie au service d'une ironie politique impitoyable! Les *Prisonniers* et les *Obras sueltas*, quelle compassion pour les misérables! quelle prescience inouïe, quelle inquiétude prophétique de l'avenir, et par-dessus tout quel cachet spécial cet homme imprime à tout ce qu'il touche, et quel caractère autant dans la pensée que dans la forme!

Il y a là un homme, il y a là une âme, une force, un esprit; suivez-nous dans cette étude, parcourez dans les bibliothèques et les musées ces séries précieuses, trop rares aux mains des collectionneurs, et vous serez accablés par cet entassement prodigieux d'idées et d'intentions. Vous verrez que cet homme a tout deviné, et que pendant que la Révolution française passait sur le monde son niveau de bronze, cette force isolée dans une société corrompue, accomplissait ardemment sa tâche révolu-

tionnaire et soutenait seule le siége contre l'hypocrisie, l'ignorance et la sottise, sapant les préjugés, battant en brèche une aristocratie ignorante et vaine, attaquant l'obscurantisme et la superstition, à toute heure, en tout lieu, sans repos et sans trêve, et faisant entrevoir dans son œuvre les lueurs indécises d'une ère nouvelle pour la pensée.

L'homme lui-même, avec toutes ses faiblesses, toutes ses erreurs, ses aspirations sensuelles, ses violences, sa constante inquiétude qui le porte à sonder les espaces imaginaires, nous a attiré et séduit. Sa vie est un roman de cape et d'épée qui n'offre jamais de péripéties vulgaires, et tout est personnel et inattendu dans ce peintre au nom flamboyant : *Don Francisco de Goya y Lucientes.*

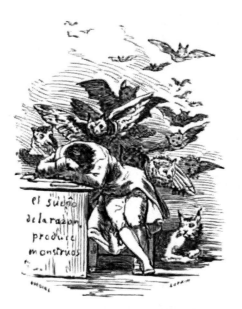

« Le songe de la Raison enfante des monstres. »
(*Planche 43 des* « Caprices ».)

Le vieux faubourg de Saragosse.

CHAPITRE DEUXIÈME.

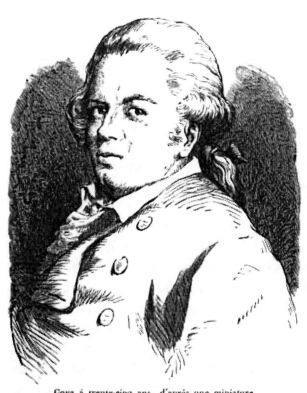

Goya à trente-cinq ans, d'après une miniature.

BIOGRAPHIE DE GOYA.

SA JEUNESSE. — ARRIVÉE A MADRID.
DÉPART POUR ROME.

Francisco José de Goya y Lucientes est né le 30 mars 1746 à Fuendetodos, petite ville située dans la province d'Aragon, à quelques lieues de Saragosse

Voici l'extrait de baptême du peintre, levé par les soins de M. Zarco del Valle, qui a bien voulu nous le transmettre :

« Camille Lacosta, curé paroissial du village de Fuendetodos, diocèse de Saragosse, certifie que, dans la page 59 du livre des Actes de baptême, se lit ce qui suit :

» Le 31 mars mil sept cent quarante-six, moi, vicaire, ai baptisé un enfant né la
» veille, fils légitime de José Goya et de Gracia Lucientes, légitimement mariés, habi-

» tant cette paroisse et résidents de Saragosse; on lui a donné pour nom « François-
» José Goya; » sa marraine était Françoise de Grasa; je lui ai fait observer que la
» parenté spirituelle lui imposait le devoir et l'obligation d'enseigner à l'enfant la
» doctrine chrétienne, si ses parents s'y refusent, et, pour donner acte, j'ai dressé
» l'écrit et l'ai signé le même jour du même mois de la même année.

» L. JOSÉ XIMENO (vicario). »

Les parents de Goya étaient cultivateurs, et leur fils, destiné comme eux à faire
valoir les terres qui entouraient leur maisonnette, fut détourné de ce paisible et obscur
avenir par une vocation qui se formula de bonne heure et qui ne fut pas combattue
par ses parents, qui l'adoraient.

Je viens de revoir la maison où Goya est né; c'est une humble métairie, un *cor-
tijó* de peu d'apparence, situé au milieu d'un paysage qui ne manque pas de
grandeur. Elle n'atteste pas la misère des parents de l'artiste, mais à coup sûr il n'y a
rien là qui révèle même le bien-être.

On aime à trouver au début de la vie des grands artistes quelque anecdote carac-
téristique qui révèle leurs aspirations et fait deviner leur génie naissant. Un bio-
graphe consciencieux de Goya, auquel il faut rendre ici une justice méritée, M. Ma-
theron, assure qu'un moine de Saragosse, voyant le fils du cultivateur dessiner un
porc sur un mur, engagea ses parents à lui confier le petit artiste. Sans savoir à quoi
m'en tenir sur ce fait spécial, j'ai retrouvé dans la correspondance de Goya le nom
d'un moine qui a eu la plus grande influence sur sa destinée, et qui lui servit de
conseiller et de guide dans les plus grandes circonstances de sa vie; peut-être faut-il
voir dans ce Père celui qui lui fraya la voie de l'étude.

Ce moine, amateur des beaux-arts, résidait au monastère de Santa-Fé, près de
Saragosse; il s'appelait don Félix Salvador; il suivit son protégé jusqu'en 1800. A
partir de cette époque, Goya, parvenu aux plus grands honneurs de sa profession,
ne parle plus du Père Salvador. Je ne veux pas croire qu'il l'oublia; le bon moine,
déjà bien vieux, était mort sans doute, et, du fond de sa solitude, avait pu assister
aux triomphes de son protégé.

Je ne retrouve rien dans la vie de Goya qui indique d'une façon décisive qu'il ait
reçu une solide instruction. Comment, du reste, aurait-il pu se livrer à l'étude?
Enfant, il courait les champs et se livrait sans relâche aux jeux de son âge. A douze
ans (1758), il étudiait déjà avec ardeur dans l'atelier de Lusan, le vieux peintre ara-
gonais; puis vinrent les folies de ses vingt ans, les voyages et la vie d'aventures. Mais
de tels hommes réparent vite le temps perdu, et d'ailleurs, avec une obstination tout
aragonaise, l'artiste épuisait bientôt le sujet d'études qu'il embrassait. En avançant
dans l'histoire de sa vie, nous le verrons apprendre tout seul le français, en vue
d'un voyage à Paris, à un âge où d'ordinaire l'esprit est devenu rebelle, et rebelle
aussi la mémoire.

Don José Lusan Martinez, le peintre chez lequel don Salvador conduisit le jeune

Goya, était de Saragosse. Il avait étudié à Naples chez Mastreolo, qui jouissait alors d'une certaine célébrité. Lusan était surtout un praticien habile, d'une assez grande prestesse de main; il avait pris cette facilité aux Italiens, et Tiepolo avait fait sur lui une grande impression. Goya pouvait plus mal tomber; il apprit au moins à cette école la pratique de son art à côté de quelques condisciples dont le nom est resté célèbre dans l'histoire de l'école aragonaise, Beraton, don Tomas Vallespin, et l'orfévre don Antonio Martinez, qui devait faire école à Madrid. S'il compta François Bayeu de Subias parmi ses camarades de l'Académie de San-Luis, il ne dut le connaître que la première année de ses études, car le peintre de la cour était déjà à Rome lorsque Goya vint à Madrid en 1765.

Saragosse tient une large place dans l'histoire de notre artiste. Toute son enfance s'y écoule; il y obtient ses premiers succès, et la ville a maintes fois retenti du bruit de ses incartades. Déjà violent dans ses désirs, passionné, bruyant, rapide, il se distingue autant par son ardeur au travail et ses dispositions extraordinaires que par son amour du plaisir. Il fut le héros de toutes les fêtes et de toutes les batailles.

En Espagne, et surtout à cette époque, à chaque fête, presque chaque jour, les processions des différentes confréries parcouraient les rues portant les bannières des saints et leurs reliques. C'était le temps des *rosarios,* qui furent abolis depuis, et il n'était pas rare de voir deux confréries, jalouses de la préséance, changer ces pieuses démonstrations en un combat sanglant. Les paroissiens de San-Luis s'armèrent un jour contre ceux de Notre-Dame del Pilar; on se défia, sans autre motif que celui de faire preuve de bravoure. L'histoire a conservé la trace de ce combat, qui eut lieu dans le bas faubourg de Saragosse, de l'autre côté de la cathédrale, à l'endroit même que j'ai dessiné en tête de cette biographie; les combattants étaient armés de frondes; beaucoup d'entre eux furent blessés et trois paroissiens restèrent sur le carreau. Goya tenait pour Notre-Dame del Pilar, dont il devait un jour décorer le sanctuaire; il avait été l'un des chefs de cette *rondalla,* qui ne fut pas la dernière ni la plus sanglante, car en août 1792 la lutte recommença plus ardente, et cette fois le nombre des morts s'éleva à sept.

Le tribunal de l'Inquisition fonctionnait alors dans toute sa rigueur. Le grand inquisiteur commença par marquer d'une croix le nom de chacun des combattants, et Goya, le plus compromis d'entre eux, mal noté déjà, fut averti à temps par son ami le moine Salvador; il quitta la ville et se rendit à Madrid, muni du peu d'argent que ses parents pouvaient lui donner. Tout me porte à croire que c'est de cette époque que date sa première liaison avec Zapater, qui devait plus tard lui rendre les plus signalés services.

Don Martin Zapater était un des hommes influents de Saragosse, autant par son esprit d'initiative que par la situation honorable de sa famille. Il devait plus tard acquérir une grande fortune comme fournisseur général des armées, et donner au parti qu'il avait embrassé des preuves d'une rare fidélité. Goya lui dut tout d'abord ses conseils et plus tard des services plus effectifs. D'un autre côté, ses parents, malgré leur modeste position, firent tous les sacrifices possibles pour le maintenir à

Madrid, dans un centre plus favorable au développement des heureuses dispositions qu'il annonçait. Il dut arriver dans la capitale vers l'année 1765 ; il avait alors dix-neuf ans, un caractère indomptable, une inaltérable santé, de rares dispositions pour la peinture et quelques ducats dans sa bourse.

Le premier séjour de Goya à Madrid dura de 1765 à 1769. Il employa ces quelques années à des études nouvelles pour lui. A Saragosse, l'horizon artistique était restreint ; à Madrid, il se trouvait au milieu des chefs-d'œuvre de toutes les écoles. Malheureusement le Musée royal n'existait pas encore ; ces admirables toiles enlevées aux palais, aux cathédrales et aux couvents, réunies aujourd'hui dans ce merveilleux Musée, incontestablement le premier du monde, étaient éparses de tous côtés, cachées par l'égoïsme des prêtres, enfouies dans les chapelles sombres ou les monastères infranchissables, ou servant enfin de splendides décorations à des palais dont les jeunes artistes ne pouvaient franchir le seuil. L'Escurial, Aranjuez, San Ildefonso, étaient tapissés de chefs-d'œuvre ignorés de tout autre que des courtisans. L'Escurial avait la *Perle* de Raphaël, les beaux Titien, les Velasquez, la *Vierge au Poisson*. La Casa de Campo dérobait aux voyageurs et à ceux qui les voulaient étudier douze Titien qui sont l'honneur du Musée royal, la *Forge de Vulcain* et les *Lances* de don Diego. Le *Buen-Retiro* avait les Rigaud et les portraits des Bourbons. Les Carmes déchaussés avaient cinq Titien, sept Zurbaran, deux Cereso, le *Tobie* de Rembrandt, et de nombreux Van Dyck. Les Chartreux du *Paular* avaient les Carducho du ministère de *Fomento*.

Ferdinand VI avait déjà créé l'Académie de San-Fernando, mais la galerie de l'Académie n'existait pas encore. Ajoutez à cela que si Charles III encouragea les arts, il fut fidèle à une tendance qui devait trouver peu de sympathie dans le jeune Goya. C'était le triomphe de Mengs qui, après avoir excité l'enthousiasme de Charles III, excita encore celui de Charles IV ; Mengs, que le prince de la Paix appelle ingénument le « Raphaël de l'Allemagne », et dont Bourgoing et Ceballos citent le nom à côté de celui des immortels. Il y avait peut-être un mouvement artistique, mais il commençait à peine à se faire sentir, et les étudiants n'avaient pas encore les facilités que leur donna le prince de la Paix (auquel on ne peut contester d'avoir développé le mouvement préparé par Charles III), et les encouragements que leur ont donnés Charles IV et Ferdinand VII, qui, après tout, avait un certain goût pour les choses de l'art.

Nous n'avons pas trouvé dans toute l'œuvre peinte ou gravée de Goya une seule toile ni une seule planche qu'on pût rattacher à l'époque du séjour à Madrid par une date précise ; mais nous connaissons des esquisses peintes d'après le *Ménippe* et le *Socrate* de Velasquez, que nous serions tenté de dater de ce temps-là. Plus tard, Goya ne copia plus et ne sut même pas se répéter lui-même : à cette époque, il copiait mal, et ses études sont lourdes et pâteuses.

Si au moment où il y met le pied pour la première fois, il ne reste pas trace du passage de Goya à Madrid par les œuvres qu'il y exécute et les études auxquelles il se livre, les cénacles d'artistes de ce temps-là ont déjà du moins la notion d'un jeune

peintre très-ardent, d'une grande habileté de main, grand bretteur, adroit à tous les exercices du corps, d'un caractère indomptable, galant cavalier épris de toutes les femmes, obstiné dans ses désirs et ne reculant jamais devant un coup d'épée. Doué d'une grande facilité pour la musique, d'un rare instinct d'instrumentiste et d'une voix agréable, il parcourt la nuit les rues de Madrid avec les élèves de Bayeu, embossé dans la cape; la guitare à la main, il s'en va de balcon en balcon chanter ses plus jolies *coplas*. Il ressuscite les traditions des grands ateliers de la Renaissance, et devenu le chef de la jeune colonie aragonaise, qui plus tard va former un cortége et un parti sérieux au comte d'Aranda, il se crée déjà une sorte de popularité par sa vivacité, son caractère et ses audaces.

Mais Goya, au début de sa carrière, faillit payer de la vie ces incartades de jeune homme : un jour, dans une rixe, le peintre resta sur la place avec un coup de poignard dans le dos; les Aragonais lui vinrent en aide et le tirèrent d'affaire. Pour la seconde fois, l'Inquisition s'inquiéta et lança un ordre d'arrestation; on lui conseilla de fuir. Ses parents alarmés, ses amis auraient voulu le voir loin de Madrid. Goya, du reste, aspirait à voir Rome, et quoique Charles III encourageât les arts et qu'on pût attendre quelque protection du parti aragonais, l'artiste avait par ses scandales et son effervescence découragé ceux que ses heureuses dispositions avaient intéressés en sa faveur, et il ne fallait plus compter sur le comte de Florida-Blanca, le ministre chargé des encouragements, pour pensionner un homme qui eût certainement compromis la colonie espagnole par sa turbulence et sa violente nature.

SÉJOUR A ROME.

Antonio de Ribera et Velasquez, qui furent les condisciples de Goya à Rome, ont raconté que, dépourvu de la somme suffisante pour entreprendre le voyage, Goya s'engagea dans une *quadrilla,* et gagna le midi de l'Espagne en luttant de ville en ville dans les places de taureaux. Le moyen est bizarre, mais il est absolument dans le caractère de l'homme qui gravera un jour la *Tauromachie* et déploiera dans cette œuvre les connaissances spéciales les plus profondes. La place des Taureaux fut son théâtre; il eut la passion des combats, et don Francisco de Zapater, de Saragosse, possède une lettre de Goya signée « *Francisco de los Toros.* » Peut-être y a-t-il là une allusion à cette singulière équipée !

Goya arriva à Rome épuisé par les privations, malade, hâve, ne pouvant plus se soutenir et n'ayant pour tout bagage qu'un sac bien mince. Le sort l'avait conduit chez une vieille femme, que sa jeunesse intéressait; il y fut accueilli d'une façon touchante. Ribera, Velasquez, furent ses sauveurs; l'un lui donna une place dans son atelier, l'autre le conduisit chez Bayeu, qui avait été son condisciple chez Lusan, mais qu'on regardait déjà comme un protecteur, et, bientôt sûr d'une minime pen-

sion que lui faisaient ses parents et de l'aide de ses compatriotes, il put se livrer au travail sans souci du lendemain.

Il est facile de voir le milieu dans lequel vécut d'abord le jeune artiste. L'Espagne, qui n'a pas à Rome une académie officielle comme la villa Médicis, envoie cependant d'une façon régulière dans la ville sainte ceux des élèves de l'Académie de San-Fernando qui se sont le plus distingués dans les différentes branches des arts libéraux. Au moment où Goya vint à Rome, l'Espagne était représentée à ce congrès des jeunes artistes du monde entier par Selma, Enguidanos, Carmona, Villanueva, Antonio de Ribera, Velasquez et quelques autres. Ses compatriotes devaient être ses alliés naturels ; il acquit très-vite parmi eux la réputation qu'il venait de laisser à Madrid, et mêlant à l'ivresse du travail celle des plaisirs, on le cita bientôt comme le plus habile et le plus indomptable.

Mais outre que Goya n'était astreint à aucune discipline, à aucune règle et à aucun contrôle, puisqu'il n'était pas pensionné comme ses camarades, son tempérament le portait à ne s'enrôler sous aucun drapeau ; il se mit à travailler à sa manière et vécut à l'écart, faisant par-ci par-là des apparitions dans le cénacle des Madrilènes.

La première année il peignit peu, mais il regarda beaucoup les maîtres, et même, en face des dieux de la ligne, s'éprit surtout du mouvement, de la vie, de la passion et de l'harmonie. Il avait la mémoire du ton comme d'autres ont la mémoire de la forme, et s'exerçait à copier les taches des tableaux des maîtres, sans en dessiner les contours et les linéaments. Ces petites pochades très-justes servaient de point de repère à son souvenir. On ne saurait dire que Goya ait rapporté de Rome une influence de l'école italienne ; ses premières œuvres importantes n'autorisent pas cette assertion. Les voûtes de Notre-Dame del Pilar, qu'il exécuta quelques années après son retour, sont la seule œuvre où peut-être se ferait sentir cette parenté artistique ; mais la raison en est simple à déduire. Goya peignait à côté des élèves de Rome ; il était le dernier venu, il devait se conformer au style adopté par Bayeu, qui dirigeait ces travaux.

Je ne vois donc pas l'influence directe que Rome eut sur Goya. Velasquez l'avait déjà frappé à Madrid, à la source même. L'*Innocent XII*, du palais Doria, ne put que l'affermir dans son admiration. Nous savons de source certaine que les quelques toiles que l'artiste exécuta à Rome étaient des sujets nationaux, bien faits du reste pour attirer l'attention, puisque l'Espagne, ses mœurs et ses coutumes étaient très-inconnues alors. Les ambassadeurs des puissances étrangères, les amateurs cosmopolites qui, de tous les points de l'univers, viennent visiter la Ville éternelle et passent par les ateliers des artistes qui y étudient, voulurent posséder une œuvre de ce peintre facile qui s'annonçait comme un talent original. Goya commença donc à jouir d'une célébrité relative. Doué de l'esprit d'initiative, il demanda une audience au pape Benoît XIV, et exécuta en quelques heures un portrait qu'on conserve encore au Vatican, et dont le Saint-Père se montra très-satisfait. Peu à peu sa renommée s'étendit. L'ambassadeur de Russie, qui recrutait alors des artistes pour transplanter aux bords de la Néva une cour de Ferrare et faire à la Sémiramis du Nord un cortége

d'intelligences d'élite, fit au jeune artiste de brillantes propositions qu'il n'accepta point. S'imagine-t-on le mordant auteur des *Caprices* devenu le courtisan de Catherine et subissant la discipline despotique d'une cour du Nord !

Un critique d'art distingué, M. Paul Mantz, a trouvé, en feuilletant le *Mercure de France* de l'année 1772 (janvier), une mention qui prouve que Goya tenta au moins une fois de concourir pour le prix de l'Académie royale des beaux-arts de Parme. Le fait est curieux lorsqu'il s'applique à Goya, génie anti-académique, primesautier, inégal, secouant toute règle et méprisant toute tradition. Le jeune artiste remporta le second prix. L'Académie avait donné pour sujet : *Annibal vainqueur jette du haut des Alpes ses premiers regards sur les campagnes d'Italie*. Les registres mentionnent ainsi le nom de Goya : « Le second prix de peinture a été remporté par M. François Goya, Romain, élève de M. Bayeu, peintre du roi d'Espagne. »

Cette note a son prix, elle nous prouve que Lusan, le vieil artiste de Saragosse, avait recommandé chaudement à son ancien élève le jeune artiste qui venait étudier à Rome, et cette déclaration émanant de Goya, comme toutes les déclarations relatives aux concours, indique clairement que si Goya avait connu Bayeu à Saragosse, dans l'atelier de Lusan, il n'avait pu que le voir passer, à l'époque où déjà digne du nom d'artiste il quittait Saragosse pour aller à Madrid; ne fallait-il pas du reste qu'il y eût entre Bayeu et Goya une grande différence d'âge, puisque quelques années plus tard celui-là devait lui donner sa fille en mariage? Ajoutons que Bayeu était déjà peintre du roi quand son condisciple d'un jour, devenu son élève, n'était encore qu'un obscur étudiant.

« L'Académie — dit le mémoire du rapporteur de l'Académie de Parme — a remarqué avec plaisir dans le second tableau un beau maniement de pinceau, de la chaleur d'expression dans le regard d'Annibal et un caractère de grandeur dans l'attitude de ce général; si M. Goya se fût moins écarté dans sa composition du sujet du programme et s'il eût mis plus de vérité dans son coloris, il aurait balancé les suffrages pour le premier prix. »

La toile de concours réimprimée (c'était assez l'habitude de Goya de peindre sur des toiles déjà couvertes) aura servi de dessous à quelque scène nationale; elle n'est point parvenue jusqu'à nous, mais le rapport reste, et Goya est en germe dans ces remarques des académiciens de Parme, qui reprochent à l'artiste de s'écarter du sujet du programme et d'avoir mis « peu de vérité dans son coloris »; ce qui peut sembler téméraire, si on considère les œuvres que produisaient alors ceux-là même qui rédigeaient le rapport.

Il ne faut pas croire cependant que la solennité de la Ville éternelle, le silence et le recueillement qui y disposent si bien au calme et à l'étude, eussent fait perdre à Goya l'effervescence de son caractère; là, comme à Saragosse et comme à Madrid, il eut maille à partir avec la police, et risqua vingt fois sa vie dans des rencontres à main armée ou dans ces entreprises téméraires qui n'ont pas pour excuse le but poursuivi. Don José de Madrazo, le père du directeur actuel du Musée de Madrid, a raconté qu'un jour Goya perché sur une corniche de je ne sais quel monument, en

se penchant en avant, vit gravé au couteau entre les métopes le nom de Vanloo; il n'eut de cesse qu'il n'eût accolé son propre nom à celui du peintre de Philippe V, et comme on lui représentait qu'il avait risqué sa vie pour accomplir une inutile bravade, il répondit : « Ce qu'un Français a fait, un Espagnol doit aussi pouvoir le faire. » Ses tentatives en ce genre sont nombreuses : Ribera et Velasquez racontaient toutes ces folies à leurs élèves; c'est eux qui rapportent qu'un jour il fit le tour du tombeau de Cecilia Metella à la force des poignets et en s'aidant seulement des phalanges accrochées à la corniche. Vingt fois aussi, il fut poursuivi par des Transtévérins dont il serrait de trop près les femmes ou les filles; habitué à l'expansion castillane, il ne pouvait s'empêcher de manifester tout haut son admiration pour ces beaux modèles qui erraient dans les rues de Rome, et quand un galant ou un père se fâchait, comme sa jeunesse s'était écoulée au milieu des luttes, il ne reculait jamais devant le jeu du couteau; aussi entraînait-il souvent ses camarades plus loin qu'ils ne voulaient aller. Enfin vers l'année 1774, après avoir ébauché une romanesque intrigue avec une jeune fille que des parents sévères avaient fait enfermer dans un couvent, il organisa un enlèvement, s'introduisit la nuit dans la retraite et tomba entre les mains des moines, qui le livrèrent à la justice. Goya n'était plus désormais le premier venu, on connaissait son nom et son talent; il fallut l'intervention diplomatique pour mettre fin à sa détention; l'ambassadeur d'Espagne auprès du Saint-Siége le réclama et l'engagea à quitter Rome. Du reste, Bayeu était rentré à Madrid et avait repris ses fonctions de peintre du roi, à côté de Maella; il avait signalé les heureuses dispositions du jeune homme, qui promettait un peintre à l'Espagne; sa réputation de portraitiste était déjà bien établie, et, désormais sûr de l'avenir, il abandonna la Ville sainte en laissant parmi les artistes le souvenir d'un caractère violent et d'un homme résolu à tout entreprendre et à tout oser.

A Rome, il s'était lié avec le peintre David, qui rappelle un peu du reste cette violente nature, et celui-ci lui avait inculqué ses idées libérales et philosophiques; cette liaison devait laisser des traces profondes. Les encyclopédistes commençaient à bouleverser le monde; la Révolution fit son entrée à Madrid avec Goya, imbu déjà de l'esprit révolutionnaire, prêt à attaquer tous les préjugés, tous les abus et toutes les servitudes. C'était le temps où le comte de Florida-Blanca essayait de saper le pouvoir du Saint-Office, et où le comte d'Aranda, président du conseil de Castille, arrachait au pieux Charles III la cédule royale qui bornait la juridiction de l'Inquisition aux seuls crimes d'hérésie et d'apostasie; le temps était propice à l'émancipation, nous allons voir s'il était aussi favorable au développement des arts libéraux.

ÉTAT DES ARTS EN ESPAGNE AU RETOUR DE GOYA.
IL PASSE QUELQUE TEMPS A SARAGOSSE. — SES PREMIERS TRAVAUX. — SES TAPISSERIES.
IL EST NOMMÉ MEMBRE DE L'ACADÉMIE DE SAN-FERNANDO.

Charles III, qui venait de mériter à Naples le titre de restaurateur des beaux-arts, ne pouvait que continuer cette tradition en venant occuper le trône de son père. L'Espagne était préparée à cette petite renaissance par les règnes de Philippe V et de Ferdinand VI; elle eût certainement engendré un grand développement artistique sans les malheurs de l'invasion. Le roi Charles rentra dans sa patrie entouré d'une pléiade d'artistes étrangers, qui allaient conduire le pays dans une voie anti-nationale et imposer à une nation prime-sautière des goûts et des tendances absolument en dehors de son génie; mais c'était encore une forme de l'art, et quoiqu'on ait mis Mengs à sa véritable place et relégué ce maître douteux dans la foule des corrupteurs, cet élan permettait du moins à ceux qui se sentaient appelés, de suivre une voie qu'on savait honorée et d'embrasser une carrière dont on leur aplanissait les difficultés.

L'architecture comptait alors le Palermitain Sabatini, venu de Naples avec le roi, Ventura Rodriguez, le restaurateur de l'architecture espagnole, et l'abbé Villanueva, dont Goya a laissé un portrait qui est un pur chef-d'œuvre (Académie de San-Fernando).

En sculpture, Philippe de Castro, Francisco Guttierez, don Juan Pascal de Mina, don Antonio Primo et don Manuel Alvarez qui, selon nous, mérite d'occuper la première place.

La gravure comptait Ana Maria Mengs, fille du peintre de la cour, Manuel Salvador Carmona, Fernando Selma, Fabregat, Ballestri, Muntanez y Moles.

La peinture était représentée par Maella, Bayeu, Ferro, Ramos, Velasquez, Valdez, Andrez de Calleja, Castillo, etc., etc. Charles III avait appelé Tiepolo, qui avait peint à fresque les plafonds du palais avec cette verve et cet entrain qui le caractérisent, et sur tout cela, bien haut, dans les nuages, comme un sacré pontife, trônait Raphaël Mengs, dont Azara disait : « Il réunit la grâce d'Apelles, l'expression de Raphaël, le clair-obscur du Corrége et la couleur du Titien. » Ce n'était de toutes parts que luttes de Titans, apothéoses, triomphes d'Hercule, glorification de Cérès : Goya allait escalader l'Olympe, faire de Vénus une manola et substituer (par une réaction violente et très-dangereuse du reste) l'épouvantable *Saturne dévorant ses enfants* de la *Quinta* (*Voir la gravure à la* « Maison de Goya »), au dieu du Temps, au torse académique, *goûtant* sa progéniture avec prudence et circonspection.

Immédiatement après son retour de Rome, Bayeu donna à Goya sa fille Josefa, une jolie personne dont le peintre nous a conservé les traits; on était alors en 1775; un an après, Goya, dans une de ses lettres, annonce à un ami qu'il a un fils : « Hoy ha parido la pepa! » (*Collection des lettres de D. F. de Zapater.*)

Après une longue absence, Goya vint passer quelque temps auprès de ses parents, à Fuendetodos, avant de rentrer définitivement à Madrid. Il avait conservé pour ses vieux — *los Viejos,* c'est ainsi qu'il les appelle dans des lettres qui sont très-touchantes, mais impossibles à publier à cause des libertés du langage — toute la tendresse et la docilité d'un fils respectueux; sa mère l'adorait et se sentait prête à tous les sacrifices en faveur de son Francisco, dont on citait déjà le nom avec admiration. Là, Goya vécut au cœur de l'Aragon, au milieu des coutumes caractéristiques, des costumes pittoresques; il était peuple et resta peuple, prit part aux divertissements, aux cérémonies, aux plaisirs populaires, et se prépara par cette vie vraiment nationale à devenir le peintre de genre qui devait fixer à jamais les us et les coutumes de sa patrie.

Nous ne connaissons que deux toiles que nous puissions rattacher à coup sûr à ce séjour de Goya en Aragon, lors de son retour de Rome; elles sont aujourd'hui au Musée de l'Académie de San-Fernando; l'une représente un *Intérieur d'une maison de fous,* et fut exécutée d'après un croquis fait sur nature à l'hôpital des aliénés de Saragosse; l'autre représente une *Séance du tribunal de l'Inquisition.* Ces deux toiles, de très-petite dimension, sont remarquables par l'exquise délicatesse du coloris; la première est conçue dans une gamme blonde et argentée, tonalité plus habituelle à Goya qu'on ne le croit généralement en France; l'autre est d'une grande puissance et très-lumineuse, quoique le sombre appareil déployé par l'Inquisition exige un effet de clair-obscur.

Nous avons à peu près la date du retour de Goya à Madrid par l'exécution du portrait du vieux Charles III, qui voulut être peint en costume de chasse. Ce n'est point là un bon portrait de Goya: la tête est lourde et les modelés manquent de délicatesse; le vrai Goya n'apparaît pas encore. C'est la seule œuvre officielle qu'il exécute alors; mais il peint à profusion les sujets nationaux, se fait remarquer par son abondance et sa verve, ses ingénieuses compositions et sa véritable originalité; menant de front les plaisirs et le travail, il redevient le héros des belles nuits de Madrid, le lion et le don Juan du Prado. Il fréquente assidûment les bas quartiers, devient un centre, un chef d'école, un maître, marche sans cesse entouré de jeunes artistes dont il est le drapeau, de gentilshommes qu'il séduit par son esprit et domine par un ascendant qu'il faut lui reconnaître. Ses amours font déjà du bruit, et ses incartades en font plus encore; un pharmacien de la rue Santiago le dénonce à l'Inquisition, après une de ces mystifications dont son histoire fourmille et dont le sujet est très-licencieux; la faute était légère, il échappe à ce nouveau danger.

Des travaux d'un ordre inférieur occupèrent la vie de Goya jusqu'en 1779, époque à laquelle il fut chargé par Mengs, le surintendant des beaux-arts de Charles III, d'exécuter une série de cartons pour la manufacture de tapis de Santa-Barbara. Cependant nous avons, soit parce qu'elles sont consignées dans l'histoire, soit par nos propres découvertes, des notes sur quelques-unes des productions de Goya depuis l'année 1777, époque de son retour définitif à Madrid, jusqu'à 1780. Il parut alors par ordre du gouvernement une série de portraits de contemporains illus-

tres, accompagnés d'une biographie. Goya fit quelques-unes de ces planches qui ne sont pas dignes de son talent; les renseignements sur ces morts illustres étaient vagues, peu sûrs; il fallait, pour les découvrir dans les archives où ils gisaient, l'instinct d'un archéologue en quête de dates ou d'un amateur en quête d'un *État*. Goya fit ses portraits sans conviction, ils ne doivent figurer dans son œuvre que pour ne point interrompre la chaîne. En 1778, il commence pour la chalcographie la belle série des portraits équestres de Velasquez, dite : *Les Chevaux*. Il les grava à l'eau-forte dans une grande dimension, et s'il attaqua aussi franchement le cuivre et posséda cette sûreté de main, on peut déduire de là qu'il s'était depuis longtemps déjà exercé au maniement de la pointe; mais nous ne connaissons point d'épreuves antérieures.

C'est à cette époque qu'il faut rattacher le beau Christ en croix de San-Francisco el Grande qui figure aujourd'hui dans le Musée de Fomento, à Madrid; cette toile est remarquable dans l'œuvre de Goya, elle porte l'empreinte d'une foi profonde et d'une haute ferveur; je ne crains pas de dire que les plus grands maîtres auraient signé ce torse admirable, ces bras d'un dessin si élevé et si savant.

C'est la première toile monumentale qu'exécute Goya, celle qui va assurer sa réputation et le désigner au choix de Mengs et de Bayeu pour décorer concurremment avec eux l'église de Saint-François le Grand.

« De nos jours, dit Bourgoing dans son premier volume du *Tableau de l'Espagne*, on a employé plusieurs années et des sommes immenses à construire un couvent de Franciscains, dont on a voulu faire un des chefs-d'œuvre d'architecture de la capitale. Il est achevé depuis peu; c'est, après tout, un édifice plus solide qu'élégant. Son église, en forme de rotonde, ornée de pilastres, frappe cependant au premier coup d'œil. Les meilleurs maîtres de l'école espagnole moderne ont été chargés des tableaux de ses chapelles. Ce sont pour la plupart de dignes élèves de Mengs, comme MM. Maella et Bayeu, dont le coloris et le goût du dessin rappellent la manière de leur maître. Les autres coopérateurs sont don Antonio Velasquez, don Andrez de Calleja, don José Castillo, don Gregorio Ferro, don Francisco Goya, qui a surtout le talent de rendre avec fidélité et agrément les mœurs, les costumes, les jeux de sa patrie. »

Nous avons trouvé sur cette partie de l'œuvre de Goya les détails les plus circonstanciés; la correspondance que le peintre entretint pendant de longues années avec son ami D. M. Zapater de Saragosse, parle à plusieurs reprises de « François le Grand sur la montagne ». Il semble que Goya doive tout attendre de l'effet produit par cette toile; il fonde sur le bon résultat de ce travail les plus grandes espérances. « Demain c'est le grand jour! demain le roi et toute la cour se rendront à San-Francisco! » On sent que c'est la première œuvre importante qu'il exécute sous les yeux de son vrai public; à Saint-François, il aura pour spectateurs tout ce que la cour compte d'illustre, et il s'applaudit d'avoir à lutter contre ceux qui furent ses maîtres et qui jouissent alors de la plus haute faveur.

Le roi fut satisfait, et le manifesta avec tant d'expansion, que le jour même Goya

écrivant à son ami don Martin Zapater lui dit à la fin de sa lettre : « *Los reyes son locos con Goya.* » — « Leurs Majestés sont folles de ton Goya. » — Je ne vois pas là matière à tant d'enthousiasme, et il faut dire avec sincérité que le San-Francisco el Grande n'est pas une bonne œuvre ; là comme partout où il doit se conformer à une époque, à une manière, à une règle quelconque ordonnée par la décoration générale, Goya n'existe plus. Son *Saint François* est une grande toile pompeuse dans laquelle on reconnaît toute la facilité d'un artiste souple qui se prête à tous les styles, mais les fonds d'architecture sont lourds ; quelques gentilshommes groupés autour du saint sont d'une fière allure et étalent de belles draperies supérieurement exécutées, mais un grand personnage du premier plan, en pourpoint jaune, qui tourne le dos au spectateur, déshonore cette importante toile par un dessin très-négligé.

Goya, déjà préoccupé de la postérité, s'est représenté dans cette toile, dans le groupe de droite ; il a la tête nue et porte les cheveux courts ; sa physionomie à cette époque rappelle assez celle d'André Chénier. Don Federico de Madrazo, le directeur actuel de l'Académie de San-Fernando, possède un magnifique portrait de Goya peint par lui-même, qui reproduit exactement celui qui figure dans le *Saint François*. (Voir la gravure en tête du chapitre « *Goya portraitiste.* »)

Nous avons vu, chez le marquis de la Torrecilla, deux esquisses très-faites du *Saint François;* ces deux esquisses, dont la composition n'est pas absolument conforme à celle qui fut exécutée, sont peintes avec plus de liberté que le tableau ; ce qui nous confirme dans l'opinion que nous avançons que Goya, préoccupé de se rattacher à l'œuvre générale, enfermé dans les limites de formes assez peu propices qu'exigeait l'architecture, perdit en cette occasion la verve qui lui était habituelle et l'originalité qui lui était propre.

On sait combien le comte de Florida-Blanca, le ministre de Charles III, eut à cœur de développer l'essor de l'industrie et quels efforts il fit pour doter son pays d'établissements, d'usines et de manufactures qui lui permissent de lutter avec les nations les plus favorisées ; c'est à son initiative qu'on doit le développement donné, à la fin du règne de Charles III, à la fabrique royale de tapis de Santa-Barbara. Il est dans les habitudes de l'Espagne de décorer les murs des palais à l'aide de ces grands sujets ; on en tapisse les portiques sur le passage des souverains, on les étale aux balcons, on les suspend aux rampes des escaliers les jours de procession ; c'est une tradition qui ne s'est pas encore perdue et qui cadre bien avec le faste déployé par la cour espagnole les jours de grand gala. Mengs fut désigné par le roi pour composer des cartons pour la manufacture royale de Santa-Barbara ; il appela à lui ses élèves ; il s'agissait de décorer un palais tout entier, une résidence aux portes de Madrid ; le vieil artiste confia à Goya une grande partie de ces cartons en le laissant libre du choix du sujet.

Cette partie de l'œuvre est considérable ; aujourd'hui dispersés dans les diverses résidences, mais répartis surtout entre l'Escurial et le Pardo, ces tapis font connaître Goya comme le peintre national dont les Espagnols sont fiers. Indépendamment des tapisseries elles-mêmes, nous connaissons les cartons de l'artiste ; ils sont aujour-

d'hui relégués dans une salle du palais de Madrid, et mériteraient de figurer dans une des vastes galeries extérieures du Musée royal. Nous nous étendons à loisir sur ces œuvres faciles, rapides et spontanées de Goya, à l'article correspondant à cette partie de l'œuvre et aux gravures qui s'y rapportent. Autant dans le choix du sujet que dans la couleur et l'exécution, l'artiste avait rompu avec la tradition et les sujets de convention adoptés par ses devanciers. Le vieux roi Charles III en face de ces *fandangos*, de ces *ferias* et de ces *romerias* ne fut pas trop dépaysé, et les personnages qui l'entouraient, habitués jusqu'ici aux Assuérus et aux sujets mythologiques, fatigués des dieux et des Agamemnon, accueillirent avec une faveur marquée ces productions d'un jeune artiste qui peignait librement ce qu'il voyait et ce qui l'impressionnait davantage. Le succès fut très-grand, et le nom de Goya, illustré par cette série de grands cartons (nous en connaissons plus de soixante), devint tout à fait populaire. Ajoutons que le peintre, en homme adroit, avait flatté les instincts du vieux Nemrod couronné et avait maintes fois reproduit, avec l'instinct d'un chasseur habile, des épisodes des différentes chasses en usage à la cour d'Espagne. Ces cartons sont remarquables par l'ingéniosité de l'arrangement, par la lumière, la finesse du ton et un grand instinct de l'art décoratif.

En 1780, Goya fut honoré d'une faveur qui le classait définitivement parmi les hommes les plus distingués de son pays. L'Académie de San-Fernando le recevait parmi ses membres; son talent était désormais accepté, malgré ses inégalités et son mouvement exagéré, et les peintres et les autres artistes reconnaissaient enfin en lui une nature privilégiée. Si on résume les travaux qui avaient valu à Goya en 1780 (c'est-à-dire à l'âge de trente-quatre ans) un fauteuil à l'Académie des beaux-arts à côté de ses maîtres, nous trouvons le beau *Christ* de San-Francisco, le *Saint François sur la montagne*, les tapisseries, un nombre considérable de toiles de genre, et surtout quelques portraits historiques conçus dans des proportions monumentales.

François Bayeu de Subias, son conseiller et son maître, qui lui avait donné sa fille dona Josefa en mariage, avait pris pour ainsi dire l'engagement de soutenir et de protéger dans sa carrière celui qu'il appelait dans sa famille, et dont il avait l'un des premiers apprécié le mérite à sa juste valeur. Tous les renseignements, toutes les constatations me prouvent que le peintre de Charles III fit beaucoup pour protéger son élève et son gendre. Par quelle succession de faits et sous l'empire de quel sentiment Bayeu devait-il donc, deux ans plus tard, faire une guerre acharnée à celui dont l'élévation était son ouvrage? Quoi qu'il en soit, Josefa fut une douce créature très-dévouée à ce mari intempérant et volage, mais d'un cœur excellent; elle fut fidèle quand même, toujours résignée, ne se plaignant jamais de ses longues absences et se prêtant à toutes les fantaisies de cet homme bizarre. Elle vécut à son foyer, qu'elle s'efforçait de rendre attrayant, pour y retenir son mari, sans parvenir jamais à fixer cet homme exubérant qui fut le héros de tant d'amoureuses intrigues et le favori des grandes dames de son temps.

LES FRESQUES DE SARAGOSSE. — LE CHAPITRE DE NOTRE-DAME DEL PILAR.
BAYEU SE DÉCLARE CONTRE GOYA. — MÉMOIRE DE GOYA AU CHAPITRE DE LA CATHÉDRALE.
LE PÈRE SALVADOR. — L'INFANT LUIS DE BOURBON. — GOYA A LA COUR.
SES AMOURS. — SON SCEPTICISME.

En dehors des portraits qu'il exécute sans interruption pendant toute sa carrière artistique et des toiles de genre dispersées aux quatre coins de l'Espagne et même de l'Europe, la première œuvre sérieuse de Goya, depuis sa nomination de membre de l'Académie de San-Fernando, est la décoration de l'une des voûtes et des pendentifs de la cathédrale de Saragosse. Cette cathédrale, dédiée à Notre-Dame del Pilar, la sainte révérée des Aragonais, avait été reconstruite à la fin du dix-septième siècle, et en 1780, le chapitre avait appelé François Bayeu pour lui confier la décoration intérieure. Le plan général de l'église se compose d'une série de coupoles d'un diamètre considérable; le développement que présente la superficie à peindre est énorme; ce n'eût pas été trop d'un Lucas Jordano pour un tel travail. Bayeu appela à lui son frère et s'adjoignit un certain nombre d'artistes pris parmi ses amis et ses élèves.

Tout désignait Goya au choix de Bayeu : l'affection que lui portait son maître, les liens de famille qui l'unissaient à lui, le talent reconnu de Goya et sa récente nomination à l'Académie. Une réaction commençait même à poindre contre l'appel des étrangers. Vanloo, Tiepolo, Mengs, dont on s'était rendu tributaire, n'auraient pas trouvé à ce moment un public aussi disposé à admirer leurs œuvres.

Goya fut donc appelé à Saragosse, présenté aux chanoines, et reçut l'explication du sujet qu'il aurait à traiter. Il était convenu qu'il exécuterait d'abord deux grandes esquisses de plus d'un mètre cinquante centimètres, qui passeraient sous les yeux du chapitre. On avait présenté Bayeu comme chargé de la totalité du travail et s'en démettant en faveur de ceux qu'il jugeait dignes de l'exécuter; mais il n'avait pas été spécifié que l'ancien maître de Goya serait appelé à prononcer sur le mérite des esquisses et dicterait son opinion. Les projets furent présentés au chapitre; ils furent accueillis avec froideur, et l'assemblée chargea l'un de ses membres de manifester à l'artiste son mécontentement. La lettre du Dean, chef du chapitre, est pleine de circonspection et très-bien conçue; mais elle finit par conclure à la non-acceptation du travail, et on renvoie les esquisses pour les retoucher. Goya, à tort ou à raison, vit là une influence pernicieuse de son beau-père et se refusa absolument à lui communiquer les maquettes, à les corriger et à adopter ses conseils dans cette circonstance. C'est alors que le jeune peintre commença à rédiger un volumineux mémoire très-curieux par la solennité avec laquelle il est conçu. Il fait partie aujourd'hui de la collection Zapater, où nous avons puisé les renseignements relatifs à cet incident. Goya apporta à cette enquête un soin infini et une minutie qui étaient contraires à sa nature ardente.

L'artiste représentait à Messieurs du chapitre les récents succès qu'il avait obtenus,

les distinctions dont il venait d'être l'objet, la liberté de conception nécessaire à un artiste, ses tendances particulières, qui n'ont rien à voir avec celles de Bayeu, les conventions stipulées, etc., etc. La discussion fut longue, et chacun s'en tint pendant longtemps à son idée première. Le chapitre exigeait la censure de Bayeu ; Goya, lui, voulait qu'on lui livrât la coupole à peindre et demandait à ne relever que de lui-même dans ce grand travail. C'est alors que le bon moine don Félix Salvador, du monastère de Santa-Fé, exerça son influence dans cette question délicate. La lettre par laquelle l'ami de Goya, celui qui, le premier sans doute, l'avait dirigé vers la carrière artistique, le rappelle au sentiment de l'humilité et à la conciliation, est un véritable chef-d'œuvre de bon sens et de sentiment ; elle appartient aussi à M. Zapater. Don Félix déduit avec une rare lucidité les raisons pour lesquelles Goya doit se courber devant la volonté du chapitre ; il lui énumère les avantages qu'il doit retirer de ce travail qui est sa première œuvre véritablement monumentale. Comment veut-il qu'un homme comme Bayeu, un artiste de talent, son propre parent, puisse le desservir dans cette question ? Au contraire, cette preuve de déférence ne peut que toucher Bayeu, qui, à son tour, représentera son gendre comme un homme qui rompt peut-être un peu avec la tradition, mais dont on ne saurait contester ni le génie ni la puissance. Le bon moine met tout en œuvre pour remporter cette victoire sur Goya, jusqu'à l'humilité chrétienne, jusqu'aux vertus de Notre-Dame del Pilar, qui ne peut que lui savoir gré de s'être abaissé devant un artiste qui n'a pas sa valeur. Après avoir reçu ces conseils, Goya écrivit une lettre très-simple et très-digne au chapitre, et fit porter ses esquisses chez don François Bayeu. Deux mois après, il commençait l'exécution ; il avait modifié seulement, dans le centre de sa composition, deux figures qui font premier plan. Les esquisses sont conservées dans les archives de la cathédrale, à côté de celles des artistes qui peignirent les autres coupoles. Si j'en excepte une pochade de ce Velasquez que Goya avait connu à Rome, qui collaborait aussi à la décoration, et dont le projet est remarquable par son entrain et sa couleur, les maquettes de Goya sont de beaucoup supérieures aux autres en tant que sentiment pictural et qu'arrangement ingénieux.

L'appréciation spéciale de l'œuvre appartient à la partie critique du livre. Nous n'avons voulu retracer ici que l'historique de ce travail ; il fut exécuté avec une admirable rapidité, car il comporte un développement énorme, et déjà nous retrouvons Goya, en 1783, dans la province d'Avila, au palais d'Arenas de San-Pedro et de Velada, établi chez l'infant don Luis de Bourbon, frère du roi Charles III, dont le prince de la Paix devait, quelques années plus tard (1797), épouser la fille.

L'infant don Luis fut le protecteur et l'ami de Goya. Le peintre passait chez le frère du roi des saisons entières pendant lesquelles il faisait des portraits de famille ou peignait à son gré des toiles de genre. L'infant avait épousé dona Maria-Teresa de Vallabriga, comtesse de Chinchon. Goya exécuta un grand portrait d'apparat de l'infant et de la comtesse, toile curieuse, de neuf pieds sur onze, représentant le cabinet de toilette de la comtesse, et plusieurs bustes des mêmes personnages, un neveu du roi, le cardinal de Scala, archevêque de Tolède. Louis de Bourbon, dont

4

on voit l'image dans la salle capitulaire de Tolède, figure aussi dans la galerie des Chinchon, peint de la main de Goya, à côté du général Ricardos et de l'amiral Mazarredo, illustres amis de cette famille intelligente qui savait si bien honorer les beaux-arts.

Cette riche collection de portraits de Goya se voit aujourd'hui dans le palais de Boadilla del Monte, à trois lieues de Madrid ; la résidence appartient à l'héritière de l'infant don Luis, S. E. la comtesse de Chinchon.

Deux de ces portraits méritent une mention spéciale, en raison de la prodigieuse rapidité avec laquelle ils furent exécutés : ce sont deux bustes, l'un de l'infant, l'autre de la comtesse sa femme. Au-dessus du premier se lit cette inscription : « Exécuté par Goya, le 11 septembre 1783, de neuf heures à midi. » Sur l'autre on lit : « Exécuté de onze heures à midi, le 27 août. » Sans faire un mérite à l'artiste de cette facilité inouïe, il est permis de la noter comme un fait curieux, car ces deux œuvres ont toutes les qualités du peintre.

Voici désormais Goya placé au premier rang par son talent et ses succès ; il s'est mesuré avec ceux qu'on regarde comme les maîtres de son temps ; il est le commensal et l'ami des grands ; il a touché à tous les genres. Grand portraitiste, grand décorateur, aqua-fortiste habile, peintre de genre plein de verve et d'idées, son esprit et son entrain deviennent célèbres ; l'homme est à la hauteur du peintre. Tant de force, tant de malignité, une rare fécondité, des qualités si brillantes se trouvent réunies chez un homme de trente-sept ans, alerte, vif, et doué d'une agréable tournure.

Goya avait eu son entrée à la cour par le comte de Florida-Blanca, le célèbre ministre de Charles III, dont il a laissé un grand portrait d'apparat. Celui-ci l'avait présenté à son souverain, et quoique l'honneur de peindre les rois fût spécialement réservé aux peintres de Sa Majesté (c'étaient alors Maella et Bayeu qui occupaient cette charge), Charles III voulut poser devant le jeune artiste. Ce portrait figure à présent au Musée royal de Madrid ; il dut être exécuté en 1782 ou 1783, cinq ans avant la mort de Charles III. Le roi est représenté en costume de chasseur, ce costume très-simple qu'il affectionnait et que le duc de Fernan-Nunez décrit minutieusement dans les mémoires qu'il a laissés sur la vie de Charles III. La face est rouge brique ; l'abus immodéré de la chasse avait complétement brûlé ce visage sillonné par l'âge et qui, malgré sa laideur presque repoussante, trahit une expression de bonté qui était le caractère distinctif de ce roi.

L'homme eut bientôt plus de succès que l'artiste. Cette vivacité, cet entrain, cet esprit taillé à facettes, toujours prêt à lancer le mot, toujours vigilant, stigmatisant chaque vice et chaque ridicule, faisaient trembler les sots et lui conciliaient les gens d'esprit. Les dames de la noblesse firent fête à ce nouveau venu qui arrivait à la cour pour lui donner un peu de mouvement et porter la gaieté dans ce cercle de grands d'Espagne, dont la minutieuse et implacable régularité de Charles III avait fait des automates parés, asservis à la plus rigoureuse des étiquettes. Vingt-trois ans de chasteté pesaient à tout ce monde galant ; la religion excessive du roi, ses inflexibles principes, sa fidélité monastique au souvenir d'une reine qu'il avait aimée, devaient

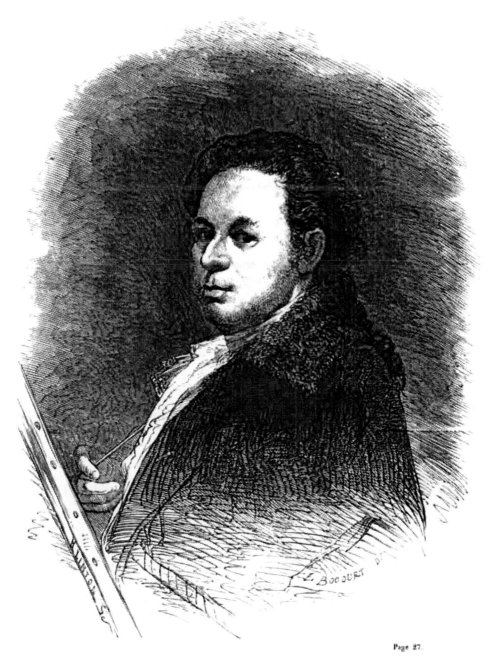

Page 27.

GOYA A TRENTE-DEUX ANS

D'après le portrait peint par lui-même, tiré du cabinet de don F. de Madrazo.

amener une réaction, et elle fut violente. Le sceptique Goya ne s'était pas encore
montré sous son vrai jour; il louvoyait et respectait les scrupules du souverain
et de la société madrilène. Quelques années plus tard, à l'avénement du prince des
Asturies, proclamé roi sous le nom de Charles IV, il allait devenir le centre de la
galanterie, et servir les vues et les inclinations de la reine Maria-Luisa. Jusque-là, la
vie du peintre, mêlée de plaisirs et de travail, s'était écoulée dans un milieu moins
élevé : très-épris des mœurs du bas peuple, il se mêlait à toutes ses manifestations,
protestait contre l'interdiction des jeux du cirque, était de tous les bals, de toutes les
verveines et de toutes les rixes; musicien facile, il conduisait les danses au bord du
Manzanarès, les parties de plaisir à Caravanchel et à la Conception; il mêlait sa voix
à celle des muletiers et des majos en goguette, épiant par-ci par-là une attitude, un
geste, un arrangement pittoresque; il pénétrait le sens intime des coutumes natio-
nales et des affections populaires. On le voyait sans cesse sur les marchés, dans les
ferias, aux *romerias;* il se faisait le cicerone des dames du grand ton qui voulaient
s'encanailler à ces Porcherons castillans, et bientôt, la société madrilène étant res-
treinte, le dernier des hommes du peuple, habitué des bas faubourgs, arriva à con-
naître le peintre Goya, ce robuste jouteur qui faisait ses galeries du quartier de Lava-
pies et réunissait le plus grand cercle sur les bancs du Prado.

On racontait déjà sur le compte du peintre les plus singulières anecdotes. Un jour,
il avait peint une enseigne au coin de la rue d'Alcala; une autre fois, il avait rossé
un gigantesque aguador qui frappait un bossu. Il avait pris pour plastron de ses
farces nocturnes un pharmacien borgne de la rue Santiago, et allait de temps à
autre frapper à son guichet, arrachant le pauvre homme au sommeil et l'accueillant
avec quelque mot plaisant. D'une grande prestesse à tous les exercices du corps, il
ne pouvait voir un bateleur sans être tenté de surpasser ses prouesses; il tenait les
paris les plus extravagants, et quand il arrivait sur la place Santa-Catalina, rendez-
vous habituel des prévôts de rencontre qui faisaient de l'escrime en plein vent, le
cercle s'entr'ouvrait, le nom de Goya courait de bouche en bouche, et le bretteur
venait respectueusement lui présenter les fleurets et se faire boutonner par ce capi-
tan. La tradition a conservé des épisodes de cette vie agitée et toute en dehors; c'est
même le côté qui semble avoir le plus frappé les compatriotes de Goya, dont on con-
naît assez peu les bonnes œuvres. Si nous entrions dans cette voie anecdotique, nous
risquerions fort de faire de Goya un loustic légendaire qui résume toutes les mystifi-
cations d'une époque, comme lord Seymour et le préfet de la Dordogne ont endossé
toutes celles de la génération parisienne de 1838.

Ses prouesses galantes sont célèbres aussi; c'est un don Juan qui ne dédaignait
aucune victime et a mis sur sa liste toutes les classes de la société. Tout le monde
espagnol connaît la jolie libraire qui fut si longtemps l'objet de ses soins; la Leocadia
est célèbre, le portrait de Ramera Morena nous est resté par les eaux-fortes; celle
qu'on appelait *la Marquise* a tout quitté pour lui, ses enfants, son foyer, et a vécu
deux mois enfermée dans son atelier. On connaît la protection intéressée que lui
accorda la duchesse d'Albe; ce serait enfantin de passer cette liaison sous silence; il

faut la constater, pour la ramener à sa juste valeur. Plût à Dieu que la jolie duchesse, qui se compromit encore plus elle-même que Goya ne l'a compromise, n'eût donné à son pays que le spectacle de sa galanterie! Elle devait avoir, par ses intrigues, une influence qui allait laisser plus de traces. Elle était jeune, elle était libre, très-exaltée; elle a aimé Goya au point de rompre avec toute la cour pour le suivre à San-Lucar. On a beaucoup insisté sur cette effronterie d'une grande dame; il faut se reporter aux mœurs du temps pour comprendre comment la société madrilène a pu accepter ces fantaisies galantes.

Goya est, avant toute chose, un tempérament; c'était un être aussi corrompu que séduisant; il ne croyait à rien et n'a rien respecté. Quoique nous ayons souvent trouvé dans ses lettres des invocations à la Vierge, des réflexions pleines de piété, des prières et des vœux, nous persistons à ne voir là qu'un reste d'habitude, un retour machinal aux choses de son enfance: l'homme qui a gravé la planche — *Nada* (les Caprices) — ne saurait être un croyant, même à l'état latent, et tout en lui m'atteste le plus profond scepticisme. Mais au point de vue littéraire et philosophique, nous connaissons peu d'hommes dans l'histoire de l'art qui aient la valeur de celui-ci. Abstraction faite de sa peinture, la force d'esprit de Goya est insondable et d'une profondeur qui trouble. La planche presque inconnue, le *Géant rêvant dans la solitude,* fait naître un monde de pensées. Goya a tout deviné, tout pressenti; qu'il parle ou qu'il écrive, qu'il peigne ou qu'il dessine, il est pur esprit. Ce fut un encyclopédiste; il représente en Espagne les grands démolisseurs de la Révolution française. Il a attaqué tout ce qui était un attentat à la liberté de penser; il a été le Juvénal de son temps, tout en partageant ses erreurs et se mêlant à ses turpitudes. Il n'a respecté ni la famille, ni le trône, ni le Dieu de ses pères, et pourtant ses *Caprices* ne sont, à l'entendre et par pure ironie, qu'un cours de haute morale. Il n'a jamais désarmé, alors même qu'il semblait rechercher avec ardeur ces distinctions qu'il flétrit le burin à la main. Vivant auprès des princes et des grands, il n'abdiquait pas son droit de critique, et la main qui recevait les faveurs lançait le lendemain un trait acéré contre celui qui les avait dispensées; il dégageait pour ainsi dire le caractère de l'individu de la personne elle-même et conservait à l'homme toute son affection, alors qu'il attaquait ses penchants et ses vices.

Comment, au milieu de cette vie pleine de désordre et de mouvement, Goya parvenait-il à produire et à racheter sa réputation bruyante d'homme excessif et violent par une plus noble renommée? Doué d'une facilité prodigieuse, se satisfaisant à bon marché, regardant une chose ébauchée comme une chose faite, on conçoit que Goya, dont la carrière artistique embrasse plus de soixante années, ait pu laisser un œuvre aussi immense. Il dessinait toujours, passait ses soirées chez lui ou dans les nombreuses *tertullias* dont il était l'âme, et là, prenant le premier morceau de papier qui lui tombait sous la main, crayonnait avec furie. Toute la belle série des dessins à la sanguine de don Valentin Carderera a été exécutée sur des registres, des livres de compte, des mémoires de fournisseurs; il lui est souvent arrivé, emporté par sa verve artistique, de commencer sur un papier d'une certaine dimension, une composition

dont le champ s'agrandissait à mesure que la pensée prenait de l'ampleur; il rajoutait en haut, en bas, par les côtés, des morceaux au sujet principal, et tels de ces dessins, exécutés dans ces conditions, sont dignes de figurer à côté de ceux des maîtres. Mais il ne faudrait pas croire cependant que Goya, dont nous admirons la verve et le sentiment, ne mérite la place que nous réclamons pour lui dans l'École espagnole, que par ces qualités générales dont il faut tenir compte dans l'art, mais qui ne sont pas suffisantes pour classer un artiste. Il y a dans son œuvre un choix à faire; les toiles qu'on pourrait mettre à part sont bien près d'être complètes, si complètes que les juges les plus sévères reconnaîtront en lui un véritable génie pictural.

Goya fut de ceux qui s'inspirent de tout et travaillent partout; ses loisirs et jusqu'à ses désordres ont été féconds pour l'art; comment aurait-il pénétré le sens intime des choses nationales, sans s'en imprégner comme il l'a fait? Un grand artiste ne se mêle pas impunément à la vie du populaire, il incarne en lui le génie d'une nation et devient un type.

Goya n'est pas seulement un Espagnol, c'est l'Espagnol; il n'est pas un Aragonais, c'est l'*Aragonais;* il a toutes les qualités de sa nation, comme il en a tous les défauts; il est chevaleresque, plein d'illusions, irascible, intolérant, inégal, entêté et loyal; il déteste l'étranger, persécute l'ignorance et la barbarie, et donne lui-même les exemples les plus étranges de fanatisme politique. Il est injuste, et le spectacle de l'injustice lui fait monter le rouge au visage; il est sensible, et il enfonce froidement le fer rouge dans la plaie; il est philosophe humanitaire, et jusque dans l'exil il voit une auréole autour de la tête du prince de la Paix. Je vais plus loin, tous les songes les plus éthérés qu'ont enfantés les cerveaux exaltés de nos révolutionnaires ont trouvé accès dans son esprit; il est même Babouviste, si inattendue que paraisse cette assertion, et tout à coup une nouvelle œuvre, trouvée dans quelque recoin obscur, vous prouve que cet humanitaire égaré dans la monarchie a rêvé tous les rêves et soulevé tous les problèmes. N'a-t-il pas fait des hommes volants, une de ses plus belles planches des *Proverbes,* et dans plus de vingt de ses toiles n'a-t-il pas poursuivi l'idée de la direction des montgolfières, auxquelles son pinceau subtil adapte des machines étranges, qu'il fait servir à la réalisation de sa fantaisie mystérieuse et inquiète?

Voilà l'homme dont les « *rois sont fous* », comme Goya le dit lui-même dans une de ses lettres, celui que les grandes dames de la cour se disputent (il est vrai de dire que les fameuses *spadas* Costillares et Romero ont eu le même honneur), celui auquel on passe toutes ses fantaisies et toutes ses audaces, qui se sauva toujours par l'esprit et par une certaine grâce qui lui est particulière, et qu'on retrouve au plus haut degré dans un grand nombre de ses toiles.

Le 17 janvier 1789, le prince Charles avait été proclamé roi sous le nom de Charles IV; son père en mourant lui avait recommandé de conserver pour premier ministre le comte de Florida-Blanca, qui, quelques années après, allait succomber aux intrigues et échanger le pouvoir contre l'exil; on sentait déjà qu'un parti nouveau succédait au vieux parti de Charles III. L'entourage royal, que la vie irréprochable d'un souverain dévot condamnait à l'ascétisme ou à l'hypocrisie, allait secouer cette contrainte; la fantaisie, l'amour du plaisir, la dissipation et la licence relevaient la tête sous un roi jeune et tolérant jusqu'à la faiblesse, et sous une reine dont le premier acte allait être de faire asseoir son amant sur les marches du trône à côté d'un époux doué d'une grande bonté, mais peu perspicace.

Comment Goya n'aurait-il pas été en faveur sous ce nouveau régime? En même temps que c'était un de ces hommes dont les rois doivent s'entourer quand ils veulent prouver leur amour pour les arts, c'était un galant cavalier, un chasseur habile, un homme de cour, dont la grâce et l'esprit contrastaient avec l'austérité des hommes politiques et la gravité naturelle des grands noms de Castille, n'empiétant, du reste, sur les droits d'aucun de ceux-ci, ayant une spécialité très-définie, bien faite pour désarmer la jalousie et éloigner les intrigues.

Trois mois après l'avénement au trône de Charles IV, Goya fut nommé peintre de la chambre, par un décret daté d'Aranjuez et signé du comte de Florida-Blanca. Voici la dépêche que le premier ministre fait passer au trésorier de la couronne; elle est extraite des archives du Palais (chambre de Charles IV, dossier 14), et nous a été communiquée par M. Zarco del Valle.

« Aranjuez, ce 25 avril 1789.

» Excellence,

» Le roi a daigné nommer don Francisco Goya peintre de la chambre, avec les droits dont cette charge a joui jusqu'aujourd'hui. Par ordre de Sa Majesté, je vous le fais savoir pour que vous assuriez l'exécution de sa volonté. — Dieu vous garde pendant de longues années.

» Le comte de FLORIDA-BLANCA,
» marquis de VALDECAZZANA. »

Cette charge, que Goya partageait avec Maella, lui donnait comme aux gentilshommes de la chambre son entrée à la cour et le titre d'Excellence; jusqu'à présent il avait vécu dans ce milieu sans titre officiel, parce qu'on le recherchait et qu'il était de bon ton de se faire son protecteur; désormais sa vie de cour commence, et Goya

va devenir l'intermédiaire entre le peuple et les favoris; il mènera de front ses intrigues amoureuses (qui ont pris naissance dans les appartements mêmes du palais) et des travaux qui honorent son pays ou le charment par un côté gracieux.

En parcourant l'histoire de cette époque, on pourra se convaincre que la faveur du prince de la Paix, qui reçoit la consécration la plus éclatante par son mariage avec une infante en 1797, a déjà pris naissance en 1788. L'année même où Goya entre en fonctions auprès du roi, il trouve entre lui et le souverain le favori du couple royal, jeune garde du corps, dont la bienveillance de la reine Maria-Luisa a fait, en deux ans de service, un adjudant général, déjà grand-croix de Charles III. Don Manuel Godoy, dont le crédit n'aura plus de limites, sera nommé, en 1792, lieutenant général des armées, duc d'Alcudia, major général, ministre des affaires étrangères et chevalier de la Toison d'or; en 1795, prince de la Paix; en 1802, généralissime de terre et de mer; en 1807, amiral d'Espagne et des Indes.

Nous n'avons point, en traçant la biographie d'un artiste, à entrer dans l'histoire politique de l'Espagne, mais il importe de placer Goya dans son milieu, de le faire vivre, de dessiner jusqu'aux figures qui traversent cette action; ce sont les personnages principaux du grand drame qui aboutit à la déchéance de Charles IV et à l'invasion française, et se rattachent à l'histoire particulière de notre héros par la protection qu'ils lui ont accordée et par l'influence qu'ils ont eue sur ses destinées.

Les Mémoires sont rares qui pourraient donner à celui qui tente de restituer l'époque une idée exacte de ce que fut la cour de Charles IV. L'alternative est fatale; d'une part les écrivains nationaux, soucieux, plus que tous autres, du respect et de la dignité de leur pays, glissent rapidement sur l'immoralité partie de haut; de l'autre, les diatribes et les pamphlets calomnient les souverains, leur ministre et toute une cour, auxquels l'histoire a déjà bien assez à reprocher, sans qu'on exagère les fautes commises et leur pernicieuse influence.

Charles IV apparaît comme un souverain faible et d'une bonté qui touche à l'abandon de toute chose; on lui arrache les ordres les plus scandaleux et les décisions les plus graves sans résistance et sans pression vigoureuse. Il vit au milieu de cette cour adultère sans prendre garde à la licence et au désordre qui s'étalent au grand jour; rien ne l'émeut, rien ne l'étonne; il chasse sans cesse et ne s'échauffe et ne s'enthousiasme que pour raconter à ses familiers ses exploits cynégétiques, jusqu'au jour où le prince des Asturies veut secouer le joug et où se découvre la conspiration de la Granja.

La reine Maria-Luisa a perdu toute pudeur. Godoy ne fait que succéder à d'autres favoris plus obscurs; elle résume à elle seule tous les mauvais penchants; mais la luxure domine dans ce débordement de passions. Le prince de la Paix, lui, aime par-dessus tout le pouvoir, et on est forcé d'avouer que si la grandeur lui sied, il sied à la grandeur. Si haut que sa royale maîtresse l'élève, au mépris de toute pudeur, et malgré les murmures des grands et de la foule, Godoy trône bien dans le palais de l'amirauté. Ses salons sont remplis de courtisans et de familiers, il a bon air et ne sent point le parvenu, il est même naïvement convaincu de ses talents et de sa véri-

table grandeur; il sait rester à la fois bienveillant et auguste, il accepte si bien les plus hautes dignités, qu'il semble que le sort répare une injustice. Seul parmi les princes et les grands de cette époque il a les tendances d'un Mécène, il lui faut des bardes pour chanter ses louanges, des peintres pour conserver ses traits à la postérité, des sculpteurs pour graver son nom sur le marbre.

Goya lui-même, séduit par cette nature, brillante au demeurant, par cette assurance et cette sécurité dans la puissance, cette impudence d'un homme qui brave ses ennemis et semble avoir soif d'impopularité, et se croit sincèrement épris de l'amour du bien public, oubliant toujours qu'il usurpe une place pour laquelle il n'est pas né; Goya, dis-je, le railleur invincible, se fait le courtisan du nouveau prince, et ce moraliste farouche, qui probablement a son idée fixe et veut connaître le mal pour le flétrir, se plaît dans ce milieu où on ne connaît pas les scrupules, à côté de ce favori infidèle à sa royale amante, qui trompe une infante avec une reine, et trahit cette reine avec une courtisane.

Le peintre aragonais est à l'aise dans ce milieu dissolu, c'est un élément qui convient à sa nature; il trouve à la fois dans cette cour galante des modèles et des victimes; il se fait un parti, épouse les rancunes du favori et fait alliance avec lui, tout en se réservant une indépendance dont il ne donnera qu'assez rarement des preuves pendant ces premières années. Il séduit la reine par son entrain et sa verve, son aplomb et son esprit. Maria-Luisa devait aimer cette nature excessive, cet artiste violent dont on racontait tout haut les folies et les intrigues, les enlèvements et les duels; et bientôt la reine ne peut plus se passer de lui. A toute heure du jour, au milieu de ses travaux ou pendant qu'il s'adonne au plaisir, un messager vient prier Goya de se rendre au palais; enfin, elle lui donne l'ordre de paraître chaque matin à son petit lever. Goya est son Dangeau, sa gazette, son fou et son sage, celui qui peut hardiment tout lui dire. Ses propos salés lui plaisent, son langage pittoresque et coloré a plus de saveur pour elle que le langage des grands de Castille; il est le chroniqueur juré de la reine, qui apprend de sa bouche les mille médisances et les mille bruits nouveaux. Il mêle par-ci par-là à ces futiles causeries de chaque jour un grain de politique; il pique à gauche, déchire à droite, accomplit sa tâche sans en avoir l'air; il rend compte au favori de la mauvaise impression causée par un édit et de la lassitude que montre le peuple à l'égard des exigences de l'Inquisition. On lui passe toute boutade et toute réflexion hardie; ce n'est pas un courtisan, ce n'est point un conseiller de la couronne, c'est un artiste sans conséquence, qui n'a aucun caractère officiel, et qui par cela même peut empiéter sur tous les domaines. Il abusa largement de cette position exceptionnelle, et ce n'est que sous Ferdinand VII qu'on commence à comprendre quelle œuvre de destruction il vient d'accomplir, alors qu'il n'est déjà plus temps d'en arrêter la marche.

Mêlant une certaine grâce à ses brusqueries, il se croit tout permis, et se présente un jour de grand deuil au baise-main avec des bas blancs. Arrêté au bas du grand escalier par un rappel à une inflexible étiquette, il descend chez les gardes du corps, prend la plume et l'encrier de la caserne, dessine sur ses bas le portrait d'Escoï-

quiz, le sommelier du rideau, et celui des majordomes, puis il force la consigne et
pénètre jusqu'à la salle du trône. Une rumeur s'élève sur le passage du peintre, les
souverains se font amener Goya, il faut qu'il montre ses bas : Charles IV reconnaît
le portrait du chanoine et rit plus fort que ses sujets; encore un tour de Goya qui
tourne en sa faveur et lui fait un ennemi mortel, qui se vengera cruellement un jour;
mais en attendant Goya est la gaieté du cercle royal, le boute-en-train de la cour, et
son crédit augmente soutenu par son talent, qui va prendre une nouvelle face et une
expression inattendue.

Deux grandes dames étaient alors les reines de la société madrilène par l'illustra-
tion de leur naissance, par leur richesse et par leur esprit; chacune de son côté avait
groupé autour d'elle un parti, des admirateurs et des familiers, et Goya, qu'on se
disputait à l'envi, et qu'aucun lien, aucune tradition n'enchaînaient, passait indif-
féremment du salon de la duchesse d'Albe à celui de la comtesse de Benavente.

Les relations du peintre avec les Benavente avaient été d'abord tout artistiques;
il avait décoré (1787) pour la comtesse un salon composé de sept grands panneaux,
qui sont encore aujourd'hui l'un des plus grands attraits de l'Alameda des ducs
d'Ossuna; en 1788, il avait peint les Benavente réunis dans un tableau de famille, que
conserve aujourd'hui le duc d'Ossuna dans son palais de Madrid. Les deux célèbres
toiles de saint François de Borja de la cathédrale de Valence lui avaient été comman-
dées par la même famille, qui réunissait à ses nombreux titres celui de duc de Gandia
qu'avait porté le saint; enfin, en 1798, il avait encore peint par ordre du comte le
beau portrait du général Urrutia et une série de douze tableaux pour l'Alameda.

Il est important de constater ici la curieuse influence que la vie de cour exerça sur
le talent de Goya, et c'est justement chez les Benavente, c'est-à-dire à l'Alameda,
qu'on est le plus à même de juger combien les milieux peuvent influencer un artiste.
Pendant une série de dix années, cet homme farouche qui peignait à tour de bras et
faisait tout consister dans l'effet et dans l'harmonie, devient précieux et galantin;
c'est un peintre aimable qui séduit par ses raffinements et sa grâce; il semble qu'il
cherche Watteau, Lancret, Pater, tout en conservant une gamme de tons abso-
lument personnelle, une coloration blonde et douce qui fait de quelques-unes de
ses toiles des pâles bouquets dans lesquels un bouton de rose ou une grenade
éclate et chante. Ce ne sont que danses sur l'herbe, escarpolettes, jeux de colin-
maillard, repos de laboureurs, déjeuners sur les pelouses, galantes promenades, épi-
sodes de la villégiature élégante. Moreau le Jeune ne dit pas mieux que lui les modes
du temps, les élégants usages et les jolies coutumes; ce sont les infiniment petits de
l'histoire consignés par un homme de talent, qui semble avoir emprunté à nos petits
maîtres français leurs spirituelles intentions et leur pinceau délicat.

Les relations avec la comtesse de Benavente furent interrompues momentanément
par la rivalité jalouse de la duchesse d'Albe; la comtesse aimait la peinture, mais la
duchesse aimait le peintre et allait bientôt le prouver d'une façon éclatante. Ces deux
salons étaient rivaux, c'était à qui des deux grandes dames dominerait le mieux
l'esprit de l'artiste; Goya pencha du côté de la jeunesse et de la beauté, et faillit en

épousant les querelles de sa protectrice perdre son crédit auprès des souverains. La
duchesse s'était mise en opposition avec la reine Maria-Luisa et cherchait tous les
prétextes possibles pour lui prouver son antipathie et son indépendance; la reine
usa de son pouvoir et exila la duchesse, qui abandonna Madrid pour San-Lucar de
Barrameda. Goya, sous prétexte de prendre du repos après une maladie qui l'avait
tenu deux mois au lit, accompagna sa protectrice, et ce voyage devait devenir
célèbre par un accident terrible qui eut la plus triste influence sur son existence.
Au passage de Despeña-Perros, la chaise de poste qui emportait les voyageurs se
rompit, et comme on était encore assez loin du village, Goya, habitué à tous les
efforts, tenta de soulever l'énorme fardeau; il alluma un grand feu et voulut forger
lui-même la pièce nécessaire pour réparer le véhicule. Un refroidissement pris à la
suite de ce violent exercice priva à tout jamais Goya du sens de l'ouïe; c'est de cette
époque que datent sa constante mauvaise humeur et ses boutades, qui éloignaient de lui
ses amis les plus chers. Je ne sais pas sur la foi de quels renseignements quelques
biographes ont pu dire que Goya était devenu sourd à treize ans; des lettres du mar-
quis de l'Espinar, son fils, qui sont aujourd'hui entre mes mains, certifient le fait
que j'avance.

La correspondance de Goya ne fait pas mention de ce voyage à Cythère, mais un
précieux document reste qui raconte jour par jour, heure par heure, les détails de
cette excursion; c'est l'Album de poche du peintre du roi, qui appartient à don
Valentin Carderera. Avant d'avoir feuilleté ce voyage illustré, nous n'avions trouvé
comme document authentique à l'appui de la liaison du peintre avec la duchesse
qu'une curieuse phrase d'une lettre à Zapater. « La duchesse d'Albe vient d'entrer
dans mon atelier et a voulu que je lui peignisse le visage au pastel. Peindre ainsi
sur le vif, mon cher; charmante occupation, que je préfère aux études sur le man-
nequin. » C'est un piquant détail, sans doute; il prouve que c'était la mode alors
dans le grand monde de se faire un teint artificiel; mais combien plus piquants encore
sont ces croquis rapides qui racontent les moindres épisodes de cette excursion, et cela
sans la moindre réticence et quelquefois sans souci de la pudeur! Ici, la duchesse se
peigne; là, dans une tenue pleine d'abandon, elle fait la sieste, elle écrit, elle lit, elle
met sa jarretière, elle fait manger un petit négrillon qu'elle a trouvé sur sa route, et
qu'elle a pris en affection; tout est saisi instantanément. Voici la voiture, les mules,
la posada où on s'arrête, et voici la liste des dépenses écrites de la même main. Le
récent accident qui affligea Goya de surdité dut forcément jeter un peu de tristesse sur
ce voyage, mais ce malheur n'était pas encore regardé comme définitif. Plus tard,
quand il fut avéré qu'il n'y avait rien à espérer, Goya arriva à comprendre quelque
interlocuteur que ce fût au simple mouvement des lèvres; doué d'une étonnante per-
spicacité, il ne faisait jamais répéter une phrase; d'ailleurs, cette précaution eût été
inutile, car jamais sourd ne le fut plus irrévocablement; l'artiste n'aurait pu entendre
la détonation d'une arme à feu tirée à portée de ses oreilles, et don Carnicero, le biblio-
thécaire actuel de la reine, qui a connu Goya, affirme cependant qu'on ne se serait
point douté qu'il était sourd en parlant avec lui.

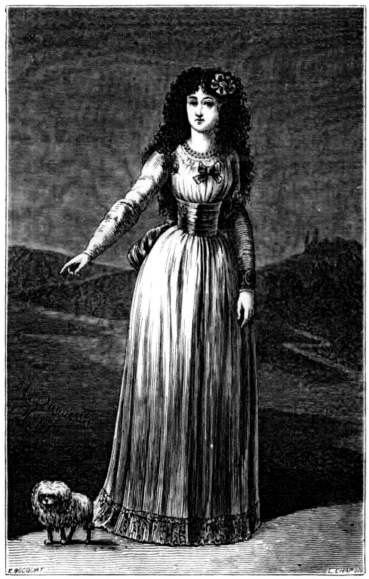

Page 35.

LA DUCHESSE D'ALBE

Tiré de la galerie de S. Exc. le duc d'Albe.

Je place en 1793 le voyage à San-Lucar, cette date m'est donnée par le document trouvé dans les archives des ducs d'Ossuna, dans lequel l'artiste aimé des Benavente leur demande de lui envoyer de l'argent pendant son *congé*. Ce document a été trouvé par M. Lefort. Il est assez singulier que ce soit la comtesse qui ait fait les frais de ce voyage entrepris avec sa rivale; mais l'artiste et les Benavente étaient en compte, et pendant près de dix ans Goya ne peint que pour cette noble famille. Il paraît cependant que l'artiste fut ingrat. J'ai cherché sans les trouver les raisons qui purent porter Goya à stigmatiser d'une aussi cruelle façon dans les *Caprices* celle qui avait été sa protectrice ardente, et dont la généreuse influence fit prospérer sa maison et s'étendit sur toute sa famille, je ne vois là que le résultat des suggestions de la jeune duchesse d'Albe.

Le peintre, fidèle à sa nature qui le portait à la satire, n'abdiquait jamais, et comme il fallait qu'il fût toujours infidèle à quelqu'un, la duchesse elle-même ne fut pas exempte de ses railleries et de ses amertumes. On serait tenté de croire que cette liaison se termina brusquement, car il est facile de retrouver dans son œuvre des allusions qui n'attestent pas la plus parfaite union. Pendant tout le temps que Goya reste sous l'empire du sentiment qui l'unit à la duchesse, on sent qu'il est pris tout entier; il signe ses eaux-fortes en y mettant un petit chien havanais, le même qui figure dans les beaux portraits de sa maîtresse (Voir au chapitre des *Portraits*), et à tout moment on voit passer dans ses compositions cette fière patricienne provocante, à l'œil arqué, aux longs cheveux qu'elle laisse se dérouler sur ses épaules. Le voyage à San-Lucar dura plus d'une année; Goya, forcé de revenir à Madrid sous peine de renoncer à sa charge de peintre de la cour, fit amende honorable aux pieds de la reine Maria-Luisa, et plaida publiquement la cause de la duchesse; la reine, qui semble avoir craint la satire, et avouait bien haut son penchant pour cet esprit savoureux et fort, pour cette gaieté intarissable, voulut que ce fût l'artiste lui-même qui portât à la duchesse son ordre de rappel; elle revint à Madrid, rentra à la cour, et mourut bientôt après, pleine de jeunesse et dans toute sa beauté.

Le monument de cette union, c'est le portrait que nous donnons ici et qui figure au palais de Liria, chez S. E. le duc d'Albe actuel; c'est à la fois étrange et charmant; la nature de la duchesse s'y révèle tout entière dans sa grâce excentrique. Il n'y a pas jusqu'à la signature qui ne soit impertinente et ne crie bien haut cette protection intéressée, rendue si publique déjà par le voyage à San-Lucar.

On a voulu voir partout dans l'œuvre de Goya des allusions à la duchesse; chaque figure un peu accentuée qui prend l'aspect d'un portrait par son caractère représente sa noble amie aux yeux du public; la Maja nue, le beau portrait du musée de Valence, le bel ange blond de San-Antonio de la Florida, la femme accoudée des petites fresques de la Quinta, les manolas des eaux-fortes, les fantaisies en mantille qui passent dans ses petites toiles de genre, *blanches avec un œil noir*, toutes sont invariablement désignées sous le nom de la duchesse d'Albe. En face de l'œuvre authentique que nous publions pour la première fois, le doute n'existe plus, et ce n'est vraiment que dans quelques-unes des eaux-fortes qu'il a eu en vue l'élégante personne dont son cœur était occupé.

GOYA DIRECTEUR DE L'ACADÉMIE DE SAN-FERNANDO.
RELATIONS INTIMES AVEC LE ROI CHARLES IV.
LES FRESQUES DE SAN-ANTONIO DE LA FLORIDA. — ÉVÉNEMENTS POLITIQUES.
GOYA PHILOSOPHE.

Le prince de la Paix, en outre des titres nombreux qu'il avait reçus de la faveur royale, s'était déclaré lui-même *protecteur de l'Académie de San-Fernando*. Il faut lui rendre cette justice, qu'il ne regarda point cette dénomination comme vaine, et s'efforça de développer les arts; il employa sa haute influence à faire nommer Goya directeur de cette académie (1795), et il se forma au palais de l'Amirauté une espèce de surintendance des beaux-arts qui eut une salutaire influence sur le mouvement artistique. C'était pour l'artiste une faveur nouvelle ajoutée à tant d'autres; les Mengs, les Bayeu étaient éclipsés. Maella régnait encore, mais sa charge de premier peintre du roi était une sinécure, Charles IV et la reine posaient toujours de préférence devant Goya. Le prince de la Paix faisait décorer son propre palais par son favori; les infants, les Chinchon, les Albe, les Benavente, les Fernan-Nunez, les Villa-Franca, les Santa-Cruz, le marquis de la Romana, tous les grands enfin n'admettaient pas d'autre peintre, et sa faveur était à son apogée. Je ne puis comprendre comment l'artiste qui nous occupe put devenir à ce point ce qu'on appelle un *peintre à la mode*, il n'y a rien en lui qui justifie cet engouement de la foule; il est violent, excessif, indomptable, il ne fait pas de concessions au public; sa facture est souvent brutale, il attire les artistes par de hautes qualités d'harmonie, par la profondeur de sa pensée; son caractère particulier a quelque chose de génial et d'attractif qu'on sent mieux qu'on ne le définit, toutes choses auxquelles ceux qui ne sont point initiés doivent être absolument réfractaires. Mais Goya avait le vent en poupe, et l'œuvre regardée comme vraiment artistique par ceux qui pouvaient en comprendre le subtil mérite était acceptée sans discussion par les autres. Ce n'est pas aller trop loin que de dire qu'un autre artiste, Eugène Delacroix, auquel on peut le comparer en tant que peintre, et pour lequel on semble avoir escompté la postérité au moment de sa mort, est resté lettre close pour le public, qui, voyant tant d'hommes de bonne foi et d'une valeur indiscutable admirer ces puissantes œuvres, les a acceptées comme des articles de foi, et a suivi l'impulsion qu'on lui imprimait.

Quoi qu'il en soit, Goya jouissait d'une faveur immense, et assista de son vivant à son triomphe; il a fallu des circonstances aussi impérieuses que la guerre d'Espagne avec la République, la révolte d'Aranjuez, l'invasion française et la coalition, pour empêcher que ses œuvres fussent gravées et livrées à l'étude des artistes européens. Il était devenu le plus illustre représentant des arts; toutes les familles eurent une toile de Goya, les grands noms de Castille se firent peindre par lui, et le nombre des portraits de galerie qu'il a exécutés est considérable. L'état de sa maison était plus que prospère; il eut un train, il reçut la cour et la ville, donna des fêtes auxquelles il con-

viait la grandesse et les infants. Pendant les romerias, Goya recevait toute la haute société de Madrid, et cette existence d'artiste peut se comparer à la vie fastueuse des grands artistes de la Renaissance.

Charles IV aimait beaucoup Goya, et celui-ci en était arrivé à perdre vis-à-vis du souverain la retenue sévère qu'impose l'étiquette. Dans leurs chasses à la *Casa de Campo*, le roi et l'artiste se montraient enchantés l'un de l'autre. J'imagine, en acquérant la certitude qu'ils passèrent ensemble de longues heures dans une douce intimité, que Charles IV a été calomnié, et que cet homme peu clairvoyant pour tout ce qui devait l'intéresser à un si haut degré, était assez apte cependant à comprendre les choses de l'esprit. Goya, du reste, présente un étrange contraste psychologique ; il est de la famille des grands révolutionnaires par les tendances de son esprit, et sape toujours quelque chose, s'indignant à la seule idée de l'injustice, mais il vit dans l'intimité de ceux qui oppriment, ne met jamais en doute le pouvoir et les droits d'un favori tel que le prince de la Paix ; il a le respect instinctif des formules monarchiques et des aristocratiques préjugés, fait dresser sa généalogie, pour prouver qu'il est *hidalgo* (*Correspondance Zapater*), et même dans son exil, alors que don Manuel Godoy, dépouillé de cette auréole que le pouvoir met au front des grands, vit dans une obscure solitude, il l'appelle encore « Son Altesse » et ne discute point son rang.

C'est vers cette époque de haute faveur, alors qu'il était dans toute la force de son talent, que le roi Charles IV chargea l'artiste de décorer de fresques la petite église de San-Antonio de la Florida. C'est l'œuvre capitale de Goya, tant par l'importance de la surface à décorer que parce que l'artiste s'est révélé dans ce travail avec son vrai caractère et son singulier tempérament. L'œuvre est appréciée longuement en regard des gravures que nous donnons de ces fresques de San-Antonio ; nous renvoyons pour les détails à la critique artistique que nous faisons de ce travail et aux particularités qui s'y rattachent.

Une tradition dénuée d'exactitude voudrait que le roi Charles IV, assistant à l'inauguration de l'église avec une partie de la cour, ait été frappé de la ressemblance de quelques-unes des figures qui sont accoudées au balcon, et ait blâmé sévèrement son peintre de la liberté qu'il avait prise de choisir pour modèle des dames de la cour et des grands dignitaires. Nous avons attentivement comparé les physionomies, deux seulement pourraient être des portraits, et ce sont des têtes d'hommes qui ne rappellent en rien les personnages historiques de l'époque. On a été jusqu'à dire que l'exécution de ces fresques avait déterminé la disgrâce momentanée de l'artiste ; mais le doute n'est pas permis, les fresques sont livrées au public en 1798, et Goya ne quitte pas Madrid à cette époque, car il peint, vers la fin de l'année, le magnifique portrait du général Urrutia, et douze charmantes toiles pour l'Alameda du duc d'Ossuna. Enfin, en 1799, une dernière et éclatante faveur prouve combien le roi Charles IV était loin de vouloir bannir de sa présence le peintre de San-Antonio : car, le 31 octobre, le ministre Urquijo adresse à l'artiste la lettre suivante, que Goya envoie à son ami Zapater, et que le fils de celui-ci a bien voulu nous communiquer :

« S^r don Francisco de Goya,

» Sa Majesté voulant récompenser votre mérite, donner aux arts en votre personne un témoignage qui puisse stimuler tous les professeurs, et vous prouver tout le cas qu'il fait de votre talent dans la noble profession que vous avez embrassée, a daigné vous nommer son premier peintre de la chambre, avec la solde annuelle de cinquante mille réaux, dont vous pourrez jouir à partir de la présente date (libre de l'impôt de demi-annate) : il vous sera assigné encore cinq cents ducats par an pour la voiture ; et Sa Majesté veut aussi que vous occupiez la maison qui sert actuellement d'habitation à don Mariano Maella, dans le cas où celui-ci mourrait avant vous.

» Je vous fais part de cette nomination par ordre du roi, et je la communique aussi au ministre de grâce et justice, et au ministre des finances, pour qu'ils fassent exécuter la volonté de Sa Majesté.

» Dieu vous garde de longues années.

» MARIANO LUIZ DE URQUIJO. »

San Lorenzó, 31 octobre 1799.

Rien ne ressemble moins à une disgrâce ; on l'associait à Maella, et on créait pour lui une place exceptionnelle, car ce fut une idée du roi d'élever à la fois deux artistes au rang de *premiers* peintres de la cour ; cette charge n'avait jusqu'alors jamais été partagée que par Bayeu.

Dix années vont s'écouler pendant lesquelles le peintre va laisser la place au philosophe, au moraliste et au pamphlétaire ; Goya continuera avec la pointe du graveur l'œuvre qu'il n'a jamais cessé d'accomplir par la parole. Pendant que son roi, vivement ému des malheurs de Louis XVI, et sentant que le coup qui frappe un Bourbon de France sera fatal aux Bourbons d'Espagne, s'efforce de suspendre l'exécution de l'arrêt de la Convention, par la prière, par l'intimidation ou par les promesses, il se forme en Espagne un parti imperceptible, qui, tout en déplorant amèrement les excès de la Révolution, frémit d'enthousiasme et tressaille au nom de liberté. Goya, disciple et ami de David, imbu des idées françaises, assidu lecteur des œuvres philosophiques (Jovellanos n'avait-il pas traduit le *Contrat social!*), qui étudie notre langue et arrive à l'écrire assez correctement, afin de ne pas rester étranger au mouvement des idées, est trop Espagnol pour ne pas s'associer au mouvement patriotique qui arme son pays contre la Convention.

L'Espagne, pays au cœur chaud, offre en dons volontaires soixante-treize millions pour les frais de la guerre, et malgré le soulèvement général et l'indignation des patriotes qui voient une armée ennemie envahir le territoire, les Français franchissent l'Èbre et marchent sur Madrid. On les arrêta en signant un armistice ; la République française avait à lutter contre toute l'Europe, elle s'empressa de conclure une paix sincère ; don Manuel Godoy, qui savait utiliser les succès aussi bien que les revers, et les faire servir à sa propre élévation, prit à cette occasion le nom de *prince de la Paix*.

Quoique l'Espagne paraisse encore aujourd'hui réfractaire au mouvement libéral, et que ce mot de république n'y fasse naître aucun enthousiasme, il est impossible de nier que la présence sur le territoire espagnol de ces jeunes armées de la Convention n'ait ouvert les yeux de quelques hommes et fait naître en eux des réflexions favorables à l'esprit de justice et de liberté. Ces généraux de vingt ans, arrivés au plus haut degré de leur carrière par leur seul mérite, cet entraînement communicatif de jeunes hommes engagés dans la plus périlleuse des entreprises par leur seul amour de la patrie, offraient un spectacle propice à la propagande des idées démocratiques; quoique l'Espagne y fût mal préparée alors par l'asservissement dans lequel la tenait l'oppression cléricale.

L'esprit libéral l'enveloppait pourtant, c'était impalpable comme l'air ambiant; mais la porte était ouverte, la philosophie, qui avait détruit tant de choses en France, allait sinon détruire au moins discuter les choses acceptées jusqu'alors avec la soumission la plus aveugle; c'en était fait du grand pouvoir inquisitionnaire et de l'autorité du bon plaisir.

Le comte de Florida-Blanca, le ministre Aranda et le prince de la Paix lui-même avaient été les chefs de ce mouvement libéral, ils avaient lutté bravement contre ce mystérieux pouvoir qui frappait dans l'ombre, et peu à peu, à force de coups répétés, on avait enlevé un à un aux inquisiteurs tous leurs privilèges. Goya eut une grande part dans cette victoire, il s'adressait aux yeux par l'image et à l'esprit par l'allusion; je renonce à compter les toiles de genre dans lesquelles il a flétri les dignitaires du tribunal de l'Inquisition, la superstition, l'obscurantisme, le fanatisme religieux, l'inutile ascétisme qui fait du culte une momerie et un ensemble de pratiques égoïstes. On ne peut s'empêcher de frémir en pensant qu'il y a aujourd'hui soixante-douze ans, alors que nous étions en pleine révolution, l'artiste pouvait peindre *sur nature* l'auto-da-fé de Séville, dans lequel on livra aux flammes une femme *convaincue de sortiléges et de maléfices*. Ce mauvais rêve est fini, l'Espagne moderne a banni jusqu'aux moines, et les chartreuses abandonnées tombent en ruines.

L'artiste qui nous occupe, sans avoir des idées pratiques sur la réforme et sur la révolution, se tint toujours dans des idées générales et professa une philosophie qui n'avait pas d'application directe et d'objet immédiat, mais ce fut certainement un précurseur.

Ainsi, par exemple, il représente dans une eau-forte un être à face ignoble, dont la tête rappelle à la fois celle d'un vampire et celle d'un moine; il est revêtu d'une robe monacale et écrit avec beaucoup d'application sur un grand registre; l'artiste attache au dos de cet être répulsif de grandes ailes de chauve-souris, et grave en légende « contre le bien général! » Et voilà l'esprit jésuitique, la basse intrigue, l'obscurantisme et tous les mauvais instincts qui compriment la pensée et restreignent l'esprit humain flétris par la main d'un peintre, qui est en même temps un philosophe et l'un des plus écoutés.

Plus loin, entourée d'une lumineuse auréole, une belle jeune femme couronnée et vêtue de blanc, gît étendue sur le sol; à ses côtés une figure symbolique de la Justice

verse des larmes, et autour d'elle, éclairés par les reflets mystérieux de cette lumière idéale dont elle est baignée, les inquisiteurs, les juges, les ministres concussionnaires, les favoris scandaleux, les moines, et la tourbe des malfaiteurs titrés et mitrés se réjouissent, attendant encore avec anxiété le dernier soupir de cette grande martyre. Et Goya écrit au bas de cette image inquiétante, et qui fait tant rêver ceux qui sont épris de liberté : « *Murio la verdad !* » — « La vérité est morte ! »

Mais a-t-elle bien rendu le dernier soupir? Les méchants savent par expérience qu'alors qu'on la croit à tout jamais disparue de la terre elle renait plus éclatante et plus vivace, et répand *des torrents de lumière sur ses obscurs blasphémateurs;* aussi, dans une autre planche gravée, l'immortelle déesse, encore entourée de son horrible cortége, semble donner signe de vie, et les moines de frapper à tour de bras sur le cadavre, les évêques agitent leurs crosses, les grands de la terre blêmes de peur tremblent à la seule pensée de voir la blanche figure se dresser dans son cercueil. Seule, la Justice se ranime, ses traits s'illuminent, tout espoir n'est pas perdu! Le philosophe écrit en légende : « *Si resucitara !* » — « Si elle allait ressusciter ! », c'est-à-dire si toutes nos violences, toutes nos hypocrisies, tous nos bâillons, tous nos carcans, toutes nos flammes, toutes nos excommunications et tous nos anathèmes, n'avaient pas suffi pour la bâillonner et pour l'étouffer, si la sève ardente s'était réfugiée dans un imperceptible réseau, et venait à ranimer ce corps inerte!

Mais vous allez voir jusqu'à quel point Goya est un esprit précurseur et combien l'ont préoccupé les destinées futures de l'humanité. Dans une planche entièrement inédite, et dont le cuivre lui-même, confisqué sans doute par l'inquisition ou caché par crainte, est entre les mains de M. Lefort, l'artiste représente une jeune femme symbolique, entourée de rayons, accueillant un vieil homme usé par la lutte, épuisé, courbé vers la terre, soutenant à peine son hoyau : sa barbe longue, son aspect flétri révèlent une immense lassitude, c'est le peuple de Jean Journet; elle lui montre le ciel incandescent, inondé de lueurs, l'avenir qui s'avance, avenir à la fois splendide et doux, l'abondance, la justice, le calme, la sérénité et la force; des fleurs et des enfants enlacés tombent du ciel et voltigent dans ces irradiations symboliques. Au pied de la figure, un agneau cherche un refuge, un enfant au berceau s'abrite sous les plis de sa robe. C'est l'idée de Fourier, celle de Saint-Simon, la théorie de Jean Reynaud, l'Icarie heureuse, Proud'hon, Cabet, tous les utopistes honnêtes que préoccupe l'amour de l'humanité et tous les réformateurs à l'état embryonnaire pressentis à la fin du dix-huitième siècle, en Espagne, par un peintre isolé dans une société ignorante et fanatique.

On ne saurait suivre ainsi pas à pas l'artiste dans chacune de ses planches; mais on doit avoir entrevu le Goya philosophe; nous allons voir le satirique traverser les époques tourmentées qui s'écoulent jusqu'à 1810. Gœthe, au bruit du canon brutal, fit le *Divan occidental*, « fraîche oasis où l'art respire », dit Théophile Gautier. Goya, lui, avait gravé les *Caprices;* il va graver les *Désastres de la guerre* et les *Proverbes,* pendant qu'on prépare l'asservissement de sa patrie et quand les troupes françaises campent sur le *champ de Loyauté.*

ÉTAT POLITIQUE DE L'ESPAGNE. — POURSUITES DE L'INQUISITION. — LES CAPRICES.
L'INVASION FRANÇAISE. — ATTITUDE DE GOYA PENDANT L'INVASION. — LE ROI JOSEPH.
GOYA SE RALLIE AU NOUVEAU SOUVERAIN.

L'Espagne, à peine sortie de la guerre qu'elle avait entreprise contre la République française, avait à se défendre des intrigues de celui qui avait formé le projet de confisquer la Péninsule à son profit. Ses immenses succès en avaient fait un audacieux conquérant prêt à tout envahir, et il avait conçu déjà l'idée de son *Empire occidental*. On s'était flatté à Madrid de parvenir à délier le nœud que l'on avait été impuissant à couper, et de triompher, par des manœuvres sourdes, de la force même par laquelle on venait d'être vaincu. Une fois ces intrigues découvertes, Bonaparte eut un prétexte pour s'immiscer dans les affaires de l'Espagne. Une digne neutralité eût été le seul moyen d'éviter cette dangereuse influence; le prince de la Paix n'avait pas su dissuader son maître de cette intervention généreuse, mais plus périlleuse encore, qui avait eu pour but d'arracher un Bourbon à la mort; la guerre avait éclaté, un traité de paix loyal avait mis fin à ce désastre, il fallut encore qu'une intervention nouvelle précipitât la chute de la dynastie. On sait que la plus violente discorde régnait dans la famille royale d'Espagne : le prince des Asturies s'était aliéné le cœur de son père, et entretenait avec Bonaparte une correspondance secrète ; ce fut le prince de la Paix qui, comprenant que cette alliance l'éloignait à tout jamais du pouvoir, se déclara ouvertement contre le conquérant par cette audacieuse et célèbre proclamation que l'Empereur reçut sur le champ de bataille même d'Iéna. Désormais le complot de Bayonne était résolu, déjà les armées françaises étaient au cœur de l'Espagne, sous prétexte de marcher contre le Portugal. Les événements qui suivirent sont connus de tous: le prince de la Paix, chassé par le peuple, et se réfugiant dans une grange à Aranjuez, l'abdication de Charles IV, la proclamation de son fils sous le nom de Ferdinand VII, le voyage à Burgos, à Vittoria, et enfin à Bayonne, sous le prétexte de rendre hommage au *loyal allié* de l'Espagne, l'empereur Napoléon : la déchéance du nouveau roi avant même d'avoir régné, les tristes événements du 2 mai et l'installation de Joseph, frère de l'empereur Napoléon, à Madrid sur le trône des Bourbons; puis Baylen, l'éloignement momentané de Joseph, son retour, son règne, et enfin la restauration de Ferdinand VII.

Voyons quelle fut l'attitude de Goya pendant cette période, et si ce peintre patriote fut conséquent avec lui-même.

Dans les premières années du siècle, alors que tant de discordes avaient paralysé les beaux-arts, Goya s'était livré à des études artistiques purement spéculatives, et dont l'objet immédiat était de donner carrière aux pensées qui assiégeaient en foule un cerveau aussi fécond. Déjà, au commencement de sa carrière, l'artiste avait étudié à fond le métier de graveur à l'eau-forte, et maître désormais de sa pointe et de ses effets, il entreprit une série de planches qui sont restées célèbres dans le monde des arts sous le nom de *Caprices*. Je ne vais pas jusqu'à dire qu'il abandonna ses pin-

ceaux pendant cette longue période de douze ans, mais à coup sûr il ne produisit pas d'œuvre monumentale ; ses derniers travaux importants sont datés de 1798, et jusqu'à *Sainte Justine* et *Sainte Rufine de Séville* (1816), on trouve à peine datés de cette époque une dizaine de grands portraits et quelques rares tableaux de genre.

Goya allait produire au milieu de ces convulsions politiques les œuvres les plus importantes au point de vue de l'intention et de la pensée, et continuer avec la pointe la guerre hardie qu'il faisait depuis si longtemps déjà avec la parole et le pinceau. Abandonnant son atelier ordinaire, il loua, au coin de la rue *San-Bernardino,* une espèce de mansarde, y installa une presse, une table et quelques cartons ; c'est là qu'il exécuta ces célèbres *Caprices,* que bien des artistes ont pris pour une suite de fantaisies bizarres, et qui sont si féconds en allusions politiques, couvertes par Goya lui-même d'un manteau moralisateur sous lequel on ne les reconnaîtrait point.

L'étude sur les eaux-fortes développera les *Caprices* dans quelques-uns de leurs détails, il suffira de dire ici que ces quatre-vingts planches ne sont autre chose que quatre-vingts satires sanglantes. Les avares, les lâches, les fanfarons, les ignorants et les lascifs, les vaniteux et les prostituées, les hypocrites et les charlatans, les paresseux et les parasites, les tyrans et les cagots, y sont bernés et sifflés. Au bas de chacune de ces eaux-fortes, extrêmement ingénieuses, et qui, en dehors de leur portée morale, ont un grand mérite artistique, Goya avait écrit une légende acérée, rapide, une ironie ou un sourire, une amertume ou une raillerie destinée à donner le change. Les circonstances politiques l'empêchèrent de donner l'explication de ces planches, et il est allé bien loin dans les précautions qu'il a prises pour dissimuler son but, car il a écrit deux fois de sa propre main, en signant le bas de chaque page, des explications qui, à la rigueur, pouvaient être acceptées comme une interprétation exacte. Il légua l'un de ces cahiers précieux à Cean Bermudez, célèbre critique d'art auquel il était attaché par les liens d'une vive amitié, et auquel il donnait ses textes à revoir après les avoir longuement médités. L'original est venu aux mains de M. Zarco del Valle, qui nous l'a confié ; il a été déjà utilisé par M. Brunet dans son travail sur les eaux-fortes de Goya ; mais ne croyons pas à cette explication donnée par l'artiste ; il y a là des allusions politiques surtout et des satires personnelles à chaque pas.

Un hommage parti de haut a été rendu au maître qui nous occupe par un homme que ses œuvres avaient vivement frappé ; Eugène Delacroix a copié les quatre-vingts planches des *Caprices* avec un soin religieux ; il prenait d'abord la planche dans son ensemble, puis s'étudiait à reproduire les extrémités, les mains, les pieds, les expressions. M. Philippe Burty, qui s'est aussi occupé de Goya, s'est rendu acquéreur de ces dessins à la vente du peintre du *Massacre de Scio.*

Les premières planches des *Caprices,* tirées à un très-petit nombre d'exemplaires sous les yeux mêmes de Goya, dans la mansarde de la rue San-Bernardino, circulaient de main en main ; les curieux se disputaient ces rares épreuves et se les transmettaient en cachette ; il ne manqua pas d'hypocrites pour mettre sous les yeux du grand inquisiteur les hardies satires dans lesquelles Goya esquissait souvent une tête connue qui symbolisait pour lui le vice qu'il voulait flétrir. La renommée de Goya s'en augmen-

tait, mais il y eut bientôt pour lui danger réel à laisser voir ces planches, dont la collection s'augmentait chaque jour, car le succès stimulait l'artiste. Le roi Charles IV avait entendu parler de ces publications secrètes, on lui vantait et le mérite artistique de l'œuvre et sa haute portée morale; il voulut la voir, parut en comprendre la valeur, mais certainement ne saisit pas une seule des allusions, car, avec une bonté évangélique, il tendit l'autre joue, et engagea l'artiste à persévérer. Mais si on attaquait l'Inquisition de toute part, on ne l'avait pas abattue; Goya fut cité à comparaître, et Charles IV, mandant à son tour le peintre, para le coup du saint office en ordonnant à l'auteur de lui livrer les planches *qu'il lui avait commandées*. Grâce à ce subterfuge, auquel eut part le prince de la Paix, il sauva encore une fois Goya des griffes de l'inquisiteur. (*Correspondance du fils de Goya. Documents authentiques de M. Valentin Carderera.*)

Plus tard les événements se précipitaient, Madrid était rempli de détachements français, les amis, les alliés d'hier, devenaient des ennemis, et le peintre, dont on connaît la violence, ne savait pas garder son sang-froid et passer devant les étrangers sans manifester sa haine; Goya eut maille à partir avec les officiers de Murat, et, forcé de subir un joug détesté, se vengea par la publication, occulte d'abord, et plus tard effectuée au grand jour, de la série intitulée « *Les Désastres de la guerre* ». Ces quatre-vingts planches, moins célèbres que les *Caprices*, et qui, selon moi, les surpassent de beaucoup au point de vue artistique, par l'impression de terreur et de pitié qu'elles font naître, et surtout par la perfection vraiment inouïe du dessin, furent exécutées au jour le jour, en lisant les bulletins de la guerre de l'indépendance ou au retour des promenades dans les environs de Madrid. Goya a signé avec amour quelques-unes de ces planches; les plus complètes portent la date de 1810. C'est un long cri de haine, le plus horrible commentaire de la guerre; les légendes ont leur prix, elles sont philosophiques aussi, et Goya n'eût-il fait que ces deux grandes séries mériterait l'étude que nous lui consacrons.

Pendant ou avant ces bouleversements, l'artiste avait exécuté aussi les *Proverbes* et la *Tauromachie*; cette dernière série est plus connue que les autres, elle est cependant plus rare aujourd'hui. Dans l'étude de l'œuvre, quoique nous ayons résolu de ne point nous occuper des eaux-fortes, nous donnons quelques détails sur chacune de ces séries.

Le moment est venu où les protecteurs de Goya sont dispersés, le roi Charles IV et la reine Maria-Luisa sont à Fontainebleau; le prince de la Paix, dépouillé de tous ses honneurs, a vu ses biens confisqués, et accompagne son souverain dans l'exil. Le prince des Asturies, Ferdinand VII, attend le bon plaisir de l'Empereur, et Joseph est mis de force sur le trône.

Sans vouloir élever cette étude artistique à la hauteur de l'histoire, il est impossible de ne pas rechercher avec attention les causes qui déterminèrent un patriote aussi fervent que Goya (qui peint le *Deux mai* en 1808 et grave les *Désastres de la guerre* en 1810, c'est-à-dire deux protestations d'une violence inouïe) à se déclarer pour le roi Joseph.

On sait les désastres qui signalèrent cette époque, Joseph proclamé à Madrid le 20 juillet, en sort le 31 après la capitulation de Baylen. Il y rentre après Somo-Sierra, et jusqu'en 1814, le 10 avril, après la bataille de Toulouse, qui termine la guerre de l'indépendance, il essaye de se maintenir sur un trône que le peuple tout entier s'obstine à ébranler.

Le roi Joseph, que les Espagnols ont gratifié de toutes les difformités et de tous les vices, — ne lui avait-on pas donné le surnom de *Pepe Botellas?* — était affable et bienveillant, animé des meilleures intentions, voyant clairement qu'il était le jouet d'une fatalité terrible qui le briserait en renversant aussi celui dont il était le docile instrument. Avec une inconséquence incroyable, que la proclamation datée de Bordeaux tente d'expliquer par la nécessité d'arrêter l'effusion du sang, les rois détrônés avaient reconnu leur plus mortel ennemi, et, par conséquent, délié les Espagnols de leur serment de fidélité.

Le 22 juin 1808, Ferdinand VII avait écrit à Napoléon de sa résidence de Valencey : « Je vous complimente sincèrement, tant en mon nom personnel qu'en celui de mon frère et de mon oncle, à propos de l'installation de votre bien-aimé frère le roi Joseph *sur le trône d'Espagne.* » A la même date, celui-là même dont on confisquait le trône écrivait aussi à ce roi qu'on lui substituait : « Je prends une part bien vive à toutes vos satisfactions, car je me considère comme membre de l'auguste famille impériale. J'ai sollicité une alliance qui, je l'espère, resserrera les liens qui nous unissent déjà. » Le duc de San-Carlos, le marquis de Ayerbe, le marquis de Feria, don Antonio Correa, don Pedro Macanaz et (surprise qui confond l'historien) don Juan Escoïquiz lui-même, ce grand instigateur de toute la révolte, et celui qui seul tenait tête à Napoléon, avaient fait leur soumission au nom des Espagnols composant l'entourage des princes Ferdinand, Charles et Antoine. L'archevêque de Tolède, le cardinal de Bourbon, avait devancé toutes ces apostasies en écrivant à l'Empereur, à la date du 22 mai 1808 : « La cession de la couronne d'Espagne faite à Votre Majesté Impériale et Royale par le roi Charles IV, mon auguste souverain, et ratifiée par le prince des Asturies et les infants Charles et Antoine, m'impose, selon Dieu, la douce obligation de mettre aux pieds de Votre Majesté Impériale et Royale les hommages de mon amour, de ma fidélité et de mon respect. » Le duc del Parque, le comte de Santa-Coloma, le comte de Fernan-Nunez, le marquis de Ariza, etc., etc., s'étaient ralliés le premier jour; on comptait parmi les ministres du *Roi intrus* les plus fervents soutiens de la dynastie violemment arrachée du trône, et Luis de Urquijo (le même qui avait signé la nomination de Goya comme peintre du roi), don Pedro Cevallos, Gaspar Melchior de Jovellanos, Mazarredo, Cabarrus, Pinuèla, O'Farril, formaient le conseil de celui qui la veille était regardé comme un tyran violemment imposé par le grand usurpateur.

C'est dans de telles circonstances que Goya, peintre du roi Charles IV, devint peintre du roi Joseph, et que la main qui avait écrit les pamphlets virulents que nous connaissons, consentit à peindre le nouveau roi. Le portrait est connu, on en a la trace et le souvenir, il fut brûlé avec les bagages pendant la retraite.

Les soumissions que nous venons de citer expliquent la conduite de Goya comme *afrancesado;* l'ami de Charles IV devint le familier de Joseph, et celui que le prince de la Paix et la reine Maria-Luisa avaient comblé de leurs faveurs attacha sur son nouvel habit brodé aux armes de Joseph *la décoration de la Légion d'honneur.* Juste une année après, alors que les armées alliées avançaient à grands pas, quand il fut bien avéré que le pied du colosse avait glissé dans le sang, Goya, avec une admirable facilité d'évolution qui tourne au bénéfice du patriotisme et de la liberté, grava l'aigle impérial déplumé, ahuri, fuyant à tire-d'aile sous le bâton des paysans et les coups de pierre des patriotes.

Goya n'avait pas voulu être plus royaliste que le roi, et rester fidèle quand même à la monarchie éteinte, il allait bientôt donner à Joseph le spectacle de son ingratitude, ou de son absence de parti pris en faveur d'une indépendance tout intérieur, en devenant le favori des grands dignitaires des armées alliées et en se ralliant encore une fois au roi Ferdinand VII, remis sur le trône par la bataille de Toulouse. Je sais tout ce qu'on a dit sur cette grave question de la reconnaissance du roi Joseph; M. de Pradt, l'archevêque de Malines, qui fut si sévère pour les envahisseurs, n'a pas osé l'être pour ceux qui acceptèrent ces chaînes : « Quand les grands d'Espagne faisaient leur adresse à Joseph, quand la famille royale tout entière invitait l'Espagne à le reconnaître pour roi, et le lui montrait comme son restaurateur, quand tous les grands escortaient Joseph et remplissaient sa cour, quand tous les anciens ministres formaient son conseil, quand tous les corps d'État le félicitaient, y avait-il alors quelque crime à partager la même conduite? »

Voilà la question que pose M. de Pradt dans les *Mémoires historiques de la révolution d'Espagne;* on conçoit, à la rigueur, qu'on hésite à la résoudre, malgré la douleur légitime, quand c'est une armée étrangère qui ramène un Bourbon sur le trône des Bourbons; mais Bonaparte était deux fois un ennemi : il envahissait la patrie d'abord, et enfin il imposait une dynastie nouvelle à un peuple frémissant de colère, et qui, lui, ne se rallia jamais.

<hr>

RETOUR DE FERDINAND VII. — LE ROI RÉPRIMANDE GOYA ET L'ÉLOIGNE.
LA SAINTE JUSTINE ET LA SAINTE RUFINE.

Le 13 mai 1814, pendant que l'Empereur était à Troyes engagé dans la campagne de France, et occupé à se défendre contre la coalition, Ferdinand VII, muni de passeports délivrés par l'Empereur lui-même, qui sentait que la guerre d'Espagne était insoutenable, quittait le lieu de son exil. Depuis le complot de Bayonne, cinq années s'étaient écoulées. On bannit jusqu'au souvenir du roi Joseph, le nom du *rey intruso* fut effacé des actes, rayé de la liste des souverains, et l'Espagne revit avec un réel enthousiasme Ferdinand *le Désiré.*

La situation était critique pour ceux qui avaient embrassé le parti de Joseph, et qu'on appela depuis les *Afrancesados* et les *Josefinos;* la plupart quittèrent l'Espagne et formèrent à Bayonne, à Bordeaux, à Tours, à Bourges et à Paris une colonie espagnole, qui est encore vivace aujourd'hui. Goya eut le premier à se prononcer sur ses dispositions à l'égard du nouveau roi; il fut question de faire un portrait équestre dont on distribuerait des copies aux diverses municipalités, afin de faire de la propagande en l'honneur du roi rendu à ses sujets; ce fut à Goya qu'on s'adressa : c'était alors l'homme le plus en évidence, et je finis par croire qu'on le considérait seulement comme peintre, et qu'on faisait bon marché de ses opinions politiques. Goya renia Joseph, il prépara sa palette et se rendit au palais : malgré ce qu'affirme un de ses biographes, j'ai acquis la certitude que Ferdinand VII n'avait pas oublié les injures du prince des Asturies, et qu'il le fit sentir au peintre de la cour; le souvenir du prince de la Paix était trop récent, les intrigues de palais, la disgrâce dont l'avait frappé Charles IV, enfin la facilité avec laquelle Goya s'était rattaché à l'usurpateur, ne pouvaient pas ne pas laisser de traces dans l'esprit du prince et déterminer sa froideur. Ferdinand VII posa devant l'artiste, qui fit ce beau portrait équestre, dont une copie figure à l'Académie royale de San-Fernando, et dont M. Federico de Madrazo possède une bonne esquisse. Des témoins dignes de foi, qui sont aujourd'hui bien près de la tombe, m'ont affirmé que le roi lui dit, en présence de plusieurs personnes : « Tu as mérité en notre absence l'exil, et plus que l'exil, la corde (*ahorcado*), mais tu es un grand artiste, et nous oublions tout. »

Quoi qu'il en soit, ce n'était plus le Madrid d'autrefois. Ferdinand VII, et la cour avec lui, avaient fini par comprendre le vrai sens des *Caprices,* sous l'explication ingénieuse dont Goya les avait recouverts. Goya était vieux, il avait alors près de soixante-dix ans, sa femme était morte depuis longtemps déjà, le vieux Charles IV était exilé, le prince de la Paix banni et conspué, et la plupart de ses amis les plus chers avaient aussi quitté l'Espagne; il avait vu mourir successivement la plupart de ses enfants, sa surdité était désormais intolérable, et il avait perdu la vivacité d'esprit qui supplée à cette infirmité. Cependant il peignait toujours, sa main était devenue lourde, et sa gamme de couleurs si transparente et si nacrée, était alors sombre et pâteuse; il eut à cette époque la manie de préparer à l'encre d'imprimerie toutes ses toiles, qu'il choisissait toujours imprimées en rouge, pour avoir des dessous. L'ébauche était poussée assez loin avec ce parti pris d'un ton sombre et monochrome, puis il revenait après coup, et réchauffait par des détails vigoureusement attaqués dans le ton qui leur était propre.

Ses deux dernières toiles importantes sont la *Sainte Justine* et la *Sainte Rufine* de la cathédrale de Séville, et le *Saint Joseph de Calasanz* des écoles chrétiennes de Madrid. La première toile fut exécutée en 1816, et il la peignit à Séville même, où il s'était rendu sur la proposition faite par le chapitre de la cathédrale. Trois fois déjà les dignitaires de la sainte église patriarcale et métropolitaine avaient insisté auprès de l'artiste pour qu'il exécutât cette œuvre; Goya avait toujours reculé, il savait avec quels artistes il avait à se mesurer, car les chapelles de Séville ont été décorées par Campana, Vargas, Roelas,

Alonso Cano, Zurbaran, Murillo. Enfin, il accomplit sa tâche à la grande satisfaction du chapitre. Mais même à cet âge avancé Goya devait montrer son scepticisme et sa ténacité ; il prit pour modèles des deux saintes deux belles prostituées d'une maison de Séville, et dit à Cean Bermudez, dont il connaissait les sentiments chrétiens : « Je veux rendre le vice aimable et le leur faire adorer. » Cette impiété lui porta malheur ; la toile de la cathédrale de Séville n'est pas une des bonnes du maître, l'exécution en est léchée, contrairement à l'habitude de Goya, et cette œuvre, qui n'a plus la fougue de ses autres, ne rachète pas l'absence de cette qualité par de plus sérieux mérites.

Goya revint à Madrid la même année, il vivait dans sa *quinta* des bords du Manzanarès, au milieu des fresques terribles dont il l'avait décorée, un peu abandonné désormais, n'ayant pour société que Cean Bermudez, Carnicero, Julia, Castillo, Selma Pelleque et quelques raffinés vieillards que son esprit attirait ; la cour n'était plus son fait ; il n'avait pas réussi à se créer un intérieur, quoiqu'il eût des enfants auxquels il portait une réelle affection ; il avait trop aimé la vie pour ne pas regretter ses forces épuisées, sa jeunesse féconde et les plaisirs sensuels ; la grâce ne le touchait point, il devait blasphémer et douter jusqu'à la tombe.

En 1818 et 1819, Goya, dont les *Caprices* avaient obtenu un énorme succès, prépare encore une série de nouveaux *Caprices,* dessinés à l'encre de Chine, et sous lesquels il écrit des légendes d'une main tremblante ; je ne crois pas qu'on puisse retrouver dans toute l'œuvre gravée une seule eau-forte postérieure à cette époque, sa main se refusait à ces travaux délicats, et pourtant les nombreux dessins qu'il exécuta à soixante-dix ans sont encore très-fermes, d'une très-belle exécution et d'une haute pensée. Réunis en album, et devenus la propriété de don Federico de Madrazo, nous avons pu constater que la plupart d'entre eux ne sont pas inférieurs à ceux qu'il exécuta seize ans auparavant. Au milieu de groupes de toreros, de manolas, de vieilles ridées, de démons et de moines ventrus, apparaît tout d'un coup une allégorie saisissante : un ouvrier monté sur une échelle et armé d'une pioche renverse la statue de la Liberté, et Goya écrit ces mots au-dessous de son dessin : « O peuple, si tu savais ce que tu peux faire ! »

C'est encore vers cette époque (de 1819 à 1820) que Goya, forcé par la vieillesse à un repos qui lui pesait, se mit à peindre à l'aquarelle sur de petits morceaux d'ivoire une quantité innombrable de miniatures qu'il exécutait aussi largement que s'il eût peint à l'huile sur de grands panneaux ; il travaillait pour fuir l'ennui, sans but arrêté, effaçant parfois ce qu'il venait d'achever, quelle que fût la perfection de son œuvre, et recommençant immédiatement un autre sujet. A la fin de la même année il exécuta pour l'église des Écoles chrétiennes (San-Anton Abbas) la *Communion de saint Joseph de Calasanz,* fondateur des Écoles chrétiennes. Quoique l'exécution de cette toile soit un peu léchée, on peut la regarder comme une des choses les plus intéressantes du vieux maître. On jugera de cette composition par la planche que nous donnons. Jamais, depuis le beau *Christ* de San-Francisco el Grande, qui figure aujourd'hui au Musée de *Fomento* à Madrid, Goya n'avait exprimé avec tant de bonheur la ferveur et la grâce ; ce sceptique *in extremis* a merveilleusement rendu la

foi et l'ascétisme. L'âge n'avait pas encore glacé ses sens et calmé la fureur à laquelle il était constamment en proie, car il refusa de livrer cette toile, qui avait donné lieu à une contestation, et il fallut que le supérieur des écoles vînt faire amende honorable à la Quinta, et offrît au vieil artiste de doubler le prix convenu pour qu'il consentît à oublier ses propres torts et livrât son travail.

Désaffectionné de toute chose, considéré par le roi comme un grand artiste indispensable à la cour, mais comme un homme sur lequel on ne pouvait pas compter, dont il n'y avait aucune concession à attendre, et qui était l'âme damnée du libéralisme et des idées de propagande, Goya, au fils duquel on avait accordé une pension, qui jouissait lui-même d'une rente considérable qui venait s'ajouter à la belle fortune qu'il avait acquise dans l'exercice de sa profession, se présenta devant le roi et lui demanda un congé pour se rendre à Paris, afin, disait-il, de consulter les médecins distingués de la capitale.

Nous savons que Goya étudia le français à l'âge de quarante ans, il l'écrivait même assez correctement, comme nous le voyons dans sa correspondance, où figurent quelques lettres irréprochablement écrites dans notre idiome; il arriva à Paris vers 1822, et put assister à l'aurore de la seconde Renaissance française; il vit les œuvres de Gros, de Géricault, et même celles de Delacroix, qui devait devenir un de ses plus fervents admirateurs; le vieillard redevint jeune pour une heure, se mêla un instant au mouvement romantique, voulut connaître les grands artistes de ce temps-là, et entra même en correspondance avec Horace Vernet, dont le nom était déjà célèbre parmi les artistes; il avait connu Joseph Vernet, et avait eu occasion de correspondre avec lui à l'occasion des commandes que Ferdinand VII, alors prince des Asturies, avait désiré faire au peintre de marine pour la *Casa del Principe* de l'Escurial.

L'absence du peintre dura de 1822 à 1827; après quelque temps passé à Paris, il vint se fixer à Bordeaux avec une amie de ses vieux jours, madame Weiss, dont la fille devint plus tard professeur de dessin de la reine Isabelle. Connue dans les arts sous le nom de *la Rosario*, mademoiselle Weiss, élève du vieux peintre, s'adonna à la lithographie, et reproduisit avec succès le portrait de Goya. Les détails de la vie du peintre à Bordeaux sont connus, ils ont été conservés par un de ses élèves, qui fut pour lui de la plus grande ressource, M. de Brugada, qui devint plus tard un peintre de marine distingué, et dont la fille a épousé un paysagiste de talent, M. Amédée Baudit. Nous touchons au terme de cette longue et orageuse carrière; nous ferons assister le lecteur aux derniers jours de ce vieillard extraordinaire, qui conserva jusqu'à la tombe sa robuste intelligence et sa vivacité d'esprit.

Les quelques années passées à Bordeaux sont des années de calme pour le vieillard; il a là comme un regain de la patrie, on lui conserve ses habitudes, on l'entoure, on le choie, on lui produit pour ainsi dire l'illusion de l'Espagne. Le grand poëte Moratin, ce grand libéral, son ami le plus intime avec Cean Bermudez, faisait partie de la colonie réfugiée; mais si Goya était exilé volontaire, le poëte, lui, était *desterrado*, c'est-à-dire proscrit par Ferdinand VII: autour d'eux venaient se grouper Pio de Molina, qui avait été maire de Bordeaux sous le roi Joseph; M. de Brugada le jeune peintre; don Juan Muguiro; le vieux Pelleque, qui avait gravé le *Saint François de Borja*; Joseph de Carnerero, l'auteur de la fameuse représentation au roi Ferdinand VII, qui justifie les réfugiés ralliés à Joseph en demandant leur retour dans leurs foyers; un fils de don Miguel Goicoéchea, enfin tout un groupe assez nombreux d'Espagnols qui ont fait souche à Bordeaux. Esclaves de l'habitude, accoutumés à se réunir et à se voir chaque jour dans leurs tertullias intimes, ces réfugiés vécurent dans une touchante union, interrompue seulement de temps à autre par des discussions politiques, d'autant plus ardentes que les événements qui surgissaient en France avaient une grande influence sur ceux de l'Espagne.

C'est au coin de la rue de la Petite-Taupe, chez M. Braullio Poc, que se réunissaient les *desterrados*; souvent l'hôte dut mettre le holà; mais si on était loin de s'entendre quand on parlait politique, les tendances et les habitudes étaient bien les mêmes; on était solidaire les uns des autres par les préjugés, par les amitiés et par la haine. Il y avait deux nuances très-accusées dans le parti des exilés: les uns, *Josefinos*, ralliés au roi Joseph et partisans de l'Empereur, avaient accepté l'asservissement de leur patrie; les autres, *Afrancesados*, c'est-à-dire partisans des idées françaises (et non pas partisans de l'invasion, ce qu'on a trop oublié), voulaient nous suivre dans la voie dans laquelle nous étions entrés, ils nous enviaient l'égalité devant la loi, le code civil, la déclaration des droits de l'homme, tous nos progrès et toutes nos libertés nouvelles. Il nous répugnerait de faire d'un homme comme Moratin et d'un Goya des renégats exilés pour cause de trahison. On commençait à confondre sous la même dénomination ceux qui n'attendaient plus Ferdinand VII, croyant fonder la nouvelle dynastie, et ceux qui, partisans des concessions politiques faites par les Français, voyaient sous leurs auspices commencer une ère politique plus libérale.

Goya sortait peu de chez lui; cet homme, qui avait vu tant de choses, âgé déjà de quatre-vingts ans, affligé de surdité, se détachait chaque jour davantage de tout ce qui n'était pas l'art et le retour prévu des douces émotions de l'habitude. Il avait auprès de lui pour lui rappeler la vie brillante et le mouvement tumultueux de sa jeunesse une compagne jeune encore, madame Weiss, nature vive, exubérante, folle

7

de plaisir et de mouvement, écuyère intrépide, qui, n'ayant plus les combats de tau-
reaux, suivait avec enthousiasme les exercices des cirques équestres, et rappelait à ce
vieux lutteur fatigué les bruyants plaisirs qu'il avait tant aimés.

Moratin venait chaque jour s'asseoir à côté de lui, et le dernier portrait qu'il fit
du grand poëte est daté de Bordeaux. Lorsqu'il commença cette toile, son ami, pour
exciter l'émulation du peintre, lui dit : « Prends garde, songe que tu vas peindre
devant des Français. » Le vieux Goya ne trouva pas de son goût la remarque de Mo-
ratin, et le jury qu'il lui donnait lui convenait peu, puisqu'il creva la toile d'un
coup de pied.

Un artiste, du nom de Lacour, attaché à la fabrication des tapis peints, avait
ouvert un atelier d'élèves dans lequel la fille de madame Weiss, la Rosario, qui pouvait
avoir douze ou quinze ans, allait étudier la peinture. M. Dauzat comptait alors parmi
les élèves de Lacour, et a raconté que le vieux Goya venait presque chaque jour visi-
ter l'atelier, se promenant entre les lignes de chevalets, regardant chaque élève, et
ramenant ses yeux du modèle à l'étude et de l'étude au modèle, en murmurant tout
haut : « Ce n'est pas cela. » L'enseignement de Lacour ne lui plaisait point ; à mesure
qu'il avançait en âge, le vieux peintre aurait voulu ne considérer que l'enveloppe, et
on conçoit qu'en 1826, avec les influences qui régnaient alors dans l'école, la préoc-
cupation d'un peintre obscur de Bordeaux ne pouvait guère être cette chose intelligente
et subtile qui a tant préoccupé les grands artistes. Au sortir de l'atelier, le père Goya,
vêtu d'une longue houppelande grise, coiffé d'un chapeau à la Bolivar, le cou
entouré d'une ample cravate et d'un grand col blanc, faisait un tour de promenade ;
les gamins de la ville se montraient alors ce vieillard, dont la renommée avait tra-
versé les Pyrénées, et que les Madrilènes suivaient dans les rues en l'applaudissant.
Ce fut bientôt une figure légendaire, très-célèbre parmi les Bordelais : les hommes
considéraient avec respect et une sorte de terreur ce satirique puissant qui avait
ébranlé le grand pouvoir de l'Inquisition ; les femmes cherchaient dans ces yeux vifs
encore, mais opprimés par une paupière pesante qui se refermait sans cesse, l'étincelle
sacrée qui les avait animés, et les jeunes hommes murmuraient avec envie et admira-
tion le nom de cet homme séduisant, qui avait couché dans le lit des duchesses,
et charmé par son esprit trois générations de rois et de grands noms de Castille.

Un homme d'une activité si prodigieuse et d'une telle fécondité, alors même que
ses organes trahissaient son imagination, ne pouvait rester inactif. Goya travaillait
toujours, et ses délassements eux-mêmes étaient encore un travail. Nous nous
sommes souvent demandé pourquoi le vieillard, dans les dernières années de sa vie,
affectionnait dans les croquis qu'il exécutait le soir sous la lampe, dans les tertullias,
les poses contournées et les compositions bizarrement agencées. La tradition soigneu-
sement recueillie aux meilleures sources nous apprend que pendant près de quatre
années, chaque soir, il s'exerçait, après avoir posé cinq points sur un carton, une
toile ou le premier papier venu, à dessiner une figure qui passait par chacun des
points donnés. Ce jeu, très-pratiqué aussi en France et célèbre dans nos ateliers, s'ap-
pelle en Espagne « *juego de Riquitillas* ». Lui demandait-on un croquis d'album,

une jolie femme manifestait-elle le désir de posséder un souvenir de lui, Goya tendait un papier et un crayon, et exigeait qu'on posât les cinq points; nous avons vu un grand nombre de ces croquis exécutés la plupart du temps au crayon noir ou à la sanguine, et les positions les plus tourmentées sont toujours indiquées avec une grande science anatomique.

L'artiste n'avait pas non plus abandonné la peinture; ses yeux le trahissaient, mais il peignait comme Chardin avec des doubles lunettes et une grosse loupe. Préparant sa toile sans souci de la matière, il exhalait sa rage picturale sur ce qu'il trouvait, un vieux panneau de boiserie, un carton, un papier gras tendu sur une vieille toile; se servant de son doigt recouvert d'un chiffon comme d'une estompe, il pataugeait dans la couleur : ce vieil ouvrier n'avait de plaisir réel à la fin de sa vie que dans ces moments où il se retrouvait encore debout, valide, en face d'une toile, et sa palette à la main devant la nature.

Nous connaissons un certain nombre de tableaux de cette époque; ils sont encore intéressants pour les artistes : ce sont de larges ébauches, puissantes parfois, toujours curieuses par ce côté génial qui est l'attrait principal de Goya. Il s'exerça à reproduire quelques-uns de ses *Caprices*, fit beaucoup d'aquarelles sur ivoire, exécuta les portraits de Moratin, de don Juan Maguiro, de M. Pio de Molina et de son imprimeur M. Jacques Galos, portrait qui fut lithographié. Il est regrettable que la plupart des toiles exécutées à Bordeaux, répandues plus tard dans les différentes villes de France, aient donné de Goya une idée fausse. Le tableau « *Hilan Delgado* » du Musée de Bordeaux est un Goya de ce temps-là, et ne saurait donner une idée de ce grand artiste, qui est lumineux et fin, et dont la gamme tourna au noir et au monochrome vers la fin de sa vie.

Comme on venait de découvrir la lithographie, et que quelques artistes commençaient à se faire un nom à l'aide de ce procédé, Goya fit des essais plus sérieux que ceux qu'il avait tentés jusqu'alors. Les quatre planches *Courses de Novillos*, exécutées à quatre-vingts ans et signées « Bordeaux 1825 », sont connues en France, très-appréciées et regardées comme des chefs-d'œuvre de vie, de couleur et de mouvement. Les trois cents exemplaires qui furent tirés chez Galos sont dispersés aujourd'hui chez les amateurs. L'artiste exécuta ces quatre grandes planches debout devant le chevalet, attaquant la pierre comme il attaquait autrefois ses fresques, et laissant s'émousser la pointe de son crayon lithographique sans jamais la tailler; là comme ailleurs insouciant de la tradition, du procédé et des égards qu'on doit avoir pour l'épiderme de cette délicate surface, il passait le pouce, grattait avec le canif et le rasoir, enlevait ses blancs dans l'épaisseur de la pierre, et dégageait du chaos des silhouettes à peine ébauchées, mais si justes de mouvement, qu'elles vivent et palpitent.

Il ne faut pas oublier que Goya était toujours peintre du roi, et qu'il résidait à Bordeaux grâce au bénéfice d'un congé demandé à S. M. Ferdinand VII pour raison de santé. Le temps s'écoulait, Goya dut rentrer à Madrid; il ne se sentait rappelé dans sa patrie que pour embrasser ses enfants, car le roi, de plus en plus absolutiste, devenait un objet de haine pour ceux qui l'avaient nommé le Désiré. L'artiste se pré-

senta devant Ferdinand VII, qui fit semblant d'avoir oublié les coups de pointe du vieux révolutionnaire, et l'accueillit comme un grand artiste. Mais l'illusion ne pouvait renaître, les temps étaient changés, le milieu n'était plus le même, le jésuitisme et l'autorité du bon plaisir relevaient la tête. Goya n'avait plus rien à faire en Espagne, ses forces l'abandonnaient, et il aspirait au repos. Appuyé au bras de son fils Xavier, il voulut revoir les fresques de San-Antonio de la Florida, parcourut une dernière fois les jardins de la Quinta, jeta du haut des fenêtres de ce salon, qu'il avait décoré de ses peintures et où il avait reçu tout Madrid, un dernier regard sur la prairie de San-Isidro et sur la silhouette grise de la ville qu'il avait remplie du bruit de son nom, puis il s'en fut demander instamment au roi la faveur de quitter définitivement la cour.

Ferdinand VII feignit de ne plus voir en Goya qu'un grand artiste accablé par l'âge, il oublia le satirique et le révolutionnaire, le reçut publiquement à l'heure de *l'Ordre*, au milieu des dignitaires, et lui accorda un congé illimité, après lui avoir demandé comme une faveur de poser à son tour devant Lopez de Valence, pour que la cour d'Espagne conservât le portrait de son premier peintre.

S'il n'admettait pas les tendances artistiques du nouveau portraitiste de la cour, Goya du moins aimait beaucoup l'homme, et posa sans répugnance devant Lopez de Valence; mais, toujours conséquent avec lui-même, le vieil Aragonais, qui suivait avec l'intérêt d'un habile ouvrier les progrès du travail, arrêta l'artiste au moment où celui-ci, par un procédé de blaireautage, allait changer l'accent du portrait, et faire d'une toile remarquable une chose vulgaire, sans séve, sans entrain, fatiguée par un travail patient et pénible. Goya, avec l'entêtement d'un vieillard, et d'un vieillard aragonais qui s'appelle Goya, emporta la toile, alors que Lopez, qui se figurait ne l'avoir qu'ébauchée, la réclamait avec instance; mais cette ébauche représente pour tout le monde une très-belle œuvre.

Le portrait exécuté par Lopez de Valence figure au Musée de Madrid au-dessous du *Deux mai*, c'est celui que nous donnons en tête de ce volume. Comparez les deux têtes, celle du vieillard fatigué, à la lèvre lippue, à la paupière tombante, au front bombé, peint par Lopez, et celle qui figure vue de profil en tête des *Caprices*, coiffée du bolivar, et gravée par Goya lui-même; vous retrouverez le même caractère et les mêmes signes de force et de volonté.

En 1827, Goya franchit pour la dernière fois les Pyrénées, accompagné de son petit-fils Mariano, et laissant à la Quinta son fils Xavier; il retrouva à Bordeaux son milieu paisible, sa fille adoptive et sa tertullia d'amis; Moratin était encore exilé, et avec lui quelques esprits éclairés qui lui constituaient un milieu digne de lui.

Goya ne peignit depuis 1827 jusqu'en 1828 que des ébauches furibondes et poussées au noir; il s'irritait de voir la vieillesse le terrasser, et injuste envers ceux qui lui prodiguaient les soins les plus touchants, entrait dans d'épouvantables colères, qui mettaient ses jours en danger. M. Antonio de Brugada, son élève, fut surtout à cette époque son fidèle compagnon et son bâton de vieillesse, et soutenait les pas chancelants du vieillard; il écrivait sur un petit carnet les choses qu'il voulait lui

communiquer, ou se faisait entendre par signes : parfois même il essayait de rappeler au vieillard les airs nationaux qu'il avait chantés en accompagnant sur la guitare les *rondenas* et les *coplas* de l'Aragon ; mais Goya était irrévocablement atteint de surdité, et quand il promenait lui-même sur le clavecin ses mains tremblantes, il ne percevait aucun son, et tombait dans une noire tristesse.

Ce n'est pas sans émotion que j'ai tenu dans mes mains les dernières lignes que Goya écrivit avant de mourir ; cet autographe fait aujourd'hui partie de la collection de don Valentin Carderera. Sentant sa fin prochaine, le vieillard avait prié son petit-fils Mariano de transmettre à don Francisco Xavier ses dernières volontés, et celui-ci avait répondu qu'il voulait embrasser son père une dernière fois, qu'on devait donc l'attendre sous peu de jours.

« Mon cher père (dit Mariano à don Xavier), mon grand-père écrit ces quatre lignes à la fin de ma lettre, et par conséquent vous prouve qu'il est encore vivant (*incluyendole al mismo tiempo la fe de vida*). »

« Cher Xavier : Je ne puis t'en dire davantage, une aussi grande joie m'a fait mal, et je suis au lit. Dieu veuille que tu viennes chercher tes fils, ma joie alors sera complète.

» Adieu. » Ton père, FRANCISCO. »

Don Xavier Goya arriva à Bordeaux le 3 mars 1828, accompagné de sa famille ; il était encore temps ; quelques jours plus tard, le 15, le vieillard s'éteignait entouré des siens : M. de Brugada et mademoiselle Weiss étaient à son chevet.

Il était âgé de quatre-vingt-deux ans et quinze jours ; une chute faite dans un escalier avait accéléré sa fin ; il semblait que la nature eût besoin d'un effort pour déraciner ce vieux chêne dans les rameaux duquel la vétusté n'avait pas encore tari la séve.

Voici l'extrait mortuaire levé par les soins de M. Paul Mantz :

« Ledit jour (16 avril 1828), il a été déposé au bureau de l'état civil un procès-verbal fait par le commissaire aux décès, duquel il résulte que François de Goya y Lucientes, âgé de *quatre-vingt-cinq ans*, natif de Fuentetodos (Espagne), veuf de Josefa Bayeu, fils de défunt est décédé ce matin à deux heures, fossés de l'Intendance, n° 39, d'après la déclaration des sieurs José Pio de Molina, propriétaire, même maison, et Romualido Yañes, négociant, cours de Tourny, n° 36, témoins majeurs, qui ont signé ledit procès-verbal.

» L'adjoint du maire,

» DE COURSSON. »

Les témoins de la mort de Goya ne savaient point son âge exact ; il est désormais connu, puisque nous publions l'extrait de baptême et l'extrait mortuaire.

Les funérailles de Goya furent célébrées avec pompe ; toute la colonie espagnole suivit le cercueil du grand satirique ; son corps fut inhumé à Bordeaux dans la sépul-

ture des Goicoechea, et une main pieuse grava sur une plaque de marbre l'inscription suivante :

HIC JACET

Franciscus a GOYA et Lucientes

Hispaniensis peritissimus Pictor

magnaque sui nominis

celebritate notus

Decurso, probe, lumine vitæ

obiit XVI Kalendas Maii

ANNO DOMINI

M. DCCC. XXVIII

ætatis suæ

LXXXV

—

R. I. P.

L'herbe croît sur la tombe, les lierres s'enroulent autour du marbre, et le nom de Goya disparaît peu à peu ; mais les *Caprices*, les *Désastres de la guerre* et les fresques de *San-Antonio* diront ce nom aux générations ; et peut-être nos efforts n'auront-ils pas été impuissants à rendre plus célèbre le nom de ce grand libéral, ennemi du mensonge et de l'hypocrisie.

Sépulture de Goya dans le cimetière de la Grande-Chartreuse de Bordeaux.

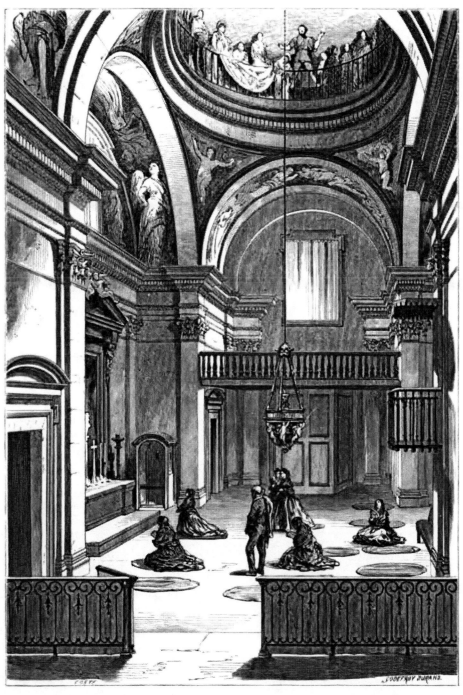

Page 55.

INTÉRIEUR DE SAN-ANTONIO DE LA FLORIDA.

Vue de la chapelle de San-Antonio de la Florida. — Deux figures des tympans.

CHAPITRE TROISIÈME.

LES FRESQUES.

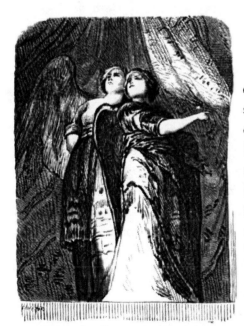

Figures dans les retombées des voûtes.

FRESQUES DE SAN-ANTONIO DE LA FLORIDA.

Nous allons, dans ce chapitre, étudier Goya comme peintre monumental et comme peintre de sujets religieux. San-Antonio de la Florida, la cathédrale del Pilar et le palais du prince de la Paix (ministère de la marine actuel), sont les seuls monuments où figurent des fresques de l'artiste ; mais il a peint sur toile une série de tableaux religieux. Parmi les plus célèbres figurent le *Prendimiento*, dans la cathédrale de Tolède, le *Saint François sur la montagne*, de l'église San-Francisco el Grande, à Madrid, le *Saint Joseph de Calasanz*, dans l'église des Écoles chrétiennes (San-Anton Abbas), les *Saintes Justine et Rufine*, de la cathédrale de Séville, les deux *Saint François de Borja*, le *Saint Bernard et saint Robert*, *Sainte Omelina*, la *Mort de saint Joseph* et le *Saint Pierre*, de la cathédrale et de l'église

Santa-Ana de Valladolid. Nous avons choisi, pour les reproduire, les œuvres qui nous ont paru les plus intéressantes, et nous épuiserons ainsi le chapitre relatif à Goya peintre de fresques et de sujets religieux.

Les fresques du prince de la Paix sont insignifiantes : ce sont trois médaillons qu'on trouvera en tête de page en haut de la biographie de Goya et de deux autres chapitres. Le *Saint François sur la montagne* est un tableau surfait que nous décrivons du reste dans la biographie ; les toiles de Valladolid ne marquent pas par un caractère spécial. Nous nous appesantirons seulement sur les toiles les plus importantes par leur mérite.

La coupole et les murs de l'église San-Antonio de la Florida offrent un développement considérable. Quoique cette église soit tout au plus une chapelle (*Ermita*), les figures sont beaucoup plus grandes que nature : elles mesurent deux mètres trente centimètres, et les compositions rentrent dans la catégorie des peintures monumentales par leur nombre, leur agencement et leur suite, qui font un ensemble.

Comme coloriste, jamais Goya ne s'est élevé plus haut qu'à la Florida ; comme fantaisie, comme verve et comme ingéniosité dans l'arrangement, c'est une des œuvres du maître les plus caractéristiques. Je ne conseille point aux jeunes artistes de prendre le Goya de San-Antonio pour leur maître ; il est dangereux à regarder, il prêche la révolte ; mais ceux qui ont trouvé leur voie et qui ne craignent pas de se laisser influencer peuvent venir méditer devant ces fresques. Plus tard ou plus tôt, autre part, le peintre espagnol trouvera le style ; là, il ne rencontre que la fantaisie et la couleur d'où découle son style à lui, et soyez sûr qu'il ne cherchait qu'elles.

Figurez-vous, à une demi-heure de Madrid, une petite église, presque une chapelle, à la porte d'une maison de plaisance du domaine appelée la *Casa de Campo*. L'église sert aux hôtes royaux, au personnel, aux *vecinos* ; la porte est ombragée de pampres et les fleurs croissent à l'entrée. L'autel a sa légende ; san Antonio de la Florida est le patron des jeunes filles à marier : elles viennent en pèlerinage à la Florida demander au saint béni un *novio* bien tendre.

Antonio de Trueba, le poëte populaire de l'Espagne contemporaine, a dit en parlant du bienheureux patron : « *Au milieu des fleurs et de l'ombrage s'élève ton ermitage, glorieux saint Antoine de la Florida, et c'est aux ombrages et aux fleurs que tu dois ton doux nom, ô saint béni!* »

L'église, construite par le roi Charles IV, vers 1792, est conçue dans les plus modestes proportions. Mais Goya, alors peintre de la chambre, chargé par Charles IV d'en décorer les murs et les voûtes, a changé en un temple l'humble sanctuaire. Je dis en un temple, je devrais dire en un musée ; car il faut avouer, en historien sincère, que ces peintures manquent absolument de caractère religieux, d'onction et d'ascétisme.

Le sujet a bien inspiré Goya, et le point de départ étrange a dû le séduire. Le père de saint Antoine est accusé d'avoir donné la mort à l'un de ses voisins. Le cadavre repose au cimetière, et la foule réclame vengeance : le saint veut sauver celui qu'il ne saurait accuser d'un meurtre, et propose à cette multitude prête à frapper de

SAINT ANTOINE DE PADOUE RESSUSCITE UN M<

(Ensemble de la C

Page 56.

...AIRE RÉVÉLER LE NOM DE SON MEURTRIER.

...e la Florida.)

redemander le cadavre à la terre et de le dresser devant lui. Il interrogera le mort
livide, et Dieu fera un miracle ; le cadavre va entr'ouvrir ses lèvres glacées pour faire
triompher la vérité et empêcher une iniquité.

Le groupe principal, celui qui domine la composition, et que nous avons fait gra-
ver à part, représente donc saint Antoine dans l'attitude recueillie du saint qui
évoque la séve de la vie ; devant lui le mort, décharné, horrible, ravagé par l'humi-
dité de la tombe, joint les mains et va parler. A côté du cadavre, que soutient un des
assistants, une femme prête témoignage.

Saint Antoine est placé sur une hauteur ; il a rassemblé autour de lui tous ceux
qui se trouvaient sur son chemin : foule bariolée groupée au pied de la hauteur dans
les poses les plus inattendues. L'artiste a franchement pris quelques-uns des cos-
tumes modernes ; il a drapé ses personnages dans ces *mantas* espagnoles chatoyantes
à l'œil et propices à la couleur. Le saint n'est pas non plus drapé, selon la tradition,
dans ces langes antiques qui prêtent au pli et au style ; c'est un moine avec la robe
de bure et le capuchon, un moine tonsuré, modèle sorti de quelque couvent voisin,
et qui doit même, si j'en juge par les traits de son visage, avoir l'accent andalou.
Son attitude est très-belle et pleine d'action ; toute la composition tend au groupe
qu'il domine. Par une bizarrerie qui est bien de Goya, le peintre a figuré autour de
la coupole, en trompe-l'œil, un balcon sur lequel s'appuient les assistants ; un enfant,
juché à cheval sur l'appui, laisse pendre dans le vide une de ses jambes peinte en
raccourci. Ces figures ont sept pieds de haut ; le diamètre de la coupole est de six
mètres : c'est donc une composition considérable. Les fonds sont lumineux et bien
faits pour faire valoir avec leurs tons locaux les brillants costumes et les robes
éclatantes.

Je le répète, tout cela manque absolument d'onction. Mais quelle palette magique,
quel relief ! quelle force et quels accents ! Comme on se sent en face d'un tempéra-
ment privilégié, d'un artiste prime-sautier qui voit avec ses yeux, s'imprègne de ce
qui l'entoure et de ce qu'il coudoie chaque jour ! Pas de réminiscences, pas d'in-
fluences lointaines. L'Italie ne lui a rien enlevé de sa séve. Il est entêté dans son
génie moderne et ne veut rien devoir aux maîtres et aux devanciers.

Dans les tympans des voûtes, autour des fenêtres latérales, et dans le cul-de-four
de l'autel, Goya a peint des gloires et des anges. Ce ne sont point des habitants du
bienheureux séjour, des chérubins ou des archanges, ce sont de vraies femmes, et
des femmes espagnoles, avec leur grâce et leur charme, quelquefois pis, hélas ! car,
il faut tout dire : quelques-unes étendent leurs grandes ailes sur lesquelles l'artiste a
répandu à plaisir les chatoyantes couleurs de celles des papillons. J'ai encore dans
les yeux les reflets brillants d'une *fajá* andalouse, la ceinture nationale qui sert
d'ornement à l'une d'elles et rattache à la terre cette femme dont Goya voulait
faire un ange, mais qui reste une femme de par son génie tout matérialiste et trop
fortement imbu du relief, de la couleur et de la vie pour pouvoir s'élever jusqu'au
céleste séjour. Un système de draperies grises et or servant de fond aux personnages
fait admirablement valoir les chairs. C'est le triomphe de l'art décoratif, et cela

8

peut lutter avec les œuvres des maîtres du genre. On verra dans nos illustrations
avec quel mépris des types acceptés, des traditions et des costumes, Goya a traité
les figures des arcs et des tympans.

Tout cela est peint largement, à grand tour de brosse, savamment calculé pour
l'ensemble et pour le recul, et considéré au point de vue purement décoratif absolu-
ment indépendant de la philosophie de l'œuvre; c'est une peinture qui remplit bien
sa fonction. Les artistes qui se préoccupent des rapports de ton, des éclats de la cou-
leur, de sa puissance, du relief des figures et de la finesse des tons, se font une fête en
face des fresques de San-Antonio. Il y a à un décorateur inattendu, personnel au
plus haut degré, un peintre de premier ordre.

A propos de ces grandes œuvres de Goya, rien n'est écrit, rien n'est classé. Les
rares amateurs qui s'intéressent à ces peintures oubliées dans une petite église des
environs de Madrid agitent la question de savoir si le cul-de-four qui représente des
anges portés sur des nuées est bien de Goya. Les ciceroni nient résolûment l'authen-
ticité de cette partie de l'œuvre, et ajoutent que le peintre, tombé en disgrâce juste-
ment à cause d'une particularité qui se rattache aux fresques, dut quitter Madrid et
laissa le maître-autel inachevé.

C'est une opinion que nous ne saurions admettre; oui, le cul-de-four est de Goya.
Les anges placés à la gauche constituent une des plus belles parties de l'œuvre; mais
à la suite d'une détérioration produite par des pluies abondantes, une infiltration,
un vice de construction, on dut réparer ce cul-de-four et faire des réchampissages
sur lesquels le premier peintre venu refit tant bien que mal quelques figures, celles
de droite, lourdes de ton, obscures, et qui font tache dans cet ensemble éclatant de
lumière, d'une puissante coloration conçue dans une gamme vibrante quoique claire
et argentée.

Tout cicerone, laïque ou prêtre, ne manque pas de montrer à l'étranger, à droite
du maître-autel, une admirable figure d'ange en pied, la tête levée, les bras en avant
(on la trouvera dans les illustrations), en ajoutant d'un air fin : — « Duquesa de
Alba. » — C'est la constante erreur, la même ridicule tradition. L'ange est blond
comme une miss, d'une coloration nacrée; la duchesse avait les cheveux noirs
comme l'aile du corbeau et le teint d'une Andalouse; c'était une nature longue,
mince, svelte, et tellement caractéristique, que lorsqu'on voit passer sa silhouette
esquissée d'une pointe rapide dans les *Caprices,* elle se fixe et on ne l'oublie plus.

C'est encore une tradition très-répandue en Espagne que Goya a pris pour
modèles de la plupart des figures de San-Antonio les dames de la cour du roi
Charles IV. Le roi pressait Goya de lui montrer son œuvre. Le jour où tomba
l'échafaudage, le peintre invita Sa Majesté à venir jouir du coup d'œil; ce fut un
succès d'un instant. Mais Charles IV, reconnaissant dans l'assistance qui se presse
autour du *Saint Antoine* les dames d'honneur de la reine et les grands titres de
Castille, se serait emporté contre son peintre de la chambre, et lui aurait vertement
interdit ces fantaisies. On va plus loin : on prétend que Goya, disgracié, aurait quitté
Madrid sans achever son œuvre. Je ne puis non plus adopter cette version; il n'y a là

MORCEAU PRINCIPAL DE LA COUPOLE DE SAN A

rien de satirique et pas la plus légère épigramme, encore que l'artiste eût choisi pour modèles quelques-unes des dames d'honneur; elles ne jouent point là le rôle cruel que Goya donne dans ses eaux-fortes (les *Caprices*, — *Hasta la muerte*) à la comtesse de Benavente. La fureur de Charles IV n'a donc pas de raison d'être; d'ailleurs dans la correspondance de Goya relative à San-Antonio de la Florida je ne retrouve pas trace de cet épisode, qui a tant de créance en Espagne.

Mon opinion définitive, corroborée par des insinuations de Goya lui-même, c'est que le haut clergé et les grands dignitaires de l'Inquisition, le duc de Medina-Cœli, les confesseurs de la cour, regardèrent comme profanes et déplacées ces peintures d'anges demi-nus, aux yeux lascifs, aux poses abandonnées. La fantaisie s'était trop librement donné carrière, et le clergé condamna hautement cette façon d'interpréter les choses saintes. Il est évident que Goya était mieux fait pour décorer une salle de bal que pour inspirer la ferveur; on oublie Dieu en face de ces anges voluptueux et lascifs, de ces gamins pittoresques et irrévérencieux enjambant une balustrade et jouant à califourchon sur la rampe.

Avec les immenses décorations de la cathédrale de Notre-Dame del Pilar, à Saragosse, les fresques de San-Antonio de la Florida forment la partie la plus importante de l'œuvre peinte de Goya. La coupole mesure six mètres de diamètre; il y a près de cent personnages dans la seule fresque principale; les figures d'anges dans les tympans, les petites voûtes et le cul-de-four sont au nombre de cinquante, et toutes mesurent deux mètres et deux mètres vingt centimètres de hauteur. Toute une série de retombées de voûtes, ornées de petits chérubins soulevant des draperies blanches et or d'un ton charmant, ferment la coupole et font de cet ensemble une chose unique dans l'œuvre de ce curieux maître.

C'est un parti pris chez nous de ne point donner à l'appui de ce que nous avançons les documents authentiques qui nous amènent à des conclusions. Ce serait donner à des recherches faites sur une époque très-rapprochée de nous trop de solennité; mais nous avons en main toutes les pièces historiques relatives à la plupart des œuvres de Goya. Celles qui concernent les fresques de San-Antonio de la Florida émanent des Archives du palais royal de Madrid, et nous ont été fournies par M. Zarco del Valle. Elles constatent que le 16 mars 1792 le roi Charles IV ordonne qu'on jette à bas la vieille église de la Florida et qu'on s'entende avec les moines de San-Geronimo pour leur acheter les terrains situés au pied de la montagne du Prince-Pie, en face de la fontaine de l'Éventail, dans le but d'y élever une nouvelle église.

Le secrétaire d'État du *Despacho universal de real hacienda* expédie l'ordre en 1792; ce n'est que six ans après, en 1798, le 1er août, que Goya commença les travaux décoratifs.

Goya vient chaque jour pendant trois mois consécutifs, sans y manquer une seule fois, travailler à San-Antonio, et il est à peine croyable qu'il ait pu exécuter une œuvre aussi considérable en quatre-vingt-dix jours. Mais nous avons sous les yeux ses comptes personnels, ceux de Manuel Erquerra y Trapaga, l'entrepreneur général, et jusqu'au mémoire de fournisseur qui constate que chaque jour, pendant trois mois,

celui-ci mit à la disposition de l'artiste une voiture qui l'amenait de sa maison de Madrid à l'ermitage. Il y a même un infiniment petit détail qui intéresse l'historien minutieux : l'entrepreneur demande cinquante-six réaux pour cette course de Madrid à la porte Saint-Vincent, ce qui fait « seize francs cinquante centimes, » somme relativement élevée pour l'époque. Le prix de cinquante-six réaux me prouve que Goya n'habitait pas encore sa quinta, à vingt minutes de San-Antonio.

FRESQUES DE SARAGOSSE. — NOTRE-DAME DEL PILAR. — LA VIERGE ET LES SAINTS MARTYRS.

Les fresques de Saragosse font partie d'un ensemble décoratif commandé par le chapitre de la cathédrale, restaurée à la fin du siècle dernier, à François Bayeu, maître de Goya, et réparti par lui entre un certain nombre d'artistes que le peintre de la cour jugea dignes d'exécuter une œuvre de grande haleine. Le parti pris d'architecture de la cathédrale donne trois travées, trois nefs spacieuses séparées par des piliers qui soutiennent sept arcs ; à chacun des arcs correspond une coupole, et aujourd'hui l'immense église, coupée par le milieu, n'est livrée au culte que dans la partie qui regarde l'*Aseo*. Les coupoles peintes sont dues à Antoine Velasquez, à François Bayeu, à Raymond Bayeu et à Goya.

Nous avons raconté dans la biographie de l'artiste les différentes péripéties de la lutte qu'il eut à soutenir contre son maître, qui s'était fait son juge, et contre le chapitre, qui refusait ses esquisses. Il triompha par l'humilité et exécuta en 1783 cette grande composition, beaucoup plus importante encore que celle de San-Antonio, en tant que coupole.

Placées à une hauteur énorme et conçues dans les plus vastes proportions, ces peintures sont très-supérieures à celles de Bayeu et de Velasquez, auxquelles elles font pendant, autant par l'exécution que par la composition générale.

Goya avait pour sujet *la Vierge et les saints martyrs dans leur gloire*. Il a fait de la Vierge le point culminant de sa composition et groupé à ses pieds, en les rattachant à la Reine des cieux par des anges et des chérubins, les prophètes et les martyrs. Ces groupes portent sur des nuages solides et dont le relief soutient bien des personnages réels peints dans leurs ornements sacerdotaux avec tout l'entrain et la puissance dont Goya était susceptible.

Si nous ouvrons la coupole, la *media-naranjá*, comme on dit en Espagne, la partie qui fait pendant à la glorification de la Vierge présente un autre point culminant figuré par de grands chérubins aux ailes déployées, appelant à eux d'autres martyrs échelonnés jusqu'à la partie basse de la composition. Encore que cette grande *machine* religieuse soit animée d'un souffle moins matériel et peinte avec plus de foi religieuse que San-Antonio, elle ne remplit pas complétement son but et y supplée

par une grande habileté d'exécution. Le firmament est d'une lumière inouïe, les nuages sont vaporeux dans les fonds et colorés de tons chauds et brillants qui rappellent les beaux *Jugements derniers* du Tintoret. C'est peut–être bien l'atmosphère des féeries plutôt que celle des limbes et des gloires ; mais la tache est harmonieuse et les compositions tourmentées de Bayeu et de Velasquez, sans parti pris, bourrées de personnages épisodiques qui tuent le personnage principal, ne se tiennent pas à côté de cette prestigieuse et cavalière exécution.

Si nous prenions à part chacune des figures, nous pourrions reprocher à la Vierge son type banal pris dans les Murillo et les maîtres italiens. Les évêques et les martyrs sont des hommes et ne sont point des saints transfigurés par la grâce, et quelques saintes, couchées sur des nuages dans des poses trop nature, révèlent des charmes qui n'ont rien d'immatériel et rappellent trop les séductions charnelles des créatures dans un temple élevé au Créateur.

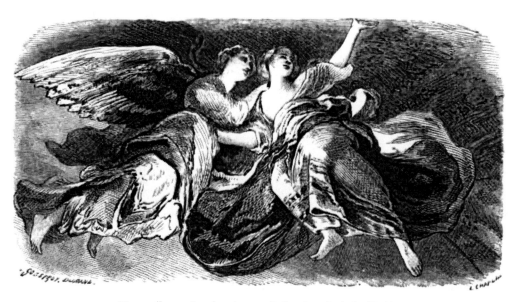

Figures d'anges dans les tympans de San-Antonio de la Florida.

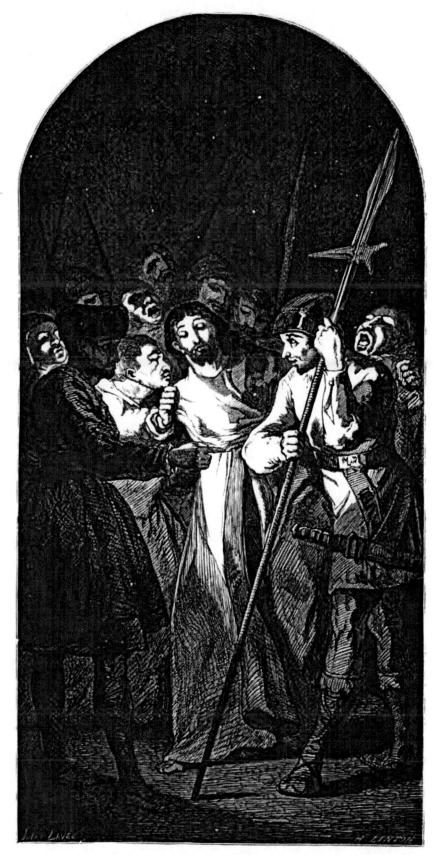

Page 63.

LE CHRIST LIVRÉ PAR JUDAS

(Sacristie de la Cathédrale de Tolède).

L'*Agriculture*, médaillon à la fresque, dans le palais du prince de la Paix.

CHAPITRE QUATRIÈME.

Sainte Justine et sainte Rufine.

LES PEINTURES RELIGIEUSES.

(PEINTURES A L'HUILE.)

LE SAINT JOSEPH DE CALASANZ.

Goya, dégagé désormais de toute influence, a donné dans le *Saint Joseph de Calasanz* la note particulière de son talent. J'ai dit que le peintre était profondément sceptique, malgré les quelques élans religieux qu'on retrouve dans quelques-unes de ses lettres; on s'étonnera donc de l'onction qu'il a su répandre dans cette toile. Le saint, agenouillé, recevant le saint sacrement, est transfiguré par l'extase religieuse; les enfants semblent touchés par la grâce, et l'officiant, le saint ciboire à la main, dans son attitude entachée d'un inexorable réalisme, a pourtant son onction et sa grandeur.

Cette toile, dont les personnages sont un peu plus grands que nature, fut peinte pour l'emplacement même où on la voit aujourd'hui; elle forme un violent contraste avec les autres œuvres de Goya, non pas par

l'exécution, qui se ressent des habitudes rapides et lâchées du peintre de la Florida, mais par l'esprit et la philosophie. On raconte que lorsque cette toile, achevée déjà, reposait encore sur le chevalet, un *aguador,* le vulgaire porteur d'eau de Madrid (Galicien sans doute comme tous les *aguadores* de la ville), traversa l'atelier, et arrivé en face du *Saint Joseph,* s'arrêta frappé d'admiration, et s'agenouilla pour prier comme devant un autel. C'est en effet une œuvre très-saisissante par la simplicité, il semble que ce grand railleur ait éprouvé cette fois l'émotion qu'il veut communiquer.

Comme la plupart des églises espagnoles, celle de Saint-Antoine Abbé est obscure, et ce n'est qu'à une certaine heure que le soleil vient éclairer par reflet la *Communion de saint Joseph;* aussi Goya, qui possédait au plus haut degré le sentiment de la décoration et l'opportunité de la composition, a noyé complétement les fonds, dont on devine à peine l'architecture, pour concentrer sur le seul point éclairé tout l'intérêt du tableau.

La *Communion de saint Joseph* donna lieu à une violente discussion entre le peintre et le Père directeur des écoles chrétiennes qui l'avait commandée; on discuta le prix, qui était déjà minime, et Goya s'obstina dès lors à ne livrer l'œuvre qu'à la condition qu'on la lui payerait désormais le double de la somme convenue. Cean Bermudez, le grand critique d'art, auteur du *Dictionnaire des peintres espagnols,* ami très-dévoué de Goya, fut l'intermédiaire; il constata même que l'artiste, peu au courant des choses de l'église, avait mis le manipule au bras droit de l'officiant. Le tableau était déjà placé, la communauté tout entière l'avait scrupuleusement regardé sans remarquer cette grave infraction, et Goya, tout en raillant ces hommes d'église qui n'étaient pas plus ferrés que lui sur le rituel, retoucha sa toile et supprima l'ornement, qu'il suppose attaché au bras gauche, et ne se voit pas dans la composition.

Cette toile, dont l'exécution satisfait l'œil, parce que l'effet est juste, est lâchée, et les fonds en sont seulement esquissés, sans doute parce que la lumière n'éclaire que le groupe principal. Goya a exécuté le *Saint Joseph de Calasanz* à soixante-quinze ans; c'est sa dernière œuvre monumentale.

LA TRAHISON DE JUDAS.

(Sacristie de la cathédrale de Tolède.)

Voici peut-être la seule toile importante de Goya à laquelle nous ne puissions pas attacher une date; tous nos efforts ont été superflus pour découvrir à quelle époque il exécuta son célèbre *Prendimiento.* La correspondance Zapater n'en fait pas mention. Ponz, qui imprime son ouvrage en 1788, n'en parle point; Cean Bermudez n'a pas exercé sa critique sur cette œuvre comme il le fit pour quelques-unes des toiles

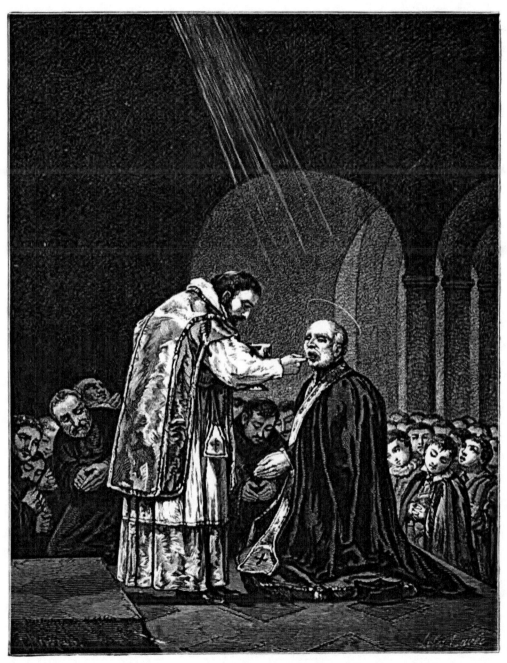

LA COMMUNION DE SAINT JOSEPH DE CALASANZ.

de son ami. M. de Bourgoing, dans son *Tableau de l'Espagne moderne*, passe dans la sacristie de Tolède, et n'indique pas qu'il ait vu le tableau; M. le comte de Laborde, dans sa minutieuse description de la sacristie, ne le cite même pas. Que conclure de là?

Le *Prendimiento* aura sans doute été exécuté pour une tout autre destination, comme le beau *Græco*, qui fait l'ornement principal de la sacristie, et ces deux toiles auront été encastrées après coup dans le marbre et l'or. J'admets que Goya ait échappé à l'admiration de Ponz, de M. le comte de Laborde et de M. de Bourgoing; mais je ne puis croire que le magnifique *Græco* qui lui fait pendant ait pu passer inaperçu.

M. Théophile Gautier, qui, en quelques pages rapides, a le mieux vu, décrit et pressenti Goya, alors que son nom était absolument inconnu en Europe, constate ainsi dans le *Voyage en Espagne* l'effet que produisit sur lui la vue du *Prendimiento*. « A Tolède, dans une des salles capitulaires, nous avons vu un tableau de Goya représentant Jésus livré par Judas, effet de nuit, que n'eût pas désavoué Rembrandt, à qui je l'eusse attribué d'abord, si un chanoine ne m'eût fait voir la signature du peintre émérite de Charles IV. » C'est en effet le nom de Rembrandt qui vient aux lèvres à la vue de cette toile, et cette impression est peut-être une note destinée à fixer l'époque de l'exécution, qui ne devrait pas dépasser la fin du dernier siècle. Plus tard, Goya s'abandonna beaucoup, et fit tout consister dans l'effet; la couleur elle-même n'existait plus pour lui, la lumière seule le préoccupait. Lorsque nous arrivâmes pour la première fois en face de cette toile avec l'intention de la copier, il nous fallut renoncer à ce projet, car la place qu'occupe le *Prendimiento* est peu propice à la peinture. Ce n'est qu'à l'aide de torches et de réflecteurs que M. Bocourt a pu parvenir au but que nous nous étions proposé. Si cette toile avait été peinte pour la place qu'elle occupe aujourd'hui, nul doute que Goya aurait employé un subterfuge (comme à San-Anton-Abbas) pour suppléer au manque de lumière.

Le Christ saisi par les soldats et trahi par Judas est traîné devant le prétoire; Judas occupe le premier plan à gauche, et désigne du doigt l'homme Dieu; un soldat, appuyé sur sa hallebarde, occupe tout le côté droit de la composition. Une foule d'hommes, à face basse et vile, hurle aux oreilles du prisonnier; trois figures reçoivent seules la lumière, les autres se détachent en silhouette ou sont noyées dans une ombre transparente. La tête du Christ est d'un très-beau sentiment, et la coloration est extrêmement douce; les figures du premier plan sont des portraits; celle du soldat représente Valdez, un peintre ami de Goya, auquel on a souvent attribué des tableaux du maître, et Judas revêt les traits de Velasquez, son émule à Notre-Dame del Pilar. Julia, élève de Goya, figure aussi dans cette toile, c'est lui qui saisit le Christ et se présente de profil.

SAINT FRANÇOIS DE BORJA.

(Cathédrale de Valence.)

Le marquis de Lombay, duc de Gandia, prêt à quitter le monde pour s'enfermer dans un cloître, fait ses adieux à sa famille; tel est le sujet traité par Goya dans l'une des chapelles de la cathédrale de Valence.

Lorsque mourut Isabelle de Portugal, épouse de l'empereur Charles-Quint, un grand seigneur de sa cour, le duc de Gandia, marquis de Lombay, fut chargé de transporter à Grenade les restes de cette princesse, à laquelle sa merveilleuse beauté avait valu le nom des Trois Grâces et la légende *« Hæc habet et superat »*. Au moment de faire la remise de son triste dépôt, le duc ouvrit le cercueil pour témoigner de l'identité de l'impératrice, et l'impression que produisit ce corps inerte sur le duc de Gandia, autrefois admirateur de ses perfections, fut telle, qu'il renonça au monde, et prit l'habit de jésuite, en disant : « Je ne veux plus voir de telles beautés qui peuvent se convertir en une bouc aussi immonde. » Ce grand seigneur, un des plus vaillants guerriers de son temps, s'appela plus tard saint François de Borja.

A la fin du siècle dernier, la famille des ducs d'Ossuna, comtes de Benavente, désormais titulaires du duché de Gandia, fit construire à ses frais, dans la cathédrale de Valence, une chapelle sous l'invocation de saint François de Borja, et commanda à Goya deux épisodes de la vie du saint pour en orner les murs. Ces deux toiles, selon les comptes trouvés dans les archives de S. E. le duc d'Ossuna, mesurent quatre varas de hauteur et trois de largeur; elles furent payées à Goya trente mille réaux veillons, c'est-à-dire à peu près sept mille six cents francs de notre monnaie, somme considérable pour l'époque. Cette somme lui fut payée, le 22 mai 1799, en une lettre sur don T° Clavejo, procureur du patrimoine de l'État de Gandia.

On juge de la composition par le dessin que nous en donnons; elle est conçue simplement et sans emphase; la douleur de la famille est profonde, la jeune femme dans son attitude désolée est touchante à voir. Il est curieux de voir Goya aux prises avec un sujet historique; asservi par la vérité du costume et de l'architecture, il est sage autant que peintre du monde; c'est dans la touche grasse et dans l'enveloppe qu'il faut chercher l'artiste fougueux de San-Antonio. La gravure ne rend point et ne saurait rendre les tendresses de ton de ces toiles, qui doivent compter parmi les bonnes œuvres du maître.

Saint François présente le crucifix à un moribond qui persiste dans l'impénitence finale, et la sainte image confirme avec son sang la réprobation qui s'attache à l'impénitence; tel est le sujet qui sert de pendant au tableau ci-dessus. Là, le saint François est bizarre; il y a quelque chose d'archaïque dans la pose; ces jets de sang qui font un point violent dans le tableau, les monstres qui murmurent à l'oreille du moribond des paroles de révolte contribuent à donner un curieux aspect à cette toile.

Page 66.

SAINT FRANÇOIS DE BORJA PREND CONGÉ DE SA FAMILLE. ·

SAINT FRANÇOIS AU LIT D'UN MORIBOND IMPÉNITENT.

La tradition rapporte que le peintre avait étendu le moribond entièrement nu sur son lit; Goya voulait lutter avec la nature vivante, et peindre un torse qui rivalisât avec son beau Christ de Saint-François le Grand; mais le clergé s'opposa à cette disposition de l'artiste, et une main étrangère aurait peint, après coup, la draperie tourmentée qui recouvre la partie inférieure du corps. Nous ne répugnons point à cette interprétation; le caractère des plis nous paraît contraire à l'esprit de Goya; à coup sûr il eût indiqué en quelques grandes lignes le drapé de ce linceul blanc, et n'eût point cherché les mille cassures qui font de ce morceau une chose peu digne de la manière de l'artiste.

Le vieux Pelleque a gravé ces deux toiles en affadissant les fermes contours de la composition.

LES SAINTES JUSTE ET RUFINE.

(Cathédrale de Séville.)

Les *Sainte Juste* et *Sainte Rufine* de la cathédrale de Séville ont été exécutées en 1817; Goya avait alors soixante et onze ans. Le chapitre de la cathédrale avait depuis longtemps déjà sollicité l'artiste de peindre les patronnes de la ville; en différents voyages Goya vint trois fois prendre ses mesures pour commencer son œuvre, et recula chaque fois devant ce travail; enfin, au mois de novembre 1817, il livra sa toile au chapitre; il l'avait exécutée à Madrid.

Les deux saintes sont représentées un peu plus grandes que nature. Sainte Juste à la droite, sainte Rufine à la gauche; toutes deux levant les yeux au ciel d'où s'échappent des rayons; elles tiennent à la main les palmes, emblèmes du martyre, et des alcarazas, symbole de l'état de leur père qui était potier de terre. Elles ont les pieds nus, car elles furent condamnées à gravir nu-pieds la montagne; un lion vient lécher les pieds de sainte Rufine, et sur le premier plan gisent des idoles brisées, celles de Salambona et de Vénus, que les deux saintes renversèrent à Séville même, le jour où les païens célébraient le culte honteux d'Adonis. Dans le fond de la toile on aperçoit la tour de la Giralda qui rappelle Séville.

L'exécution de cette toile ne révèle pas le Goya que nous connaissons; il y a dans les plis, dans le modelé, dans la facture un côté soigneux et un peu mou qui étonne d'abord, mais la toile est signée avec une espèce d'ostentation assez rare chez Goya : « *Francisco de Goya y Lucientes Cesar Augustano, y primer pintor de canara del rey — Año* 1817. » Nous n'avons cru devoir reproduire cette faible toile qu'en une lettre ornée, en tête du chapitre des Peintures religieuses.

Le bon Cean Bermudez, l'ami fidèle de Goya, s'empressa aussitôt la mise en place du tableau de faire un article sur cette nouvelle œuvre dans *la Chronique scientifique et littéraire* (n° 73), journal de petit format qu'on publiait alors à Madrid. L'article

est curieux; il est anonyme; en guise de signature, on lit au bas : *Articulo remitido;* c'est un pompeux éloge de son ami, dans lequel nous lisons ces lignes naïves : « Pénétré de la foi en Dieu, de l'amour et la constance qui l'animaient, Goya mit tous ses soins à chercher des formes, des attitudes et des expressions qui prouvassent ces hautes vertus. »

On ne peut s'empêcher de sourire en pensant que justement Goya avait pris pour modèles deux filles de mauvaise vie, et que le vieux sceptique disait à qui voulait l'entendre : « Je vais donc leur faire adorer le vice ! »

SAN-ANTONIO DE LA FLORIDA.

Figure d'ange dans les tympans.

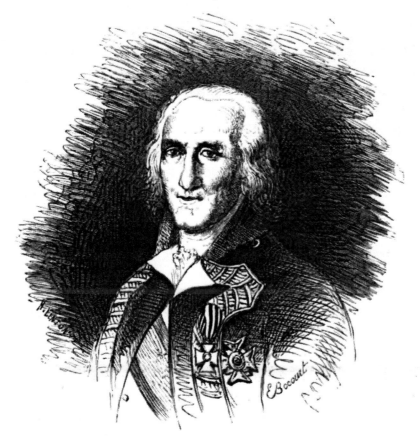

Le général Urrutia, palais du duc d'Ossuna (Madrid).

CHAPITRE CINQUIÈME.

GOYA PORTRAITISTE.

Voici encore un nouvel aspect sous lequel Goya va se présenter à nous. Le portrait tient une grande place dans son œuvre. Peintre de quatre rois, ayant laissé de fidèles images des personnes royales auxquelles il a été attaché, les Musées et les galeries de l'Espagne possèdent toutes les œuvres importantes qu'il a exécutées dans ce genre; les maisons nobles d'Espagne conservent pieusement les traits de leurs devanciers, reproduits par la main du Peintre des Rois. On est donc à l'aise pour étudier Goya dans ces œuvres, qui ont plus fait pour sa réputation dans les cercles élevés de la société espagnole que ses grands travaux historiques et religieux.

Goya a laissé des portraits d'apparat et des portraits intimes. Les portraits d'apparat les plus célèbres sont ceux de l'infant don Luis et de sa famille, appartenant aujourd'hui aux comtes de Chinchon; Charles IV au milieu de sa famille, portraits équestres de Charles IV et de la reine doña Maria-Luisa en costume de colonel des gardes; portrait équestre de Ferdinand VII, portraits du roi Joseph, du comte de Florida-Blanca, le ministre de Charles III; de Guillemardet, l'ambassadeur de la République

française à Madrid ; de la duchesse d'Albe, du général Urrutia, des comtes de Benavente,
de la marquise de Villafranca, du duc de Fernan-Nuñez, de Charles III, etc., etc.
On pourrait ajouter à cette nomenclature plus de *quatre-vingts* portraits en pied ou en
buste. Les plus célèbres sont ceux de la duchesse d'Albe, qui figurait au musée Stan-
dish ; celui du palais Liria, l'architecte Villa-Nueva, le poëte Moratin, M. Muñariz,
le propre portrait de Goya chez M. F. de Madrazo, le portrait de Bayeu, peintre de
Charles III ; le portrait de Romero, celui de Julia, son élève, le portrait d'Asensi,
appartenant au duc de Montpensier, et tant d'autres dont on trouvera le catalogue
à la fin de ce volume, avec quelques remarques destinées à caractériser ceux qui
nous ont plus vivement frappé.

Dans le portrait monumental, Goya se montre très-préoccupé de Velasquez, et
encore qu'il conserve là comme partout ailleurs son originalité et son sceau per-
sonnels, il a subi l'influence du grand maître. Les qualités qui distinguent ses por-
traits d'apparat sont les mêmes que celles qu'on admire tant chez le peintre des
Lances : l'air, la lumière, la vie, le relief, la puissance, la finesse des tons et la
superbe limpidité des fonds. Je ne veux point comparer les deux artistes, mais il faut
absolument parler de Velasquez à propos de Goya : ce dernier lui doit trop pour ne
pas accuser la source à laquelle il a puisé. Ce qui déroute dans don Diego, c'est son
assurance, sa fermeté, sa volonté, la fierté d'allure, l'aplomb avec lequel il campe un
personnage ; il surprend les secrets de la vie ; il a des audaces de colorations que nul
autre que lui ne se permet, témoin le portrait du pape Innocent XII du palais Doria,
dont la simarre grenat s'enlève sur un fond d'un rouge violent, et quand le peintre
vous a forcé à l'admiration par la belle qualité de ses tons, les sévères sacrifices
qu'il s'impose pour mettre en lumière une tête ou une main, il faut encore recon-
naître ce qu'on peut appeler la philosophie de son œuvre. En effet, il est noble de
cœur et noble de touche, *caballero* dans la pose et dans l'exécution, loyal et sincère,
honnête sans supercherie, sans faux sacrifice. Les pourpoints, les dentelles ne jouent
que le rôle qu'ils doivent jouer ; les noirs ne sont jamais crus ; il les tempère par des
gris d'une étonnante qualité ; les corps tournent, les cheveux flottent, les narines
respirent, les mains vont saisir les objets, et les fonds de paysage, quand il s'en trouve,
sont si loin qu'ils mettent merveilleusement l'homme à son plan et donnent au modèle
la réalité de la vie.

Eh bien, Goya a beaucoup de ces qualités-là, mais il est rarement noble ; sa
noblesse, à lui, pourrait s'appeler rodomontade ; il n'a point les instincts élevés du
maître, et s'il a un côté épique, c'est qu'à force de copier patiemment tous les por-
traits d'apparat de Velasquez, comme il l'a fait dans sa série des eaux-fortes (*Cavallos*),
il est resté sous l'impression de cette gentilhommerie dont tout l'œuvre de Velasquez
est imprégné. Il a encore contre lui le costume de son temps, qui n'a rien d'épique,
et auquel il a su donner pourtant une assez fière allure. Ce ne sont plus les belles
armures damasquinées à reflets dorés, les noirs pourpoints aux crevés de satin, les
amples jupes de velours brodées de fleurs d'or. Plus de haquenées andalouses au cou
rond, au râble solide, aux longues crinières tressées et ornées de rubans. Les rois

constitutionnels ont succédé à Philippe III et à Philippe IV. Le duc d'Olivarès s'appelle Manuel Godoï, et Marguerite d'Autriche s'appelle Maria-Luisa. Le casque est remplacé par un chapeau à claque, et la toque de velours par un chapeau noir tout droit, comme ceux que nous portons aujourd'hui, celui dont Goya est coiffé dans le petit portrait qui figure en tête des *Caprices*, et qui couvre aussi le front de Maria-Luisa dans le grand portrait équestre du Musée de Madrid, donnant à la reine, avec sa face allumée et sa jupe plate, l'aspect d'une tricoteuse de 93.

L'ordonnance générale du portrait n'a pas non plus l'aspect monumental des toiles de Velasquez, qui toutes semblent avoir été peintes, l'épée au côté, par un homme chevaleresque qui ne travaillait que pour des rois et pour des palais. Chez Goya, les vêtements, d'un ton magnifique, sont négligés dans la forme et flottent autour du corps.

Préoccupé au dernier degré de la qualité picturale qu'on appelle l'*enveloppe*, Goya l'exagère parfois au point de peindre fluide, si je puis créer cette expression pour rendre ce manque d'assiette et de réalité qui charment tant les peintres parce qu'il y a là l'exagération d'une qualité précieuse et rare. Velasquez, lui, s'arrête à temps ; il sculpte et il accentue ; il ne peint pas, il frappe une médaille ; le personnage vit : il s'émeut, il a une histoire et des habitudes, un caractère et une manière d'être, tandis que les personnages peints par Goya *s'affirment* moins, pour me servir d'une expression en faveur aujourd'hui. Mais chez tous deux, et presque au même degré (ce qui est la gloire du Goya portraitiste), ils se meuvent dans un air ambiant que crée le pinceau. L'atmosphère chaude et colorée circule autour du personnage, l'entoure, l'enveloppe, il en est imprégné. Ils ont tous deux cette impalpable poussière qui couvre les beaux fruits, et cela fait qu'on sent dans leurs œuvres la séve et la vitalité : c'est le parfum de la nature qu'ils ont conservé, et les deux grands artistes donnent à leurs modèles le je ne sais quoi que je cherche à définir et qu'on pourrait appeler la senteur de la vie.

Quand je considère le modèle de Goya, alors même que ce modèle est un roi, je sens qu'à un moment donné, un homme qui est revêtu d'une dignité souveraine, mais qui pourtant est un homme, est venu chez l'artiste pour se faire peindre. Il a pris une pose, le peintre l'a placé, il lui a parlé, il l'a touché, il a effrangé l'écharpe ou fait flotter les basques de l'habit pour que cela *fît mieux*, et, sautant sur ses pinceaux, l'artiste, admirablement doué, a lutté avec la nature. Chez Velasquez, au contraire, j'oublie tout cela. Le portrait est vivant, mais le peintre n'a dû faire qu'entrevoir son modèle entre deux combats ou pendant qu'il dictait une dépêche ; un page recevait son gantelet, un autre débouclait sa cuirasse. Peut-être l'a-t-il vu passer au milieu des hourras de la foule, emporté par son cheval, et a-t-il un jour brossé une furibonde esquisse pour tout renseignement. Je sens bien que c'est la vérité ; on n'arrive pas à un tel relief sans le secours de la nature et sans avoir lutté corps à corps avec elle, mais c'est la vérité héroïque, c'est l'homme vu artistiquement, comme le duc d'Olivarès du Musée de Madrid. Rigaud, du reste, possède cette haute qualité du portrait d'apparat, et Largillière lui-même, à son degré relativement inférieur, a son côté héroïque. Mais le triomphateur en ce genre, c'est le Titien quand il

peint son Charles-Quint à cheval, du Musée de Madrid, personnage réel, vivant, mais pourtant imaginaire, qui se meut dans un milieu romantique et idéal.

Goya manque absolument de cette qualité-là. Le Musée du Louvre, où il n'était pas représenté, possède depuis quelque temps un spécimen de l'œuvre du peintre espagnol, le portrait de M. Guillemardet, ex-ambassadeur de la première République française à Madrid; nous pouvons prendre cette toile pour point de comparaison, encore que les portraits royaux soient bien plus décoratifs et aient infiniment plus l'aspect monumental. Du reste, quoique le portrait du diplomate de la Convention soit certainement une œuvre de maître, ce n'est point là tout à fait ce qui peut faire connaître Goya à ceux qui n'ont point suivi le peintre dans toutes ses manifestations. Le modèle a posé le poing sur la hanche, assis devant une table et la tête tournée vers le public. La pose est assez fière, avec une nuance de familiarité; les jambes sont croisées l'une sur l'autre. Ce portrait est plus ou moins l'exacte reproduction d'un fait. Le peintre a fait asseoir l'ambassadeur et a copié ce qu'il avait devant les yeux sans composer son sujet, sans chercher autour du modèle des agencements, des rapports, une composition enfin. La tête de M. Guillemardet rappelle un peu le portrait connu d'André Chénier, et elle est peinte d'une façon un peu sèche. Cette facture est peut-être une exception dans tout l'œuvre du maître, on peut regretter que l'homme qui est l'objet de cette étude soit représenté au Louvre par une toile qui n'a pas les qualités que Goya a tant prodiguées dans la plupart des nombreux portraits qui sont à Madrid, dans les Musées ou dans les collections de famille. Où je retrouve bien Goya, c'est dans les vêtements, dans l'écharpe aux couleurs tricolores qui éclate et qui chante sans cependant absorber l'œil, la jambe suspendue flotte bien dans l'air et les fonds sont remarquables.

Quant aux portraits intimes, ils sont innombrables, non catalogués, et sont épars dans les familles espagnoles. C'était une mode, une fureur; tout le monde à l'époque du grand succès de Goya voulut être peint par le favori de Charles IV. La peinture était alors peu représentée. Goya avait surgi tout d'un coup dans un milieu anti-artistique : il n'y avait plus d'école. Luzan, Vicente Lopez, Bayeu, Maella, Mengs, sont à peu près les seuls artistes de valeur de ce temps-là, et Bayeu et Mengs sont étrangers, le premier, par ses tendances; le second, par sa nationalité, et Charles III est obligé, pour trouver un peintre de la Chambre (*pintor de camara*), de demander aux écoles italiennes, bien mal partagées elles-mêmes, un artiste à protéger en le mettant à la tête du mouvement artistique de son pays; l'Italie est si pauvre qu'elle lui envoie Mengs, cet Allemand devenu le favori de Benoît XIV. Je ne saurais compter parmi les rivaux de Goya, Selma, Carmona, Enguidanos, Rodriguez, Pio Rivero, D. Luis Pared et Echevarria qui sont trop loin de lui, soit dans le dessin gravé, soit dans la peinture.

Goya régnait donc sans conteste à côté de ses maîtres qu'il avait surpassés et qui, depuis qu'ils avaient lutté tous contre lui dans la décoration de la cathédrale de Saragosse, devaient s'avouer vaincus. On comprend donc de quelle faveur il dut jouir, faveur qu'augmentaient encore sa valeur particulière, son caractère et son prestige.

Quelques esprits éclairés avaient compris ce qu'il y avait là de fougue et de passion ; ils savaient apprécier les dons du grand coloriste et son originalité, et ils aimaient jusqu'à ses défauts, comprenant bien que le jour où Goya deviendrait un peintre sage et très-maître de lui, c'en serait fait de cette personnalité qui s'affirmait d'une façon si haute. J'ai la conviction que la plupart de ceux qui vinrent frapper à la porte de l'atelier de Goya ne firent que s'en rapporter aveuglément à la décision des arbitres du goût ; cette facture heurtée, cette touche large, grasse, insoucieuse de la ligne et du contour, ces poses hardies, ce mépris du calme et de la raison, non-seulement ne pouvaient leur plaire, mais encore devaient singulièrement les étonner, comme de nos jours une grande partie du public n'a pu apprécier Eugène Delacroix, un maître avec lequel Goya a plus d'une analogie, et dont le nom ne périra pas, puisqu'il a signé le plafond de la galerie d'Apollon.

Le duc de Wellington subit aussi l'influence, et ne voulut pas quitter Madrid après ses hauts faits sans laisser son image à la postérité ; il vint donc demander à Goya un de ces portraits historiques comme celui-ci venait d'en peindre pour la nouvelle maison royale, et lorsque le peintre se fut mis à l'œuvre, le vainqueur, avec la tradition qu'il avait des Van Dyck et des Rubens des galeries anglaises, ne put maîtriser son étonnement en face de la toile, et se laissa aller à quelques remarques singulières qui prouvaient qu'il était plus fort en stratégie qu'en esthétique. Goya, excessif et violent, perdit la tête, et, saisissant une arme suspendue aux murs de l'atelier, fondit sur le grand capitaine, qui esquiva le coup par un mouvement rapide.

Considérez que Goya avait alors près de soixante-dix ans ; on peut donc juger de quelle violente nature était doué le grand peintre. Ferdinand VII dut intervenir à la suite de cet épisode qui aurait pu changer la face du monde (on pense involontairement à Waterloo !), et Goya reçut l'ordre de quitter Madrid. Mais Wellington finit par comprendre que c'était outrager un artiste que ne point comprendre l'art, et fit rappeler Goya, qui consentit à reprendre le portrait et à l'achever. Cette anecdote a, je crois, son importance ; elle montre sous un jour curieux la nature excessive de Goya. J'ai eu le bonheur de rencontrer un vieillard qui vécut quelques années auprès du vieux peintre et assista souvent à ses séances ; tout visiteur était écarté, et quand un intime était là, il devait rester immobile dans un coin de l'atelier. Le modèle devenait un martyr qui ne pouvait ni froncer le sourcil, ni détendre un membre fatigué ; Goya s'emportait à la moindre infraction et jetait sa palette. Lui si gracieux et si galant avec les femmes, qui les entourait de tant de prévenances, devenait alors violent et brusque. Il peignait très-loin de son modèle, saisissant les masses et les effets, les aspects et les attitudes naturelles, et peignait ce qu'il voyait, ne se préoccupant jamais des linéaments et des contours. Ce qu'on doit admirer dans les nombreux portraits de chevalet qu'a laissés l'artiste, c'est la rapide compréhension de la physionomie qu'il a devant les yeux, une pénétration incroyable, une expression juste, les habitudes du corps surprises avec un bonheur constant, et enfin un dessin large et ferme. Mais la plupart de ses toiles ne sont peut-être pas assez poussées pour figurer à côté d'œuvres soignées et plus cherchées ; lui s'est arrêté là : il ne demande

pas autre chose à la nature; il l'a peinte telle qu'il l'a vue, et ne veut rien ajouter à son œuvre. Il eût volontiers imité le très-grand artiste qui, un jour où on lui rapportait un portrait en lui demandant de le finir davantage, y mit la signature qu'il avait négligée, ajoutant que ce complément devait suffire.

Un grand nombre des portraits de Goya ont été peints en une séance de deux heures, et quelques-uns de ces derniers ne sont pas les moins réussis. C'est sans doute une condition dont la postérité tient peu de compte que cette rapidité extraordinaire dans l'exécution; mais on doit la constater comme un fait, lorsque les plus grandes qualités d'un artiste sont sa spontanéité, sa fougue et sa verve. On voit aujourd'hui au palais de Boadilla del Monte, propriété de la comtesse de Chinchon, à trois lieues de Madrid, au milieu des belles œuvres de Goya qu'a laissées l'infant don Luis de Bourbon, deux toiles qui conservent, écrite sur leur cadre, la preuve de la prodigieuse rapidité avec laquelle peignait Goya. Ce sont deux portraits, l'un de l'infant lui-même, l'autre de sa femme doña Maria-Teresa de Wallabriga; le premier, dit l'inscription, « a été exécuté de neuf heures à midi, dans la matinée du 11 septembre 1783, » le second « de onze heures à midi, le 27 août de la même année ». Ce ne sont pas les seuls que l'on puisse citer; en dehors des portraits en pied et des portraits officiels, tous les autres ont plus ou moins été peints dans les mêmes conditions de rapidité. Les anecdotes fourmillent à ce sujet; l'attestation qui subsiste dans les archives des descendants de l'infant don Luis suffit et au delà pour prouver ce que nous voulions établir.

On montre volontiers, en les attribuant à Goya, de petites esquisses très-lâchées qui peuvent passer tout au plus pour des indications. Jamais peintre ne se contenta aussi facilement; il arrête parfois son œuvre, quand un autre artiste ne la regarderait que comme une préparation. Mais on doit dire que lui-même n'attachait point d'importance à ces rapides improvisations, qui ont été prises en France pour des spécimens du genre de Goya; ce qui n'a pas peu contribué à discréditer le peintre aux yeux de nos compatriotes.

Ainsi donc, d'une part, nous voyons Goya apporter dans le portrait d'apparat de grandes qualités d'ampleur, une assurance qui égale celle des vrais maîtres, et une constante préoccupation du relief et de la vie, même dans ces grandes représentations ordinairement théâtrales et un peu conventionnelles; de l'autre, nous trouvons en lui un artiste prompt, rapide, spontané, qui brosse avec furie une série de larges ébauches d'un ton admirable, et qui ne se préoccupe absolument point des conditions que le public veut trouver dans un portrait. Mais si rapide que soit l'œuvre, elle vit et palpite, grâce à l'intelligence qu'a l'artiste de la physionomie de son modèle, et surtout grâce à l'admirable entente du jeu de la lumière. Souvent, dans ses portraits, Goya se montre plutôt harmoniste que coloriste. Nous connaissons un grand nombre de toiles peintes dans une gamme un peu monochrome, qui n'est réchauffée parfois que par une coloration vive, celle de la cravate, ou d'un détail du costume, imitant en cela le procédé des Flamands qu'il avait beaucoup regardés, et qui influencèrent cette organisation si bien trempée pourtant et si volontaire.

LA FAMILLE DE CHARLES IV.

MUSEE ROYAL DE MADRID.

PORTRAITS HISTORIQUES. — LA FAMILLE DE CHARLES IV. LA REINE MARIA-LUISA EN COSTUME DE COLONEL DES GARDES.

La toile dans laquelle Goya a rassemblé toute la famille de Charles IV prouve toute la souplesse de son talent; c'est assurément là un sujet peu capable d'inspirer un peintre, gêné d'abord par les attitudes familières à chacun de ses modèles, attitudes qu'il doit respecter sous peine de compromettre la ressemblance. On sait enfin que le pittoresque et la fantaisie s'accordent mal avec l'étiquette. Goya, cependant, a produit là une de ses meilleures œuvres et une des plus personnelles. Le travail du crayon et celui du burin sont insuffisants à rendre ces chatoiements d'étoffe, ces pénombres transparentes dans lesquelles les points brillants jouent discrètement leur rôle; c'est d'une couleur charmante, d'un éclat pour ainsi dire voilé; les robes blanches, les grands cordons, les paillettes d'or, mariés dans une heureuse harmonie, font de cette toile un bouquet de tons d'une exquise finesse.

Les fonds, sans être noirs, sont très-montés, au point qu'ils baignent dans leur sombre atmosphère les hommes et les accessoires; c'est à peine si on distingue, à la gauche de la toile, le peintre de la cour, qui savait qu'il passerait à la postérité avec ses modèles, et qui s'est représenté devant son chevalet.

A côté du mérite et du charme exceptionnels de la couleur, il faut admirer ici la finesse des physionomies qui s'allie à la transparence nacrée des chairs. Du reste, les études préparatoires pour cette toile, qui sont exposées au Musée de Madrid, sont dignes de figurer à côté des portraits des plus grands maîtres. Le peintre a rendu avec un bonheur inouï la transparence particulière aux carnations limpides des enfants; c'est surtout dans cette série de portraits qu'on peut le comparer aux grands peintres anglais du dernier siècle.

Il faut remarquer aussi que cette suite de personnages groupés à côté les uns des autres, de manière que la physionomie de chacun d'eux n'échappe point au spectateur, forme cependant une toile pittoresque qui, tout en gardant la majesté qu'on demande à une œuvre officielle, emprunte une certaine grâce inattendue à des qualités particulières de disposition et d'arrangement.

On pourra reconnaître, à l'aide de la description suivante, les personnages qui figurent dans cette toile; chacun d'eux a joué un certain rôle dans l'histoire.

Au centre, Charles IV et Maria-Luisa tiennent par la main le petit infant don François de Paule; il est entièrement vêtu de rouge. La reine appuie le bras droit sur l'épaule de l'infante doña Maria-Isabella, qui épousa plus tard l'héritier du trône de Naples.

Le groupe à gauche du spectateur est formé par don Fernando, prince des Asturies (Ferdinand VII); à sa gauche, sa première femme, doña Maria-Antonia, fille de

Ferdinand IV, roi de Naples, derrière lui son frère l'infant don Carlos, et sa tante doña Maria-Josefa, dont on n'aperçoit que la tête; elle était fille aînée de Charles III.

Le groupe à droite se compose des personnages suivants : derrière Charles IV, le prince de Parme, plus tard roi d'Étrurie; sa femme, doña Maria-Luisa, jeune et belle personne qui tient dans ses bras un enfant au maillot; et à leur droite l'infante doña Carlotta-Joaquina et son mari l'infant de Portugal don Juan-José.

Tous les princes portent sur la poitrine le grand cordon de l'ordre de Charles III, et les princesses celui de l'ordre créé par la reine Maria-Luisa.

Costumes : — Charles IV, casaque et culotte marron; — Ferdinand, prince des Asturies, casaque et culotte bleues; — don Carlos, casaque et culotte rouges; — le prince de Parme, casaque et culotte cannelle. — La reine et les infantes portent toutes des robes de soie blanche à larges franges et à doubles pans inégaux en tissu d'or ou d'argent, et des garnitures de peluche de soie et d'or.

Afin de donner une idée du Goya portraitiste, nous avons choisi dans son œuvre pour la reproduire une autre toile historique célèbre.

La *reine Maria-Luisa,* en costume de colonel des gardes, appartient au Musée de Madrid et figure dans la salle affectée aux portraits de la famille des Bourbons, dite salle de *Descanso* (salle de repos). Elle forme le cul-de-lampe qui termine ce chapitre.

Cette œuvre, conçue dans des proportions monumentales et qui dut décorer, à l'époque de Charles IV, l'une des salles du palais royal de Madrid, frappe par un côté étrange, qui est dû au costume que porte la reine. La physionomie de Maria-Luisa, femme de Charles IV, est singulièrement modifiée par cette coiffure à cocarde rouge, qui la fait ressembler à un suppôt du Comité de salut public. Ce *bolivar* masculin est peu fait pour donner une tournure héroïque. La taille serrée dans un habit à courtes basques, à grands revers galonnés, ornés d'une rangée de boutons dorés et d'un collet haut, le col militaire qui cache les attaches, la chevelure contenue dans une bourse qui descend sur l'épaule, la jupe plate, la pose extraordinaire (au lieu d'avoir la selle habituelle aux femmes, Maria-Luisa, costumée en homme, monte comme un cavalier, à califourchon), tout concourt à imprimer à cette figure de la reine un caractère peu noble. Le cheval est massif; il est de la race des chevaux de Velasquez, au râble solide, au cou rond et court, au museau recourbé; la crinière du cheval est nattée, comme c'était l'usage du temps.

Ce portrait est peint magistralement; la tête est très-émaillée de ton; les fonds sont superbes, et, quoiqu'il y ait là peu d'efforts et peu de ressources comme composition, l'œuvre s'impose à l'esprit. Un beau portrait de Charles IV en général des gardes du corps, conçu dans les mêmes dimensions, fait pendant à celui de la reine Maria-Luisa.

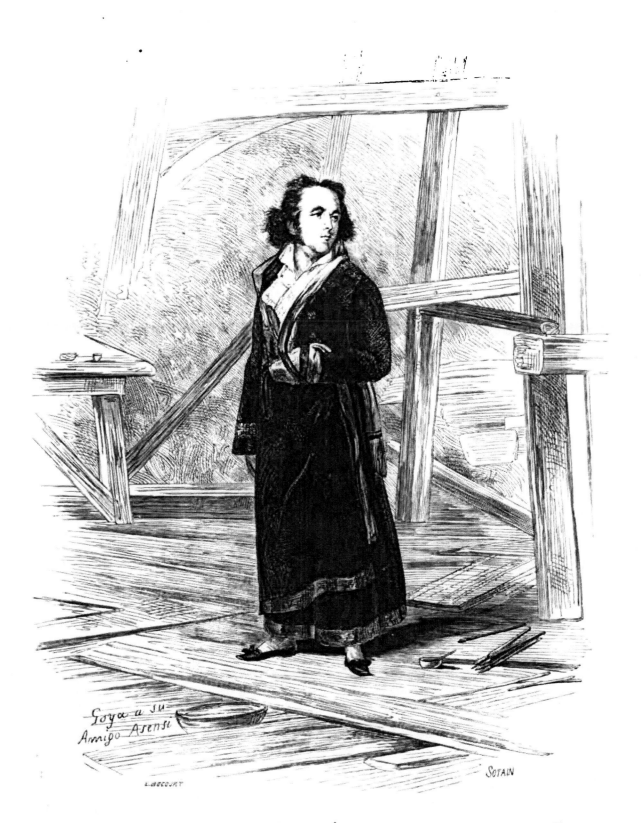

Goya a su
Amigo Asensi

L. BOCCURT

SOTAIN

PORTRAIT D'ASENSI Page 77.

Tiré de la galerie de S. A. R. l'Infant duc de Montpensier (Seville).

PALAIS DE SAN-TELMO.

(SÉVILLE.)

LE PORTRAIT D'ASENSI.

Cette toile, de très-petite dimension, et l'une des bonnes du maître, est peut-être la seule dont nous ne connaissions pas l'origine; nous ignorons jusqu'à la personnalité de cet Asensi, auquel Goya dédie cette œuvre. La signature porte : « *Goya á su amigo Asensi.* »

Qui pouvait être cet Asensi que l'artiste a représenté en tenue de travail dans un vaste atelier, peut-être une cathédrale ou une chapelle dans laquelle on a dressé des échafaudages pour l'exécution des fresques? Au pied du personnage on voit des pinceaux et une jatte de couleurs; il n'y a point à en douter, c'est un portrait d'artiste; la tête fine et le ton négligé de ces grands cheveux qui découvrent un front intelligent caractérisent un homme voué aux conceptions artistiques; le costume lui-même est assez original pour nous confirmer dans cette idée; enfin, remarque assez curieuse, le modèle est blessé, sa main gauche repose dans un appareil que retient un ruban passé autour du cou. Faut-il conclure de là qu'une chute faite pendant le travail a condamné l'artiste au repos, et que Goya en a profité pour le peindre *sur le tas*, comme on dit en architecture?

Ceci n'est que pure hypothèse; un élève de Goya, Julia Asensio, qui a beaucoup aidé son maître dans ses travaux, pourrait bien être l'original de ce portrait; mais le nom « *Asensi* » est très-bien formulé, et d'ailleurs Julia portait les cheveux courts; mais c'est pourtant assez la physionomie de cet artiste dont M. Frédéric de Madrazo possède un beau portrait peint par Goya. Julia a-t-il laissé pousser ses cheveux pendant sa convalescence ou pendant son travail? Enfin, ne serait-ce pas Goya lui-même? Nous le répétons, tout ceci n'est qu'hypothèse. Quoi qu'il en soit, Goya a rarement fait mieux. La toile est d'une finesse exquise, et, malgré sa petite dimension, aussi largement peinte que les grandes œuvres de l'artiste.

Ce beau portrait d'Asensi figure au palais San-Telmo, dans le salon carré dit « de la Tour »; la gravure a été faite d'après une photographie que S. A. le duc de Montpensier a bien voulu faire exécuter pour notre usage.

Nous avons donné en tête de ce volume un portrait de Goya peint par Lopez,
alors que l'artiste allait quitter Madrid pour se fixer en France, à l'âge de quatre-
vingts ans; une miniature en tête de la biographie nous le montre à trente-cinq ans.
Ce dernier portrait de Goya est encore plus intéressant, puisqu'il l'exécuta lui-même
pour le faire figurer dans la toile religieuse le *Saint François sur la montagne*, qu'on
voit encore aujourd'hui dans l'église de San-Francisco el Grande de Madrid.

Goya peignit le *Saint François* vers 1781, il avait donc alors trente-cinq ans. Le
porrrait qui appartient au directeur du Musée de Madrid, don Federico de Madrazo,
est enlevé avec un grand brio, une assurance magistrale; il peut se tenir à côté
des beaux portraits de Velasquez. (*Voir la Biographie.*)

L'original porte la marque que Goya a indiquée lui-même sur les œuvres qu'il vou-
lait laisser à son fils après sa mort. Il est de la dimension nature.

Musée de Madrid. — La reine Maria-Luisa.

LA ROMERIA DE SAN-ISIDRO

(Musée de Madrid.)

L'Alameda, palais des ducs d'Ossuna.

CHAPITRE SIXIÈME.

GOYA PEINTRE DE GENRE.

Le Goya de la peinture de genre est plus accessible à la foule que le sujet intéresse et qui y trouve une satisfaction en dehors des qualités purement artistiques, et comme les sujets traités par Goya sont surtout nationaux, on conçoit facilement que c'est au genre que le peintre aragonais doit sa célébrité en Espagne.

Essayer une nomenclature ou un catalogue de toutes les toiles dites de genre dues au pinceau de Goya est une tâche devant laquelle la volonté la plus tenace reculerait. Les œuvres du peintre, accessibles à toutes les fortunes en raison du prix auquel elles se cotaient il y a encore quelques années, sont aujourd'hui dispersées aux quatre coins du monde; disons cependant que Goya, n'ayant rien d'aimable et sacrifiant peu à la grâce, ne figure encore aujourd'hui que dans peu de galeries; la plupart de ses œuvres sont restées dans sa patrie, aux mains de ceux pour les ancêtres desquels il les a peintes.

Avec les qualités d'improvisation qui distinguent l'artiste, son observation, qui n'est jamais en défaut, et son entente du tableau, on conçoit que la composition de

ces toiles de dimension restreinte devait lui coûter peu d'efforts; aussi le nombre de
ses tableaux est-il incalculable. J'ai dit que Goya était impérieusement dominé par le
besoin de produire; il peignait avec fureur: tout était sujet pour lui, et tout ce qui
lui tombait sous la main était bon pour exprimer son idée; toile, panneau, carton,
papier préparé à l'essence, il ne choisissait pas, et attachait peu d'importance à ce
point essentiel que négligèrent rarement les grands artistes. A la fin de sa carrière,
lorsqu'il se retira à Bordeaux, Goya, absolument sourd, vivait de la vie contempla-
tive, souvent seul, toujours concentré, peignant jusqu'à la mort, et insoucieux vis-à-
vis de la postérité, il retournait des toiles déjà peintes, brisait des panneaux de me-
nuiserie qu'il avait à sa portée, couvrait d'un ton les vieux parchemins, et brossait
avec fureur pour exhaler sa rage picturale. La séve débordait et faisait craquer les
branches de ce vieil arbre courbé par tant d'orages.

Plusieurs points doivent nous occuper dans cette partie de l'œuvre de Goya : le
sujet typique du maître, la série des idées qui lui furent familières, ses tendances
et ses aspirations comme peintre de genre, et enfin l'exécution matérielle de ces
mêmes sujets.

Quoique multiples, les idées rendues par l'artiste peuvent se ramener pourtant à
une unité relative. Il y a une ou deux dominantes dans l'œuvre général. Je ne
veux pas ranger dans la catégorie des peintures de genre toute une série de petites
toiles reproduites d'après ses eaux-fortes; sans affirmer ici qu'une certaine collection,
qui contenait près de cinquante panneaux reproduisant les sujets des *Caprices*,
est absolument apocryphe (je sais que Goya a souvent peint les sujets qu'il avait pri-
mitivement gravés à la pointe), j'ai de graves motifs pour prémunir les amateurs
contre l'habileté de certains pasticheurs dont on dit le nom tout haut en Espagne.

Dans le choix du sujet, Goya se montre national; c'est un peintre de mœurs; il
peint les fêtes, les danses, les divertissements, les types, les costumes, les foules, les
courses de taureaux, les attaques de brigands et l'exécution des bandits. C'est encore
dans son œuvre qu'on voit le mieux l'Espagne, là qu'on retrouve le type perdu de la
Manola, les allures prestes des toreros et les faces hâves des mendiants espagnols.
Cette école castillane, si nationale et si brillante, n'avait pas encore trouvé parmi tant
de vaillants peintres un seul d'entre eux qui fixât pour les générations à venir ses
mœurs et ses habitudes, ses costumes chatoyants et ses types privilégiés; et, par un
singulier hasard, une espèce de double vue de la providence artistique, juste au mo-
ment où tout cela va sombrer, balayé par le vent des révolutions, sapé par la hache,
et brûlé par la main du bourreau, alors que le cycle de l'art va se fermer, quand
Vicente Lopez, Aparicio, Bayeu, Luzan, Mengs sont déjà morts ou vont disparaître,
Goya se lève, puissant, fécond, rapide, et, soit avec le pinceau, soit avec la pointe,
il fixe tout ce qui n'est plus aujourd'hui qu'un souvenir, et il incarne en lui le génie
espagnol. L'artiste appartient encore au dix-huitième siècle et connaît les ténèbres de
l'Inquisition, mais il tient aussi au dix-neuvième, et peint l'abolition de l'ordre des
Jésuites. Il nous a représenté les sombres cachots où Quevedo, génie précurseur, avait
expié son hostilité contre Olivarès; mais il a connu Voltaire, et nous montre, vêtu

d'un blanc linceul, le cadavre de la Vérité vaincue : groupant autour d'elle les hypo-
crites et les faux dévots. Il répand des torrents de grâce sur la face de Joseph de Cala-
sanz, et fixe l'extase sur la tête des moines, mais il a adoré la déesse Raison et serré la
main du peintre David, et il est sceptique au point de faire (dans une de ses œuvres
célèbres) sortir un cadavre du tombeau pour écrire sur la poussière le terrible mot :
« Nada » — Néant!

Goya est le trait d'union entre la génération qui vient et celle qui disparaît; c'est
une très-grande personnalité, c'est un symbole; et son œuvre fût-il moins considé-
rable, la portée n'en saurait être moins grande ni la trace moins profonde.

Il y a autre chose dans son sujet que le sujet lui-même; et encore que ses tableaux
de genre n'aient aucune prétention à l'interprétation et soient conçus suivant la don-
née de l'art pour l'art, ils prennent, en raison de l'époque à laquelle il les a exécutés,
et en raison de la verve qu'il y a déployée, une signification très-accusée, et qu'il ne
faut pas négliger d'indiquer avec insistance.

Goya raconte avec le pinceau; la couleur est un moyen d'exprimer, et il cause avec
le spectateur; la prodigieuse rapidité avec laquelle il brosse ses scènes leur ôte le
caractère réfléchi que prennent immanquablement des toiles longuement mûries et
patiemment exécutées. L'intention est rapide, et cependant on la conçoit; le geste est
juste et l'idée est profonde, et rien de tout cela n'échappe, quoique la forme soit
parfois aussi peu arrêtée que possible. D'autres peintres de genre, les maîtres par
excellence, les Terburg et les Pierre de Hoog ont assez de suite dans les idées et
une volonté assez ferme pour caresser leurs toiles et se remettre en situation à chaque
nouvelle séance; ils interrompent leur travail et rentrent dans le cercle d'idées dans
lequel ils l'ont conçu autant de fois qu'il est nécessaire pour arriver à parfaire les
infinis détails et les exquises recherches; Goya est trop spontané, trop violent, trop
impatient et trop fiévreux pour insister longtemps sur une toile et sur un même
sujet; c'est ce qui fait de cet artiste un maître inférieur, quoique ce soit vraiment un
maître; il n'a pas la sérénité du génie et le calme de la force, il est toujours sous
l'impression d'une surexcitation violente, et il trouve moyen de rester intéressant et
émouvant malgré ce manque de suite et ce parti pris d'abandon.

Mais dans la peinture de genre, si on considère Goya au point de vue de la cou-
leur, et si celui qui regarde son œuvre est un homme du métier, la toile est aussi
féconde en enseignements que celle des maîtres de premier ordre; les valeurs et les
rapports sont admirables, la qualité du ton est d'une finesse exquise, il a des nuances
d'une tendresse infinie, des jaunes et des gris qui n'appartiennent qu'à lui, des raffi-
nements de couleur indicibles, et des audaces qui rappellent celles de Velasquez. Ses
meilleures toiles peuvent s'appeler des esquisses, et pour donner idée de leur aspect
par une analogie connue, elles rappellent les célèbres ébauches du *Thermodon* de
M. Heim et de l'*Envahissement de la Convention* de M. Eugène Delacroix. Les mou-
vements sont indiqués d'un grand trait de pinceau, mais la main qui les a tracés est
ferme, saine la tête qui a pensé, et cette indication est si juste, que l'effet est pro-
duit. L'œil est un point sans forme, mais l'intention dramatique y éclate, et l'expres-

11

sion si longtemps cherchée par d'autres artistes se lit sans effort sur ce visage ébauché
par une main fiévreuse.

Une seule fois Goya s'est plu à caresser son œuvre et à la parfaire, et les échantil-
lons qu'il a laissés de cette manière appartiennent presque tous au duc d'Ossuna, et
figurent dans sa galerie de l'Alameda. La grande série des tapisseries de l'Escurial est
aussi une preuve de ce que pouvait le maître lorsqu'il ralentissait sa main ; mais c'est
encore une manière large et franche conçue dans une gamme claire, et qui, si elle passe
à nos yeux pour une expression relativement serrée, pourrait bien être regardée par
les artistes de l'école du *bon sens* en peinture comme insuffisante et lâchée.

Nous avons dit plus haut que la plupart des sujets traités par Goya dans la pein-
ture de genre sont des sujets de mœurs, nous devons aussi accuser tout un côté qui
tient une place importante dans son œuvre peinte, et qui en occupe une plus impor-
tante encore dans son œuvre gravée : c'est le côté fantastique vers lequel ce génie
bizarre inclina toujours ; il s'est plu dans un monde surnaturel qu'il créa et qui lui
appartient en propre ; il a trouvé des formules à lui, des types qui reparaissent dans
tout son œuvre, des effets qui sont sa propriété. Nous nous proposons de dévelop-
per ces singulières tendances dans l'étude relative aux eaux-fortes. Il faut constater
qu'il peignit plus de cent toiles dont les sujets sont à la fois horribles et grotesques.
Ici, un vieillard difforme catéchise des êtres hybrides qui l'écoutent attentivement ; là,
groupés sur une branche, des personnages étranges, à ailes de chauves-souris, sem-
blent attendre le lever du jour pour s'envoler ; plus loin, un démon cause avec une
mégère ; des gueux sinistres dévorent un cadavre ; cela n'a ni raison ni philosophie ;
mais, comme tout ce qui compose l'œuvre de l'artiste, ces créations singulières s'im-
posent fortement à l'imagination au nom de je ne sais quelle puissance âcre et mal-
saine qui est en Goya, qui imprime la vie à tout ce qu'il touche, qui communique la
sève et la force à tout ce qui sort de son cerveau en ébullition.

Après avoir accusé sans faiblesse le côté lâché qui domine dans l'exécution des
toiles de genre de Goya, il est permis de rechercher si ce manque de conscience n'est
pas une condition *sine qua non* du génie de l'artiste, et s'il aurait pu arriver au même
effet sans se contenter d'un rendu aussi abandonné. Je ne le crois pas ; Goya savait
aussi bien exécuter que qui que ce fût ; élève des Luzan, des Bayeu et des Mengs, il
avait à sa disposition cette habileté de main, léguée à son maître Luzan par le Napo-
litain Mastreolo, un Tiepolo au petit pied ; il a même parfois donné des preuves de
patience dans certaines décorations où l'on voit tout d'un coup, au milieu d'un ensemble
très-lâché, une partie très-voulue et très-cherchée. Mais Goya est une âme et un
esprit, ce n'est point un bras ; il appartient à cette école d'artistes émus qui com-
muniquent instantanément l'émotion et qui courent à de nouvelles luttes ; il écrase
son pinceau sur la toile, et dit en une touche ce que d'autres disent en caressant leur
œuvre ; c'est son tempérament qui l'entraîne ; l'artiste crie en enfantant, et la toile
elle-même devient l'écho de cette clameur ; tel un écrivain, fortement ému par son
sujet, précipite le mouvement de sa plume, et, voulant exprimer une passion ardente,
arrive à ne plus formuler les caractères ; mais son cœur se soulève, il crée un monde

de choses vibrantes et terribles, et communique à ceux qui vont l'entendre la fièvre sacrée qui l'agite.

On peut donc dire sans crainte que si Goya se fût attardé dans l'exécution, il aurait perdu sa fougue et son génie; les artistes de cette taille n'ont pas besoin d'excuse, mais il faut compter avec toute une majorité composée d'esprits raisonnables et trop pleins de modération qui se plaisent au spectacle des choses gracieuses et calmes, des images douces et recueillies, qui ne permettent à leur cœur que les pulsations légales, et n'entendent rien au langage désordonné que parlent ces êtres marqués au front d'un signe fatal, et sans cesse agités par la fièvre de la production.

L'ALAMEDA DES DUCS D'OSSUNA.

(ENVIRONS DE MADRID.)

L'Alameda des ducs d'Ossuna, *el Capricho*, située à neuf kilomètres de Madrid, entre Barajas et Castillejos, est une immense oasis au milieu de ces plaines désolées de la Castille; c'est une demeure qui a l'importance d'une résidence souveraine et rappelle, par certains côtés, notre grand Trianon de Versailles. Le palais, d'une architecture galante, est d'un bel aspect; un système de larges perrons de granit avec balustrade ornée de bustes de marbre blanc donne à cette construction un caractère monumental.

Ce *Caprice* des ducs d'Ossuna s'étend sur une immense étendue occupée par des jardins, des serres, bosquets, pièces d'eau, volières, faisanderie, parcs et vignes. Le voyageur qui s'égare dans ces allées sinueuses et dessinées avec préméditation sur un plan très-tourmenté, rencontre à chaque pas une surprise nouvelle : ici une cascade, là un temple, plus loin un fort avec bastions et pont-levis, canons et sentinelles. Ces futiles inventions rappellent un peu par le goût et la variété celles du Buen-Retiro plus connues du touriste. C'est le mauvais goût d'une époque qui oppose aux splendeurs de cette partie basse de l'Alameda où sont les arbres majestueux, les belles charmilles et les nymphes de marbre, les pauvretés raffinées d'une imagination pleine de futilités mesquines.

Je ne trouve d'analogue à l'Alameda que les riants bosquets d'Aranjuez. La comtesse de Benavente (Pimentel), l'aïeule des ducs d'Ossuna, a beaucoup fait pour cette superbe demeure; aussi tout parle d'elle à l'Alameda. C'est là que les familiers de la cour se réunissaient au temps de Charles IV, là que se déroulaient, sous un ciel clément, à la clarté de la lune, les plaisirs sans fin qui furent la grande préoccupation d'une époque dissolue. Ce pourrait être le château de Vaux de l'époque, avec les belles *nuits blanches*. Goya fut de toutes ces fêtes; ingénieux, spirituel, galant et

plein de fougue, il fut bien le peintre de ces femmes hardies et le fléau de ces courtisans oisifs.

Les intérieurs de l'Alameda sont de la plus grande simplicité et portent le cachet de notre époque Louis XVI. Les œuvres d'art meublantes sont absolument absentes de cette résidence toujours soigneusement entretenue, mais presque abandonnée par le duc actuel, ambassadeur d'Espagne à Saint-Pétersbourg, et qui vient de revoir après douze années les ombrages du *Capricho*.

L'escalier de l'Alameda, palais du duc d'Ossuna.

La collection des Goya de l'Alameda est remarquable ; elle se compose de vingt-deux tableaux de ce seul maître, dont sept de grande dimension peints pour la place et formant la décoration d'un joli salon blanc, et de quinze petites toiles accrochées au mur d'une salle voisine ; ce sont les seules œuvres dignes d'attention qui figurent à l'Alameda. La comtesse de Benavente, mère des d'Ossuna, avait beaucoup fait pour Goya ; elle lui commandait œuvre sur œuvre, et l'avait chargé de reproduire plusieurs scènes destinées à rappeler des épisodes de l'histoire de la maison d'Ossuna. La collection de ces œuvres réserve une nouvelle surprise à ceux qui veulent suivre le peintre. Elle montre le terrible artiste qui a pu graver les *Désastres de la guerre* et peindre la Quinta sous un aspect inattendu. Il devient doux et tendre, précieux et raffiné, et son exécution serrée, léchée, presque amoureuse, rappelle un peu celle de Fragonard. Le choix de ses sujets fait songer à Watteau, à Lancret et à tous les galants peintres du siècle dernier. Nous les retrouverons dans l'énumération des toiles qui décorent la villa.

C'est d'abord un *Sabbat :* une foule de diables procèdent à la réception d'un

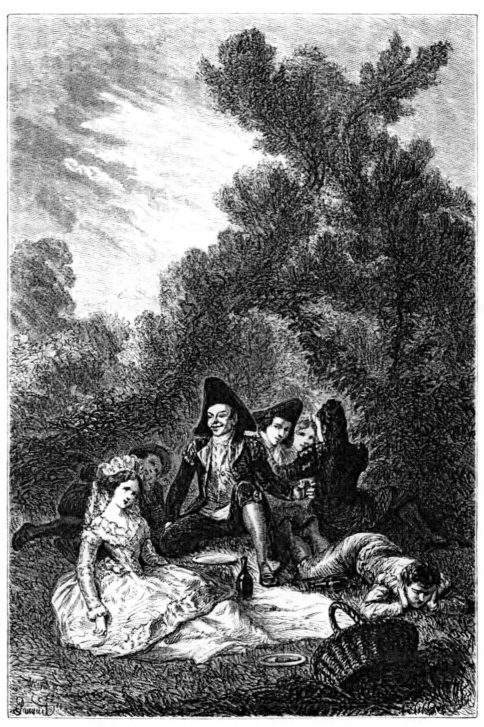

Page 85.

LE DÉJEUNER SUR L'HERBE.

homme absolument nu; puis d'autres scènes fantastiques : un *padre* qui verse de l'huile dans la lampe du diable et alimente le feu maudit. (*Voir la gravure hors texte.*)

Plus loin, trois hommes nus, coiffés de bonnets pointus comme les inquisiteurs des eaux-fortes du même artiste, enlèvent dans les nuages un homme qu'ils vont dévorer. Sur la terre, une figure couverte d'un drap recule épouvantée.

Le fantastique a une part dans ces compositions. Plus loin, c'est encore une évocation du démon par quatre êtres étranges, dont l'un a la tête d'un chien. Le démon, sous la forme d'un âne, arrive par la cheminée, porté sur un balai. Puis vient un autre sabbat : un énorme bouc, la tête couronnée de feuillages, se tient sur les pattes de derrière et préside une réunion de vieilles sorcières.

Les scènes les plus nombreuses sont presque idylliques et contrastent bien avec le sombre génie de Goya. Ici, c'est un déjeuner sur l'herbe, au milieu d'un suave paysage; puis un braconnier qui montre à sa famille le gibier qu'il a tué; une danse en rond sous les ombrages de San-Isidro. L'œuvre la plus étonnante de toute cette collection est celle dont nous essayons de donner une idée sous ce titre : *la Romeria de San-Isidro* (*Voir la gravure hors texte*); c'est une toile de 0^m.90 sur 0^m.42, la plus curieuse de toute l'œuvre peinte. Un dessin en donne à peine l'idée; mais peut-être aura-t-on la *sensation* du tableau par ce mouvement et cette foule innombrable qui vient aux beaux jours s'ébattre au bord du Manzanarès : baraques en plein vent, marchands bateleurs, cuisines en plein air, danses, ripailles, amourettes, il y a de tout cela; des gardes du corps grands comme l'ongle, avec des physionomies et des attitudes; des coureurs en jaquette de satin, des pages et des suisses, des musiciens ambulants et des gueux, des chambrières et des grandes dames. Madrid s'étend au fond du tableau, par delà le cours du Manzanarès, qui nous surprend par ses airs de fleuve; le palais de la Reine, Lavapiès, San-Francisco el Grande, le pont, l'Almudeña, la Cuesta de la Vega, tout est là fidèlement reproduit. Le premier plan est ingénieux au possible; c'est un cadre de personnages vêtus de satin, avec des parasols roses, des dentelles et des mantilles claires, et tout cela dans une gamme blonde qui fait ressortir le grouillement de la foule très-montée de ton.

Goya a fait ce paysage sur nature, des fenêtres de sa maison; il a mis tout son soin à achever cette toile unique dans son œuvre, et je vois dans une des lettres que Goya écrit à son ami M. Zapater, lettre obligeamment communiquée par son fils : « Je fais une *pradera de San-Isidro*, qui est bien la chose la plus minutieuse et la plus fatigante par les milliers de détails qu'on y rencontre; tout y est. » Il parle même de ne plus entreprendre une seconde fois pareille besogne. Tous les personnages portent les costumes de la fin de la Restauration.

Goya était en veine de poésie champêtre; il a répété plusieurs fois ces fêtes et ces déjeuners sur l'herbe. On en compte là jusqu'à quatre : le plus complet est celui que nous avons donné sous ce titre : *le Déjeuner sur l'herbe,* qui rappelle Watteau par l'esprit, la finesse et l'exécution; voici un paysage, effet d'hiver avec neige, qui est l'esquisse d'une grande tapisserie du *Pardo;* un don Juan voyant apparaître la statue du Commandeur; la Fenaison (*Agosto*), charmante scène; un repos de labou-

reurs, plein de gaieté ; un ivrogne que ses deux amis sont obligés d'emporter, et une femme à la fontaine avec deux enfants.

D'autres œuvres, conçues dans de plus grandes proportions et formant décoration, faites spécialement pour un salon, représentent trois picadors qui viennent chercher le taureau pour le conduire au cirque ; la scène se passe dans un beau paysage, un groupe de femmes assiste à ce spectacle. Voici un sujet officiel : c'est une procession à l'église de l'Alameda des ducs d'Ossuna. Plus loin, c'est la construction d'une chapelle, élevée sans doute aux frais des Benavente, celle-là même qui est à la porte de la propriété ; un épisode, qui fait premier plan, représente un ouvrier blessé transporté sur une civière. J'ai souvent vu dans des galeries particulières des toiles de Goya représentant un fait qui a dû se passer de son temps, et qui figure sur un des panneaux de l'Alameda : c'est une attaque de chaise de poste par des brigands. Quatre bandits entourent la chaise : l'un monte sur le siège, la carabine à la main ; deux hommes gisent étendus sur le sol, et un troisième lutte contre un des assaillants. Le maître de la chaise et sa jeune femme s'agenouillent et implorent en vain la clémence des bandits, qui s'apprêtent à les massacrer. On cite jusqu'au lieu du meurtre, la *Venta del Espiritu santo,* et les *ciceroni* ne se font point faute de raconter les détails de cette cause célèbre. Je dois citer aussi une *Promenade à âne,* avec incidents et accidents : une femme évanouie respirant des sels, charmante scène empreinte d'un esprit gracieux ; puis un *Mât de cocagne* dans une fête publique ; enfin une *Escarpolette* dans un joli paysage, scène aimable et gaie, d'une jolie exécution, très-caressée, qui fait contraste avec les fureurs et les brutalités des fresques de la *Quinta,* et rappelle beaucoup l'esprit des jolies scènes des petits maîtres français.

MUSÉE ROYAL DE MADRID.

LE DEUX MAI (DOS DE MAYO).

Cette scène du *Deux Mai* est l'une des œuvres les plus célèbres du peintre de Charles IV. C'est, à coup sûr, la plus connue ; elle figure dans la seconde salle du Musée royal, qui possède relativement peu de chose de Goya, en dehors des portraits. L'émotion du drame, la fureur patriotique, la signification particulière de cette date funèbre qui, en revenant chaque année, réveillait de sanglants souvenirs et de cruelles émotions qui se sont souvent traduits par de nouvelles fureurs, donnent à cette curieuse toile du *Deux Mai* une importance spéciale.

Le sujet se rattache aux scènes qui ensanglantèrent les rues de Madrid, lorsque le peuple se souleva contre Murat (1808). Trois officiers d'artillerie, dont l'histoire a conservé les noms, furent les héros de la journée. Les patriotes se firent tuer jusqu'au

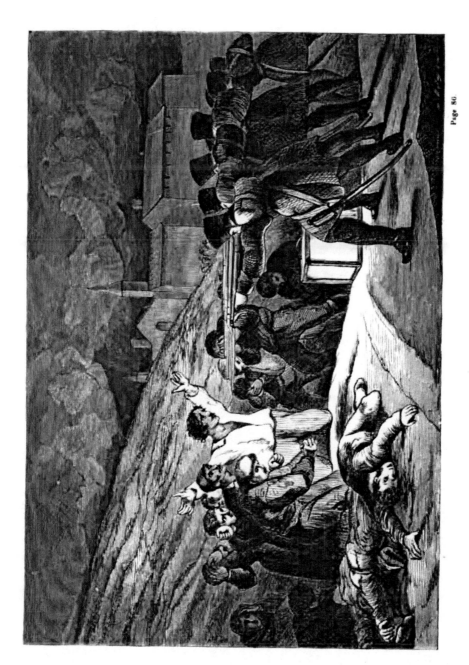

LE DEUX MAI.

Page 86.

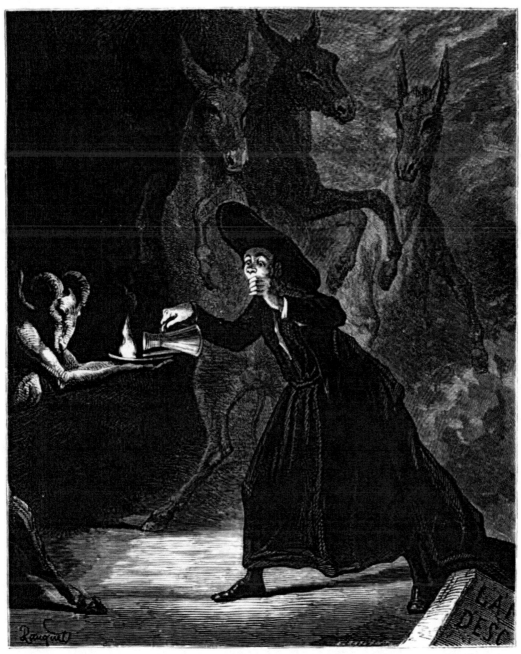

Page 57.

LA LAMPE DU DIABLE.

dernier, et ceux qui étaient tombés dans les mains des Français furent impitoyable-
ment fusillés. L'obélisque qui s'élève au Prado, en face de la fontaine d'Apollon, au
milieu du *Champ de la Loyauté* (Campo de Lealtad), est destiné à perpétuer ce
souvenir.

Goya a pris pour sujet de cette ébauche furibonde l'exécution des prisonniers.
C'est un drame épouvantable, qui devient plus terrible encore par la fureur avec
laquelle le peintre a rendu le sujet. La scène se passe la nuit, au pied d'un monti-
cule (Montaña del Principe Pio); dans le fond du tableau se dresse la silhouette de la
ville. Sur le premier plan, à la lueur d'une grande lanterne sourde, des soldats
fusillent à bout portant un groupe de prisonniers, qui tombent sur des cadavres
amoncelés déjà. Les uns meurent en levant les bras au ciel avec l'exaltation du
patriotisme, qui fait de leur mort un martyre; les autres, blêmes, terrifiés, les mains
jointes, attendent la mort à genoux. A côté d'eux, d'autres infortunés auront aussi
leur tour; ils mettent leurs mains devant leurs yeux pour ne point voir les convul-
sions suprêmes.

Le monceau de cadavres est horrible; le sang ruisselle, les yeux sont sortis de leur
orbite, les bouches ont gardé l'expression de l'agonie. On ne peut se défendre, en
face de cette toile, d'une profonde émotion et d'un frisson d'horreur.

Tout en subissant cette impression de terreur, et tout en admirant cette énergie,
cette fureur, cette violence et cette exaspération, on ne peut s'empêcher de regretter
que cette toile, peinte pour un anniversaire du *Dos de Mayo,* et qui dut figurer
comme décoration à l'époque où l'on passait une revue solennelle sur le champ même
de la Loyauté, ait été prise comme terme de comparaison dans l'œuvre de Goya.
Théophile Gautier dit qu'elle fut peinte avec une cuiller; c'est une tradition qui
trouve encore à Madrid quelques adeptes; mais à coup sûr, à défaut de ce pinceau
excentrique, l'artiste l'exécuta à l'aide du seul couteau à palette. Il y a là beaucoup
des qualités de Goya; mais il n'y a pas toutes ses qualités, et d'ailleurs, je le répète,
c'est un transparent, une ébauche que je n'aurais peut-être pas accrochée dans les
salles du Musée royal pour la montrer au premier venu, mais que j'aurais honorée
d'une exposition spéciale pour la livrer aux seuls regards des personnes qui savent
se placer au point de vue et ne concluent pas du particulier au général et de l'excep-
tion à la règle. (*Voir la gravure hors texte.*)

Cette toile a un pendant de même grandeur et qui attire moins les regards, parce
que tout semble fade en face de ce drame horrible. C'est encore un épisode du *Deux
Mai :* la cavalerie de Murat attaquée par le peuple. La foule, en armes, se précipite
sur les mameluks de la garde et les précipite à bas de leurs chevaux; quelques-unes
des montures poignardées s'affaissent sur elles-mêmes; le désordre est indescriptible.
A mon sens, cette toile mérite plus d'attention qu'on ne lui en accorde généralement;
elle est d'un ton puissant et harmonieux. Les agresseurs, le couteau à la main, sont
pleins de fureur et d'un grand mouvement; c'est moins terrible et moins inspiré
que le *Deux Mai,* mais c'est peut-être plus d'un peintre. Don Valentin Carderera
possède une très-belle esquisse de cette œuvre décorative.

Goya s'est plu à reproduire plusieurs fois cet affreux sujet. Les *Désastres de la guerre,* cette série de quatre-vingt-deux planches, ne sont-ils pas le long commentaire, avec toutes ses variantes et toutes ses horreurs, de cette triste époque? La planche n° 2, avec la légende *Con razon o sin ella,* est peut-être même la première idée de cette grande ébauche, qui est postérieure à la gravure.

ACADÉMIE ROYALE DE SAN-FERNANDO.

LA MAJA.

L'Académie des nobles arts de Madrid, dite de San-Fernando, dont Goya fut longtemps directeur, a réuni dans le local où elle tient ses séances une collection d'œuvres des peintres nationaux, parmi lesquelles on compte quinze tableaux de Goya.

On trouvera au Catalogue général de l'œuvre la nomenclature de ces toiles, sur lesquelles nous ne voulons pas nous étendre ici. Il nous suffira de dire qu'avec la collection de l'Alameda du duc d'Ossuna, c'est là qu'on peut le mieux juger du Goya portraitiste et peintre de genre. Nous avons cru devoir choisir pour la reproduction la *Maja,* dont la réputation est européenne, et dont pourtant nous ne connaissions point de gravure.

Une tradition ridicule, et qu'il faut impitoyablement détruire, a donné à cette toile et aux reproductions ou copies que l'on en connaît le nom de *Portrait de la duchesse d'Albe.* Une autre tradition aussi fausse assure que l'œuvre, accrochée en bonne lumière à quatre ou cinq mètres de hauteur au-dessus d'une porte, représente à son verso, sur la face plaquée au mur, la même femme entièrement nue et dans une pose absolument identique.

Quant à la duchesse d'Albe, son portrait, d'une authenticité indiscutable, figure dans le palais Liria, chez le duc d'Albe actuel. C'est une toile signée avec un soin tout particulier en grandes majuscules, avec dédicace : — 1795, *à la duquesa de Alba, don Francisco de Goya.* — On peut donc comparer ces deux têtes caressées avec amour par un pinceau qui ne fut jamais aussi soigneux et rencontra rarement d'aussi gracieux modèles. Nous avons comparé, et ni l'âge, ni les traits de la physionomie, ni la taille, ni la construction anatomique, ne permettent d'appliquer à ce portrait le nom de la galante duchesse, et, pour lever tous les doutes, des documents émanés du fils de Goya assurent qu'il faut voir dans cette jolie *Maja,* ce séduisant modèle plein de fraîcheur et de santé, une jeune fille de la campagne, à laquelle s'intéressait fort le Père Babi, un moine *Agonisante,* qui fut l'ami de Goya.

La jeune fille, fraîche comme une fleur, avec les carnations éclatantes de son inso-

LA MAJA

(Académie de San-Fernando).

lente jeunesse, repose sur un lit, les deux mains derrière la tête, appuyée sur ces doubles coussins qui servent d'oreillers aux lits espagnols. C'est une toile pleine de séduction ; il y a dans cette tête blanche et rose, dans ces grands yeux humides, dans ces lèvres carminées, ces cheveux qui tombent négligemment sur le front et le recouvrent presque entièrement, un indescriptible charme, quelque chose d'attractif qui parle à l'âme et aux sens. Le costume est bizarre : il consiste en une petite veste de maja, d'un jaune d'une exquise finesse, avec des passequilles et des pompons noirs ; la ceinture, qui serre la hanche et la fait valoir avec une telle affectation que certains spectateurs prétendent que le peintre a dû exagérer l'effet, est une *faja* rose d'un ton très-doux, qui joue bien avec la robe blanche aux doux modelés. C'est la Manola avec toute sa poésie, une toile véritablement espagnole, une des perles de l'œuvre de Goya devant laquelle les peintres s'arrêtent et reconnaissent un maître. Les mains dans la pénombre, l'exécution des coussins et du lit sont du plus haut intérêt pour les gens spéciaux. Après avoir, pendant plusieurs heures, lutté avec le modèle pour tâcher de fixer ses exquises tendresses, cette gracieuse image nous poursuit encore et s'impose à notre imagination.

La *Maja* nue existe dans la même pose, dans la même dimension, mais peinte sur une autre toile ; elle gît honteusement dans un cabinet noir. Il faut, pour arriver à voir cette belle académie si intéressante pour ceux qui aiment Goya, forcer une consigne surannée qui, sous prétexte d'une pruderie déplacée, cache à tous les yeux la jolie Manola. Quand donc comprendra-t-on que l'art n'a rien à voir avec ces subtilités hypocrites, qu'il élève et purifie tout, et pourquoi l'honorable don Federico de Madrazo, directeur du Musée royal, directeur de l'Académie de San-Fernando qui fait beaucoup pour l'art en Espagne, n'essaye-t-il pas de triompher de ces réticences regrettables et d'accrocher en plein jour la *Maja* nue du vieux Goya à côté de la « *Maja échada* » ?

Après avoir recueilli le témoignage de quelques vieillards relativement à la version qui représentait la figure nue comme peinte au verso de la figure habillée, j'imagine qu'à un moment donné, par une fantaisie de prince ou d'artiste, on appliqua les deux toiles l'une contre l'autre, et qu'on les exposa quelque temps comme notre Daniel de Volterre, du Louvre, dans le milieu d'une galerie.

Nous avons vu souvent dans les ventes une figure tiers de nature, la *Maja* nue, copie de celle de l'Académie de San-Fernando, que nous tenons pour apocryphe et compromettante pour la mémoire de Goya.

PALAIS DE SAN-TELMO.
(séville.)

LES MANOLAS AU BALCON.

Les *Manolas* ont fait partie de la galerie espagnole du roi Louis-Philippe, et par conséquent sont connues en France. Cette toile, de grandeur nature, figure aujourd'hui dans la collection du duc de Montpensier. On connaît trois originaux du même sujet; deux complétement authentiques; quant au troisième, il a probablement été exécuté par Alcnsa.

Le duc de Montpensier et l'infant don Sébastien possèdent les deux premiers, M. de Salamanca possède le troisième.

Les *Manolas au balcon* sont de la belle période de Goya; c'est franchement peint, et d'une grande audace d'effet; le sujet est un de ceux qui ont rendu l'artiste populaire; il est presque symbolique; rien de plus espagnol que ces deux physionomies provocantes sous leur mantille. Toute l'Espagne est là; un balcon, deux jolies filles la fleur au chignon, des mantilles noires et des galants embossés dans leur cape. Goya faisait grand cas de cette toile, dont il parle avec complaisance dans une de ses lettres.

La Promenade à âne. — Alameda.

Page 90.

LES MANOLAS AU BALCON

Tiré de la galerie de S. A. R. l'Infant duc de Montpensier.

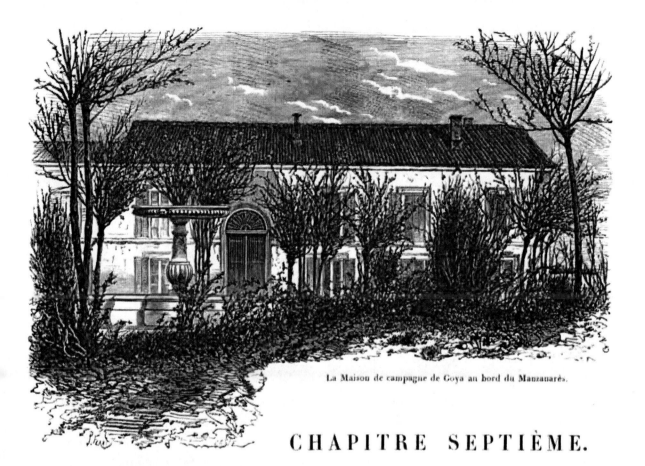

La Maison de campagne de Goya au bord du Manzanarès.

CHAPITRE SEPTIÈME.

Les Politiques.

LA MAISON DE GOYA.

Par delà le pont de Ségovie, au bord du Manzanarès, à une demi-heure de Madrid, s'élève le village de San-Isidro. L'église du saint révéré des Madrilènes dresse son clocher au milieu des arbres ; le paysage est riant et fait un contraste avec les plaines arides qui s'étendent de l'autre côté de Madrid. C'est là que Goya avait fait construire sa maison de campagne (sa *quinta*). De sa fenêtre on pouvait voir Madrid à l'horizon, avec les vastes terrasses du palais, les dômes des monuments, la silhouette grise de la ville, et suivre des yeux les groupes qui venaient à la fête de la Verveine, en longeant le cours du Manzanarès. Sous ses yeux, à ses pieds, à l'ombre des arbres, venaient s'asseoir les promeneurs qui, le jour de la

Romeria, quittent Madrid de grand matin pour n'y rentrer que le soir, et déjeunent sur l'herbe avec force éclats de rire; puis venaient la danse et les *coplas,* accompagnées des bourdonnements de la guitare. C'était une résidence qui devait plaire à Goya. Il a prouvé qu'il aimait ce séjour en l'ornant de peintures extrêmement curieuses et qui portent au plus haut degré le caractère fougueux qui domine dans son œuvre. Les voisins de Goya appelaient alors sa maison la *Huerta del Sordo,* « la maison du sourd ». On sait que Goya était affligé de surdité; vingt fois les gardes de la *Casa de campo* eurent à se plaindre de ses violences alors qu'il voulait jouir du privilége de chasser où et quand bon lui semblait.

La villa appartint plus tard à son fils, Mariano Goya, puis à son petit-fils. Elle porte encore au-dessus de la grille d'entrée le chiffre ME avec la couronne de marquis, car le titre de marquis del Espinar fut accordé au fils de Goya. On récompensait encore dans sa descendance le talent d'un homme dont l'Espagne doit être justement fière. Aujourd'hui, cette propriété est entre les mains de M. Rodolphe Coumont, qui apprécie le trésor qu'il possède et qui entretient les fresques de Goya avec tout le soin d'un amateur. M. Coumont a même fait photographier cette œuvre entièrement inconnue et nous l'a communiquée. Depuis ces derniers temps, le bruit a couru de la destruction prochaine de la maison, sous prétexte d'une spéculation. Nous croyons, en effet, qu'il ne sera pas possible de sauver ces curieuses ébauches. Goya a peint à même le mur, à l'huile, et non pas à la fresque, et ces murs sont construits en brique crue séchée au soleil; ils se fendent malgré les étais. Enlever la couche peinte et conserver les ébauches serait matériellement impossible, quelle que fût d'ailleurs la somme dépensée. C'est une question que nous avons étudiée avec des hommes spéciaux. M. de Salamanca a réussi, à force d'argent, à enlever l'une de ces peintures, qui serait, non pas de Goya, mais de son fils. Il a choisi la mieux conservée et non pas la plus importante.

La maison de Goya et les peintures avec elle sont donc condamnées à mort. On retrouvera au moins ici la trace de ces fantaisies inexplicables, et nous préparons une plaquette spéciale donnant non pas une idée et une description succincte de cette œuvre, mais chacune de ses parties. Les sujets sont au nombre de onze.

L'habitation est de dimension très-modeste, mais la huerta est assez importante. Elle contient vingt-six hectares, avec de magnifiques eaux, une très-belle vue et une exposition propice à la culture. La maison a été construite ou du moins disposée sur les indications de Goya, qui fit réserver au rez-de-chaussée et au premier étage deux grandes salles, dont les murs furent divisés en panneaux. Plus tard, son fils a fait élever la partie à droite de la grille qui forme une maison plus confortable. Elle figure en tête de ce chapitre.

La salle du rez-de-chausssée contient six compositions, dont deux occupent toute la largeur des deux faces les plus étendues, celles qu'on a à sa droite et à sa gauche en entrant. De chaque côté de la porte et en face de celle-ci sont disposés deux panneaux, soit quatre sur les deux faces les plus petites. Le premier, celui de gauche, représente un portrait de femme dont la mantille est rabattue sur le visage. C'est un

portrait fait évidemment sur nature; en raison de la pose, la figure est dans le coin de la toile, dont le fond représente un tertre et sur ce tertre une grille. (*Voir la lettre ornée du chapitre «les Tapisseries».*) Ce premier panneau est connu à tort sous le nom : *la Duchesse d'Albe,* préjugé que nous aurons encore plus d'une fois à combattre. Dans l'œuvre de Goya, on a beaucoup abusé de cette dénomination. Il faut dire, du reste, que la duchesse de Benavente et la duchesse d'Albe tiennent une grande place dans la vie du peintre. Son pinceau fut fidèle à leur souvenir. On connaît plus de dix portraits authentiques de la duchesse de la main de Goya, sans compter ses fameux albums de croquis du voyage à San-Lucar de Barrameda, où cette physionomie revient à chaque page. Des renseignements certains nous font désigner le portrait de la *quinta* comme étant celui de doña Leocadia, que ses relations avec Goya ont rendue célèbre.

Le pendant de ce portrait est un personnage à longue barbe blanche, bizarrement vêtu, qui écoute avec une terreur contenue les suggestions qu'un être affreux murmure à son oreille. Les deux panneaux en face, à l'autre extrémité de la salle, représentent *Saturne dévorant ses enfants,* et *Judith tranchant la tête d'Holopherne.*

Le *Saturne* est terrible. (*Voir le cul-de-lampe du chapitre.*) Il mange à pleine bouche, il broie la chair, le sang coule; ses deux mains crispées tiennent l'enfant par le milieu du corps. C'est une scène de cannibalisme qui n'a rien à voir avec la mythologie. Le meurtrier n'est point un dieu, c'est un être terrible, à face de gueux, et le lambeau de chair qui représente la victime est épouvantable. On détourne la tête avec horreur, mais il faut admirer cette énergie de Goya qui transporte dans la vie réelle une des plus ingénieuses créations de la fable, la dépouillant de tout côté historique. Cette figure aux paupières ardentes vous poursuit comme un mauvais rêve. Puis vient en pendant *Judith* qui tend à la vieille la tête d'Holopherne. Là encore, rien d'épique. Même réalisme, même parti pris. La fille de Béthulie est un modèle connu, Ramera Morena, et ressemble à une maritorne. C'est un des modèles habituels de Goya, dont la tradition a conservé le nom. Quant à la vieille, elle ressemble aux duègnes espagnoles qu'on voit dans les eaux-fortes accompagnant les jeunes filles au Prado et leur donnant d'impudiques leçons.

Les deux grandes faces latérales sont réservées à de grandes compositions. Celle de gauche peut s'appeler *le Sabbat,* car il n'existe pas de catalogue, et chaque amateur est obligé de désigner ces œuvres sous le nom qui lui semble le plus propre. Le *Sabbat* se rattache au genre ultra-fantastique que Goya a particulièrement aimé. Un diable gigantesque (le *grand cabron* des Espagnols) préside cette réunion d'êtres hybrides qui vont recevoir une sorcière. La récipiendaire se tient au centre, dans un cloaque immonde. La coloration est aussi fantastique que le sujet. C'est horrible et c'est étrange. Il y a là de grands efforts pour arriver à donner à une face humaine la plus hideuse expression; on retrouve, du reste, dans la série des eaux-fortes connues, les *Caprices* et les *Proverbes,* les physionomies diaboliques qui composent cette scène.

Le panneau de droite, de même dimension, représente la ***Romeria de San-Isidro.***

C'est la fête populaire dont nous avons parlé, scène qui posait sous les yeux du peintre, puisqu'en ouvrant ses fenêtres Goya pouvait assister à la *Verveine* et étudier ses modèles. On vient de voir comment Goya, à l'Alameda du duc d'Ossuna, a traité la même scène avec un pinceau minutieux qui fait se mouvoir dans un immense panorama des milliers de jolies petites figures précieusement indiquées.

Au centre, se tiennent Goya et ses amis, tout à fait dans l'ombre, accompagnés de leurs maîtresses. Un groupe de mendiants déguenillés qui s'approchent du peintre est la pièce capitale de cette composition importante, dont la fête n'est que le fond et qui a certainement été choisie pour motiver le désir que Goya avait de peindre des mendiants espagnols étalant leurs plaies hideuses et raclant la guitare. Le Goya n'est reconnaissable que par le chapeau qu'il a immortalisé en tête des *Caprices*.

La disposition de la salle du premier étage est la même que celle du rez-de-chaussée, avec cette différence que les deux faces latérales, au lieu de ne présenter qu'un seul grand panneau, sont divisées en deux et séparées par une fenêtre. Entrons par la porte du milieu. A droite de cette porte, deux compositions; celle de gauche n'existe plus. Elle a été vendue à M. de Salamanca, qui l'a fait transporter à Vista-Alegre. Celle de droite n'est pas achevée. La surface est grise; on voit une tête de chien qui semble lutter contre un courant; mais rien ne s'explique, et l'ébauche est à peine préparée.

Le premier panneau du grand mur de gauche pourrait s'appeler *Dans les nuages*. Il faut se supposer dans l'éther pour juger la composition. On domine les arbres, dont les dômes apparaissent et servent de base à la composition. La terre fuit sous les pieds et un nuage opaque plane au-dessus d'elle, nuage solide et de premier plan, sur lequel sont accroupies quatre sorcières, êtres vagues et baroques dont le sexe est incertain, semblables à ceux que le peintre a si souvent évoqués sous sa pointe dans les *Proverbes*. La première sorcière semble jeter sur la terre un embryon, une existence de plus, et sa compagne suit avec intérêt le départ de ce petit être leur œuvre commune, en regardant à l'aide d'un lorgnon; une troisième se croise les bras d'un air sceptique en faisant face au spectateur et attend; la dernière, une Atropos, tient ses ciseaux, toute prête à trancher le fil de ses jours. Tout ceci est étrange, et les silhouettes, malgré leur côté horrible, rappellent par l'ampleur les fresques de Michel-Ange.

La composition qui sert de pendant représente deux hommes mal vêtus, deux bouviers qui se frappent avec fureur, armés de terribles bâtons. La scène se passe dans un paysage très-coloré; les animaux, taches justes de ton et qui s'expliquent bien, paissent au loin dans la plaine. La lutte est sauvage, et les coups sont portés de part et d'autre avec une rage sans merci. Ce duel sans témoins, dans un lieu sinistre, est bien émouvant et d'un grand effet. La tradition dit que ces lutteurs sont des *gallegos*.

Les deux panneaux du fond sont des figures sans action bien écrite. Un groupe d'hommes lisant un fragment de journal, c'est la partie la plus faite. Les têtes sinistres sont pleines de physionomie et exécutées avec soin. On appelle cette réunion

PROMENADE DE L'INQUISITION.

Page 93.

de têtes diaboliques *les Politiques*. (*Voir la lettre ornée du chapitre.*) Un groupe de femmes qui éclatent de rire sert de pendant à ces lecteurs.

Le côté de droite est divisé, comme celui qui lui fait face, en deux parties. L'une, un beau paysage, avec un chemin qui côtoie un rocher. Sur ce rocher, des sapins sombres, et un défilé de vieilles femmes et de moines. Le premier plan est fort curieux. Tout à fait à l'angle du tableau, un moine encapuchonné cause avec un des grands inquisiteurs, portant le pourpoint noir et la chaîne d'or. Les physionomies sont très-arrêtées, et quoique tout cela soit conçu dans une gamme sombre, toutes les intentions sont bien saisissables. (*Voir la gravure hors texte.*)

La dernière composition contient évidemment une allusion. Dans l'éther planent deux figures; l'une, drapée jusqu'au front; l'autre, aux yeux hagards, à l'aspect livide, qui se presse avec terreur contre la première. Celle-ci montre du doigt une ville fortifiée bâtie sur un rocher de forme bizarre. Dans la plaine, au pied du rocher, des cavaliers vont s'entre-choquer. Tout à fait en premier plan, des figures coupées à mi-corps, à peine indiquées, semblent braquer des fusils contre les cavaliers. Cette peinture est d'un bel effet; c'est la plus colorée. Les figures qui flottent dans l'air sont vêtues d'une étoffe rose dont les plis sont conçus avec grandeur. Elles se détachent sur un fond jaune clair très-fin et très-brillant. On peut intituler cette composition *Asmodée*.

Telle est la description des peintures qui décorent la villa de Goya. Elles sont conçues dans de moyennes proportions, à peu près de grandeur demi-nature.

Ce ne sont pas des œuvres, ce sont des ébauches furibondes, dont les esquisses les plus heurtées d'Eugène Delacroix ne donnent pas une idée. Le terrible et l'extravagant sont les notes dominantes de ce travail. Goya, lorsqu'il peignit sur commande, fit des concessions et parfois acheva soigneusement ses toiles, mais on conçoit que lorsqu'il peignit sa maison, il se laissa aller à son goût pour le décousu et le vague, il donna donc toute carrière à sa libre facture. Le spectateur prévenu cependant accepte ce parti pris brutal et ne tient compte que de la fougue du pinceau, de la délicatesse du ton et de l'énergie des expressions. Les amateurs passionnés du fini, habitués au soigneux rendu des maîtres de quelques écoles, reculent d'horreur à la vue de ces débauches de couleur. J'admets que Goya n'a pas dû prendre un seul instant le pinceau pour exécuter ces fresques, et qu'il a certainement employé le couteau à palette et les doigts pour animer ces monstres évoqués par une imagination malsaine, qui doit être une grande exception picturale à jamais en dehors de ce qu'on appelle l'école, et dangereuse pour ceux qu'elle pourrait influencer. Ce qu'il importe de faire ressortir et ce qui sert de note pour l'étude physiologique, c'est que Goya ait pu vivre dans cet enfer, au milieu de ces monstres créés par un esprit inquiet. Ceux qui ne font que visiter cette quinta reculent avec horreur ou sont troublés par les dévergondages d'une invention éprise du fantastique. Lui, Goya, vécut là dans son élément et peignit par goût ces horribles fantaisies.

Disons que si nous ne regardons ces peintures que comme des ébauches brutales, les peintres ne songent pas à exiger davantage de l'artiste qui fait si bien flotter ses

figures dans l'air, les accuse si bien dans les attitudes qui leur conviennent et si
juste au plan qu'elles doivent occuper, que le tableau y est, et que l'œil est satisfait.
Est-il nécessaire d'ajouter que ce vague dans l'exécution, qu'il faut blâmer et pros-
crire, a l'avantage de ne point fixer la pensée qui se prend à errer, et suit dans les
espaces imaginaires le génie fantastique du maître fiévreux et exaspéré?

Le Saturne.

UNE DANSE AU BORD DU MANZANARÈS.

L'*Industrie*, médaillon à la fresque, dans le palais du prince de la Paix.

CHAPITRE HUITIÈME.

LES TAPISSERIES.

Ramera Morena (maison de Goya).

Le roi Philippe V apporta en Espagne le goût des tapisseries, qu'on demandait jusque-là aux Italiens et aux Flamands, et fonda à Madrid une Manufacture Royale de Tapisseries. Elle s'élève encore aujourd'hui à l'entrée de la promenade *de los Altos* ou de Chambéry, et porte le nom de Manufacture de Santa-Barbara.

La date de la fondation remonte à 1720; le roi avait fait venir d'Anvers un praticien célèbre, Jean Vergotin, ses fils lui succédèrent dans la direction de l'établissement et monopolisèrent les moyens d'exécution et les traditions. On faisait à Santa-Barbara des tapis et des tapisseries de haute et basse lisse; on copiait des sujets religieux, des tableaux de genre, des toiles historiques, et depuis Philippe V jusqu'à Ferdinand VII tous les rois mirent leurs soins à développer cette industrie.

Charles IV, plus que tout autre, donna l'essor à la Manufacture de Santa-Barbara,

et imagina de décorer des palais tout entiers avec les tapis sortis de cette fabrique nationale; il convia les peintres de son temps à chercher des sujets propices à cette industrie, et confia à ses tapissiers les plus beaux tableaux flamands de sa galerie pour les reproduire.

En 1779, Goya, dont on ne connaissait pas encore toute la valeur, et qui s'était surtout fait remarquer par des toiles de genre pleines de gaieté, spirituelles dans l'idée comme dans la touche, reçut une commande considérable de cartons destinés à être reproduits par les métiers de Santa-Barbara. Goya, rompant avec la tradition, et probablement guidé dans cette voie par l'exemple des Teniers, des Brauwer, des Jean Steen et autres de la même école; voyant d'ailleurs qu'on lui laissait le choix du sujet, et que ces tapis étaient destinés à orner les appartements des rendez-vous de chasse et des palais d'été, eut l'idée de prendre tous ses sujets dans la vie de chaque jour, les promenades, les jeux, les épisodes de la vie élégante.

Les cartons de Goya existent encore; ils sont traités très-largement, exécutés quelques-uns à l'essence, la plupart à l'huile; c'est très-éclatant et volontairement heurté comme effet. Ce sont des déjeuners sur l'herbe, des chasses, des pêches, des promenades aux fêtes, des rendez-vous, par-ci par-là quelques coutumes nationales et des jeux d'enfants. Les figures sont toujours vêtues d'étoffes brillantes; les rouges, les bleus, les verts dominent et font opposition à des blancs gris très-veloutés et doux à l'œil.

Le nombre des cartons de tapisseries exécutés par Goya est considérable, seulement au Pardo on compte trente grands tapis, et l'Escurial en renferme au moins autant; Aranjuez, la Granja, Madrid, la Casa de Campo et les autres résidences doivent en contenir évidemment quelques autres.

TAPISSERIES DU PARDO.

Le Pardo est une résidence royale située entre deux collines, sur la rive gauche du Mançanarez, à deux lieues de Madrid. On suit pour y aller la route poudreuse qui, conduisant au chemin du nord, passe devant la Florida.

C'est une ancienne maison de chasse avec une grande forêt, elle existait avant que les rois eussent fixé leur séjour à Madrid. Charles Ier la rebâtit, Philippe II l'embellit, et Charles III, grand amateur de chasse, l'agrandit considérablement. Vingt lieues de bois, ceux de Vinuelas, du duc d'Arcos et de la Sarzuela, rendaient ce séjour précieux pour un aussi fervent chasseur. Charles IV, qui avait les mêmes goûts que son père, ajouta encore à l'importance du Pardo et le fit décorer.

Il n'existe pas de catalogue au Pardo, et nous nous sommes proposé dans la visite que nous avons faite récemment de séparer les tapisseries de Goya, de celles qu'on lui attribue à tort. Des ciceroni naïfs confondent à tout moment les plus vul-

LA MAISON DU COQ

Tiré du cabinet de M. Charles Yriarte.

gaires des décorateurs avec l'ingénieux artiste de la Florida ; on trouvera au catalogue général les descriptions des tapisseries du Pardo. Des empêchements vulgaires, contre lesquels l'ardeur des écrivains se heurte trop souvent, nous ont empêché de cataloguer celles de l'Escurial.

Les deux tapis que nous avons fait graver ne sont pas pris au hasard, ils donnent mieux que tout autre la gamme des sujets choisis par l'artiste. Ici, c'est un *Divertissement au bord du Mançanarez* ; là, c'est un fait divers, *la Maison du Coq* : des Valenciens, attablés à la porte d'une auberge, se sont pris de querelle en jouant au tarot ; ils se sont rués les uns contre les autres et jouent du couteau.

Le premier de ces sujets a été traité par Goya à l'Alameda du duc d'Ossuna ; plus tard, il le reproduisit en tapisserie ; le second figure dans l'alcôve de la reine au Pardo ; il a été aussi exécuté à l'huile comme sujet de tableau, et très-poussé d'exécution. Nous possédons cette œuvre originale, dont on ne comprend bien le parti pris d'opposition violente qu'en sachant que Goya étudiait là son effet décoratif comme carton de tapisseries.

Elle le rase.
(Planche 35 des « Caprices ».)

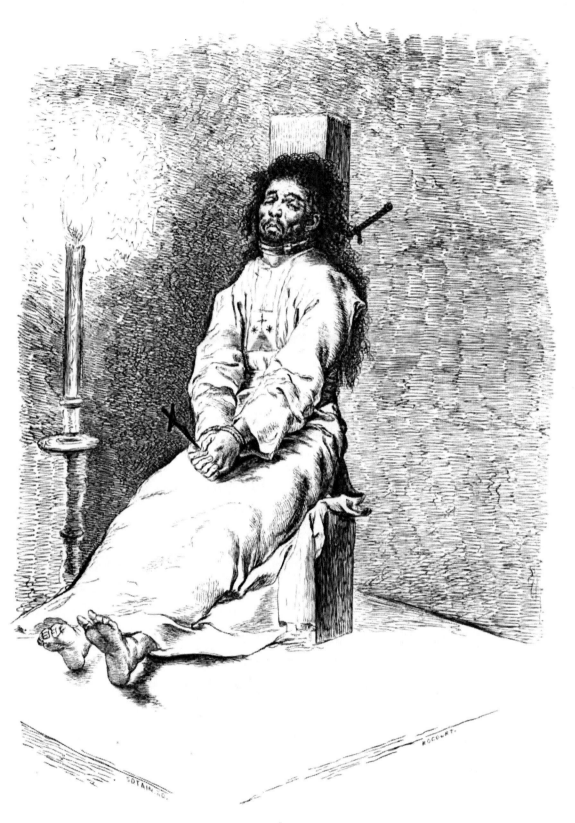

LE GARROT VIL.

(Fac-simile de l'eau-forte.)

Page 101.

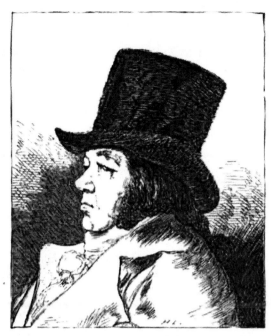

Portrait de Goya en tête des *Caprices*.

CHAPITRE NEUVIÈME.

LES EAUX-FORTES.

Ni así la distingue.
(Planche 7 des « *Caprices* ».)

Nous allons jeter un rapide coup d'œil sur l'œuvre la plus considérable de Goya, celle qui a popularisé son nom dans le monde artistique tout entier, sur laquelle tout le monde s'entend, que chacun peut juger dans nos collections, sans qu'il soit nécessaire, comme pour les fresques ou les toiles historiques et religieuses, de rechercher patiemment du sud au nord de la Péninsule les traces du génie de l'artiste.

Merveilleux privilége de l'imprimerie, le livre et la gravure se reproduisant à l'infini, franchissent les frontières, répandent les idées, éclairent les hommes et dessillent leurs yeux ; ils exaltent, émeuvent et soulèvent tout un monde. L'œuvre gravée de Goya, tombée aux mains d'une nation déchirée par les dissensions civiles, ne se répandit point comme celle de Rembrandt, qui l'avait léguée à une génération et à un peuple soigneux de sa gloire ; elle resta longtemps et est encore aujourd'hui le domaine d'un petit nombre d'artistes et de dilettanti.

L'Académie espagnole après avoir acheté les planches gravées par Goya voulut les exploiter elle-même, afin d'en protéger l'authenticité. Des soins aussi jaloux n'empêchèrent point d'habiles copistes de fac-similer la plupart des épreuves; celles qui sont dues aux tirages effectués sous les yeux de Goya sont devenues extrêmement rares. On ne tira pas non plus de ce travail tout le parti qu'on en pouvait attendre; il est telle ou telle planche dont on ne connaît que quatre ou cinq épreuves, celle qui philosophiquement est la plus importante est absolument inédite, elle est entre les mains de M. Lefort. Goya l'avait soustraite sans doute à l'Inquisition. Pour pouvoir écrire aujourd'hui une histoire minutieuse et complète, il faut puiser à des sources diverses, ouvrir des enquêtes, et se livrer à un travail qui ne peut intéresser que peu de lecteurs, tant est restreint le nombre de ceux qui peuvent se reporter à l'œuvre elle-même pour en suivre l'interprétation esthétique. Mais ce sont là des subtilités d'amateur. Ce côté état de planches ne nous intéresse absolument point, l'idée seule nous émeut. La partie la plus considérable de l'œuvre gravée est très-répandue, et c'est sur elle seule que nous voulons porter notre attention; les planches les moins connues n'ajoutent rien à la gloire de Goya; il s'est manifesté tout entier comme artiste et comme penseur dans les collections connues sous le nom de : *les Caprices, les Proverbes, les Désastres de la guerre, la Tauromachie* et *les Prisonniers*.

Remarquons d'abord que le procédé de Goya n'est même pas une chose légère et actuelle. Encore qu'il ait connu la lithographie, qui semble plus propre à écrire l'histoire au jour le jour, il ne l'a employée que dans certains cas très-rares; il lui fallait un procédé fin, mordant, sérieux, qui ne s'effaçât point; procédé personnel qui n'exige pas de traducteur et répond bien à la pensée, il a voulu que sa raillerie devînt immortelle, et il a employé l'eau-forte, qui est indélébile par l'essence même de la matière, et qui, se multipliant à l'infini, multiplie aussi les coups portés. Constatons encore que l'indépendance qu'il eut dans sa facture comme peintre, Goya l'a conservée dans sa gravure; il a une manière à lui, emploie l'aqua-tinta et le burin tour à tour, et n'étant point gêné par des conventions et des lois peut faire passer dans son œuvre tout le feu dont son âme est remplie, sans que jamais sa main soit arrêtée par le métier et par l'inexpérience.

Goya n'est certes pas un incompris; tous ceux qui s'occupent d'art l'exaltent, et ses œuvres sont gravées en traits ineffaçables dans leur mémoire, mais il faut aller plus loin; il est nécessaire pour l'étude des arts que ce nom se popularise, qu'une couche nouvelle de lecteurs sache qui était ce grand artiste, et quel penseur il y a sous cet aqua-fortiste fougueux.

Nous ne sommes point en face d'un caricaturiste; si mordante qu'elle ait été avec Cruiskank, Hogarth et Bambury, avec C. Vernet et Daumier, la caricature ne laisse pas cette forte empreinte; elle est *actuelle,* et c'est là sa faiblesse; elle est personnelle, et c'est ce qui la condamne à l'oubli. Il n'y a pas dans Goya un philosophe en belle humeur, un mystificateur léger, qui cherche le côté jovial de son siècle; il y a un satirique ardent, qui s'attaque à tout et à tous, toujours prêt à mordre, mais pour faire une morsure empoisonnée. Philosophie, histoire, religion, décrets et censure,

institutions et répressions, il sape tout; et quand son pays est envahi par l'étranger, il écrit avec la pointe la plus sanglante des philippiques, qui restera comme la plus grande de ses œuvres.

Parfois en France la satire dessinée a atteint cette haute portée, mais seulement aux époques révolutionnaires, quand l'émeute grondait dans la rue, quand toutes les passions étaient déchaînées, quand on voulait ébranler les trônes. Feuilletez les archives satiriques de la France aux jours de la Révolution française, il n'y a pas là le plus léger sourire; c'est une raillerie acerbe, cruelle et impie, qui se joue de toutes choses, et ayant perdu le sens moral, va jusqu'à écrire des légendes badines sous les symboles de mort. Traversons la Restauration, qui fut surtout le règne du couplet et de l'épigramme, et arrivons, avec les premiers jours de la monarchie de Juillet, à ces sanglantes pages, signées Daumier et Decamps, qui se publient dans un journal comique. Quels sont les sujets choisis par les artistes? un entre-sol de la rue Transnonain dans lequel les soldats sont entrés : le sol est jonché de cadavres, le lit est renversé, les murs sont troués par les balles. Ce ne sont plus là des caricatures, ce sont des protestations passionnées, qui font penser à la tendance qui s'accuse dans l'œuvre de l'artiste qui nous occupe.

La caricature, ou pour mieux dire le dessin satirique, occupe un rang peu élevé dans l'histoire de l'art; mais lorsque quelques traits gravés à la hâte par un génie fortement imbu du mouvement, des passions et des idées de son époque viennent à tomber sous les yeux de celui qui étudie l'histoire politique, morale ou religieuse d'une nation, et la lui révèlent sous un jour particulier, la feuille gravée devient archive, et le penseur le plus austère la doit étudier. Souvent, presque toujours, le cri poussé par Goya est le cri national; c'est pour ainsi dire un cri symbolique, c'est tout un ordre d'idées qui demande à trouver sa formule, et on connaît mal l'histoire des époques tourmentées que Goya a traversées, de 1766 à 1828, si on n'a pas feuilleté son œuvre gravée.

Goya est surtout terrible, et son eau-forte est substantielle; elle fait penser après avoir fermé l'album, comme une page de Pascal ou de Montesquieu éveille tout un monde d'idées. C'est un penseur; mais on peut dire de lui ce que Johnson a dit d'un écrivain de son temps : « *Il excelle dans la haine.* » Il raille tour à tour les rois et les favoris, les dieux et leurs ministres, les travers des grands et leur ignorance, les institutions sociales et les décrets, et quand il nous dit les douleurs du peuple, ses misères ou ses vices, il en saisit toujours le côté satirique plutôt que le côté digne de pitié.

On a souvent cité le nom d'Hogarth à propos de celui de Goya, et en tenant compte de la différence des milieux, de celle du génie national, des tempéraments qui leur étaient propres, on a pu effectivement rapprocher ces deux noms; ils ont cela de commun qu'ils ne furent point seulement des satiriques; ils ont été des peintres, et ne se sont pas bornés à provoquer le rire; ils ont employé le sarcasme et la raillerie et mérité de voir leur nom inscrit à côté de ceux de Fielding et de Swift.

En France, nous sommes des épicuriens; nous nous hâtons de rire de tout, de peur d'être obligés d'en pleurer, comme le Figaro de Beaumarchais, et nous ne faisons

qu'effleurer les ridicules ; de là Carle Vernet, Debucourt, Boilly et tant d'autres ; il faut des époques tourmentées pour arracher à Daumier, cinq fois condamné pour procès de presse, sa fameuse légende : « *La cour rend des services et non pas des arréts* », et sa menace : « *Touchez-y donc à la presse.* »

Mais Goya n'a point ce tempérament léger qui sourit à l'échafaud et aux restaurations sanglantes ; il déchire, il enfonce le trait jusqu'au cœur. On doit s'étonner que l'artiste soit mort dans un exil volontaire, et qu'il n'ait pas succombé sous les coups des puissants qu'il avait attaqués et les vengeances des sots qu'il flagella d'une main si ferme. La haine l'aveuglait, il dépassait le but ; il ment artistiquement, mais il est sublime de colère la pointe à la main ; c'est sa protestation et c'est sa vengeance. Il y a encore tout un côté extraordinaire dans cette œuvre, c'est l'intuition, la divination, la compassion pour les petits, la glorification de celui qu'on poursuit et qu'on accable. Enfin, il est à peine croyable qu'en Espagne, à la fin du siècle dernier, il se soit trouvé un homme qui ait entrevu les premières lueurs d'une ère nouvelle, commencé la lutte que les écrivains de la Restauration ont soutenue si brillamment, et, devançant encore ces derniers, indiqué dans son œuvre les théories humanitaires des Fourier, des Saint-Simon et des Proudhon, qu'Owen seul avait formulées et que Goya ne pouvait connaître par ce dernier.

La signification purement artistique de l'œuvre gravée de Goya suffit cependant à lui assurer une place ; on ne va pas beaucoup plus loin dans la science de l'effet et de la lumière, et la série intitulée *les Désastres de la guerre* répond victorieusement aux reproches qu'on a souvent adressés à l'artiste au sujet de son dessin ; ce ne sont que raccourcis prodigieux, poses contournées et excessives, difficultés rassemblées comme à plaisir. L'impression produite est énorme, cela vous prend et vous attache ; on sent un génie violent, volontaire, fortement frappé, qui veut vous frapper fortement à son tour. Enlevez aux séries gravées par Goya le sens politique et philosophique qui ajoute à leur intérêt, supprimez, si vous le voulez, la légende tout entière, légende si vive, si concise, railleuse et ironique. Cette face qui revient souvent n'est pas celle du prince de la Paix, cette jolie silhouette ne représente pas la duchesse d'Albe, cette vieille édentée n'est point une comtesse de Benavente, ces êtres bizarres dont le corps affecte la forme d'une chauve-souris et dont la tête est celle d'un homme ne représentent point des cardinaux, des archevêques et des ministres détestés. Les traits spirituels de la pointe, les jeux de lumière, la justesse des attitudes, la force du dessin, le style, la tournure, le mouvement, le *vis comica,* intéressent encore et attachent, dépouillés de tout cet attrait que vient y ajouter le charme de l'allusion. Une traduction aussi vibrante que celle que Goya a faite des sentiments de son époque devient éternelle ; on peut regretter qu'il n'y ait point dans toute l'œuvre si considérable une aspiration vers les choses saintes et bonnes, pas un cri d'enthousiasme en faveur de la jeunesse et de l'amour : toujours la raillerie, le scepticisme, la rage du vaincu, l'indignation d'un peuple envahi ; mais il faut accepter ces génies sans les discuter et prendre ce qu'ils nous donnent. Il y a une lueur qui illumine son œuvre, et cette lueur est celle de la liberté.

LES CAPRICES.

L'œuvre intitulée *Caprichos* est de toutes celles de Goya la plus populaire; ce n'est pas, selon nous, la plus importante au point de vue purement artistique.

Goya conçut l'idée de ses *Caprices* en 1793; il les exécuta jusqu'en 1798. Il devait faire de cette série une spéculation artistique; on envoyait au domicile de ceux qui étaient connus comme amateurs un prospectus avec des conditions de souscription. Goya avait même rédigé une préface dans laquelle il protestait avec un peu d'hypocrisie contre les interprétations satiriques auxquelles cette série de gravures pouvait donner lieu.

Les *Caprices* se composent de quatre-vingts planches, qui appartiennent aujourd'hui au domaine, et sont exploitées par l'Académie de San-Fernando, correspondant à notre Institut; il est nécessaire de dire comment une œuvre aussi personnelle, très-satirique, toute d'opposition, vint tomber aux mains des souverains qui auraient pu en poursuivre l'auteur, et auxquels on dut souvent demander de faire disparaître le *corpus delicti*.

Goya, nous l'avons dit, vivait à la cour de Madrid; il était devenu le favori du roi, l'indispensable de la reine, et le commensal de Manuel Godoy, ce fameux *prince de la Paix*, qui joua un grand rôle dans la vie du peintre. Malgré ses hautes relations, l'artiste n'épargna ni les vices, ni les travers, ni les institutions, ni les préjugés, ni l'ignorance, ni la sottise de ceux qui l'entouraient; il conserva son libre arbitre, et sa verve satirique éclata bientôt, éclaboussant à la fois les princes et les favoris, les courtisans et les ministres, les amis et les ennemis.

Le jour vint où l'Inquisition, qui devait connaître de tous les délits et poursuivre l'esprit de critique sous quelque forme qu'il se manifestât, menaça Goya dans sa liberté. Il fut cité devant le tribunal, on instruisit son procès, et il ne dut son salut qu'à la haute protection d'un souverain qu'on qualifie à chaque page de l'histoire d'inepte et d'insouciant, mais qui eut au moins le courage de tenir tête dans cette circonstance au tribunal suprême. D'ailleurs l'esprit de Goya faisait tout oublier; ses saillies enchantaient Charles IV et Marie-Louise, et il y a deux interprétations possibles : ou Charles IV a compris les *Caprices*, et c'était un esprit libéral, ou il a cru aveuglément à l'explication que Goya en a donnée, et dès lors il les a défendus avec sincérité. Cette seconde acception est la plus probable; comment le roi aurait-il pu protéger une œuvre dans laquelle entre autres satires on représente la reine, sa femme, au rendez-vous avec son amant le prince de la Paix, pendant que des blanchisseuses se moquent de ces deux licencieux personnages, le tout sous le couvert d'une insignifiante légende : *Tal para qual!*

L'innocent Charles IV fit donc venir Goya, lui ordonna de lui remettre les planches mêmes des *Caprices*, et tous les exemplaires qui lui restaient; il alla jusqu'à simuler une commande, et c'est ainsi que, moyennant une pension de douze mille

14

réaux faite au fils de Goya, la propriété des *Caprices* passa aux mains du roi. Ce fait est curieux ; il n'est encore attesté nulle part, mais j'ai pour garant de sa véracité la déclaration écrite du fils de Goya. On avait jusqu'ici donné le prince de la Paix pour intermédiaire entre l'artiste et l'Inquisition (1803).

Il ne faut pas croire cependant que les *Caprices* soient un recueil absolument politique ; on va peut-être un peu loin dans cette interprétation, pleine d'obscurités et de périls ; il y a aussi de froids sarcasmes contre les faiblesses humaines. Il n'y a pas là que l'Espagne qui soit prise à partie, l'humanité tout entière s'y peut reconnaître ; il faut même dire que Goya n'a procédé que par allusions, par symboles et par allégories, et qu'il faut être bien versé dans les Mémoires du temps et les intrigues de la cour d'Espagne au temps de Charles IV pour arriver à appliquer les traits de cette verve satirique à ceux-là même qu'elle voulait atteindre.

L'artiste seul aurait pu donner la clef de son œuvre, mais il ne l'a pas fait ; c'était un métier dangereux, et malgré son audace, il n'osa point le tenter ; on en est donc réduit à des suppositions, à des conjectures. Goya alla plus loin ; il a trompé la postérité, en écrivant de sa propre main l'explication des quatre-vingts planches. Le manuscrit original est entre nos mains, et nous a été confié par M. Zarco del Valle. C'est extrêmement ingénieux ; on pourrait à la rigueur se contenter de ces interprétations, mais elles sont cherchées uniquement pour les besoins de la cause. Goya, poursuivi par le saint office, allait être appelé devant le tribunal ; il prépara sa défense, et ne trompa que les esprits superficiels. Si l'hypothèse a une grande part dans l'appréciation politique, il reste une chose qui n'est plus hypothétique, c'est la valeur artistique de chaque planche et la grande impression produite par cette œuvre, qui s'impose et se fixe dans le souvenir en traits ineffaçables. A la fin de sa vie, retiré à Bordeaux, et encore adonné à l'art qu'il cultiva jusqu'au dernier jour de son existence, Goya revit cette collection qui avait fait tant de bruit en Espagne ; il écrivit au crayon sous chacune des planches des *Caprices* l'interprétation que nous connaissons. Il est curieux de constater que ce grand oseur si audacieux en paroles n'osa pas même, alors qu'il était détaché de toutes choses, révéler un seul nom, une seule des allusions politiques dont ces planches sont criblées. Aujourd'hui, c'est à des notes tracées par une main inconnue sur la garde d'un exemplaire des *Caprices,* et découvertes par M. P. Lefort, qu'on est obligé de demander une interprétation qui n'est encore qu'une hypothèse.

Nous pouvons feuilleter ensemble l'album des *Caprices.*

La nomenclature entière serait trop longue, il faudrait supposer que chaque lecteur possède un exemplaire des *Caprices,* et nous suit ; nous ne citerons Goya que lorsque sa pensée sera vraiment forte, et que son commentaire le révélera sous son vrai jour.

Les *Caprices* débutent par une satire contre le mariage, avec la légende : *Elles prononcent le oui et donnent la main au premier qui se présente* ; et Goya dessine une femme jeune, très-brune, une de ces beautés andalouses qui reviennent souvent sous sa pointe ; le haut de la figure est couvert d'un loup, elle met sa main dans celle d'un homme qui pourrait être son père. Deux duègnes édentées l'accompagnent. L'ar-

tiste a écrit sous cette planche cette phrase simple, idée générale qui caractérise les mariages d'argent, aussi fréquents sans doute de son temps qu'ils le sont aujourd'hui : « Facilité avec laquelle bien des femmes se présentent pour contracter mariage, espérant y vivre avec une plus grande liberté. »

Je passe du n° 2 au n° 9. *Tantale*. Une femme, d'une grâce achevée, se laisse aller renversée, anéantie, épuisée de désirs. Près d'elle un homme joint les mains, se désespérant dans son impuissance. Cette planche dit plus que le peintre ne veut l'avouer ; il se contente d'écrire pour tout commentaire : « Elle se ranimerait s'il était moins ennuyeux. » Mais la courte légende « *Tantale* » est la seule et la vraie interprétation. Ce qu'il y a là de désespoir, d'impuissance, de désirs inapaisés, ne se rend point avec la plume. Quel intérêt prend cette planche quand on peut citer le nom de la femme et celui de l'amant dont Goya a eu soin de cacher les traits par le mouvement des mains jointes !

N° 14. *Quel sacrifice !* Une fiancée, jeune et belle, va s'unir à un mari bossu, bancal, et de tout point affreux ; les parents suivent ; l'un d'eux semble souffrir de ce sacrifice. Goya a écrit sous cette planche : « Le futur n'est pas des plus convenables, sans doute ; mais n'est-il pas riche ? et toute une famille affamée trouve son pain dans le sacrifice de cette malheureuse fille ! Voilà ce qui arrive bien souvent. »

N° 18. *Et sa maison brûle*. Un vieillard, la poitrine nue, abruti par l'insouciance et l'ivresse, vague dans sa maison, pendant qu'une lumière placée sur un meuble tombe et porte l'incendie. Le commentaire de Goya se réduit à ces mots : *Que la puissance du vin est grande !* Voilà l'idée morale ; mais là Goya n'a pris que peu de soin de dissimuler sa pensée vraie ; le portrait est presque ressemblant, s'il est vrai, selon la tradition espagnole, qu'il ait voulu représenter le roi Charles IV laissant aller à vau-l'eau les affaires de l'État, et arrivant aux désastres de l'invasion avec une sérénité inaltérable.

N° 19. *Ils tomberont tous !* Cette planche exige un long commentaire, c'est une des plus impitoyables ; elle n'est pas sans une espèce d'analogie générale avec les tendances de notre grand Gavarni. Les commentateurs y voient encore une allusion politique, mais je ne suis point d'avis de diminuer la hauteur de vues du satirique en voyant là les amants successifs de Maria-Luisa qui, eux, n'ont pas été plumés, bien au contraire.

Deux femmes gracieuses, dont la mise peu pudique dit bien la profession, arrachent consciencieusement les plumes d'un poulet à tête humaine. La duègne, l'inévitable duègne espagnole, assiste à l'opération et la surveille. Plus loin, perchée sur une branche, une poule à tête de femme caquète pour attirer ce qu'on nommerait aujourd'hui les *pigeons* ; ils arrivent de tous côtés. Le commentaire de Goya est ainsi conçu : « Est-il possible que l'exemple de ceux qui sont tombés ne serve pas à ceux qui vont choir ? Pas de remèdes, il faut que tous passent par là. »

La planche n° 20, *Les voilà plumés !* est la suite naturelle de celle-ci, il n'y a pas de doute pour moi ; malgré les interprétations politiques et les allusions particulières, Goya sacrifie à l'idée générale et reste vrai pour tous les temps ; il a voulu peindre ce que Gavarni a appelé de nos jours les *Partageuses* ; la preuve est tout

entière dans cette planche 20, représentant deux femmes chassant à grands coups de balai trois malheureux poulets à tête humaine, qui, une fois plumés, s'en vont piteusement, pour faire place à de nouveaux *pigeons*. Cette satire semble plus moderne que Goya; elle est aujourd'hui d'une actualité parfaite; l'industrie s'est même beaucoup perfectionnée.

Comme ils la plument! planche n° 21. Si c'est le même ordre d'idées, il ne s'applique plus aux mêmes personnages, et nous retrouvons encore une analogie dans l'œuvre de Gavarni « M. Vautour ». Seulement, il faut bien le remarquer, Gavarni nous fait rire et nous touche par un sens fin, délicat; il ne nous épouvante pas comme Goya. Tout à l'heure le graveur des *Caprices* nous montrait ces hommes faibles et crédules qui se fient à celles *qui vendent le doux nom d'amour* (le mot est du poëte des *Rayons et des Ombres*), et au lieu de faire naître le sourire, toujours impitoyable, il nous les représentait sous les traits de hideux volatiles amaigris, déplumés, honteux; il faut avoir la planche sous les yeux pour se bien figurer tout ce qu'il y a de répugnant dans cette ruine des victimes de leur passion. Gavarni, lui, nous amuse avec les bons tours des *Partageuses;* le résultat est le même; de nos jours les fils de famille après avoir dissipé leur patrimoine s'en vont aussi penauds que ces pauvres volatiles; mais le philosophe moderne éloigne le but ou le montre avec moins de cruauté.

Dans la planche qui nous occupe, le sort prend sa revanche: *Comme ils la plument! Ils,* ce sont les hommes de loi, le noir *vautour* de Gavarni; les *partageuses* à leur tour tombent entre les mains des recors et y laissent leurs ailes. Que dis-je, leurs ailes? ce n'est point assez pour Goya; les hommes de loi avec leurs costumes surannés, leurs grandes perruques, saisissent une poule à tête de femme, la dévorent à belles dents; *c'est la vengeance.* Le vieux Goya a écrit au crayon sur cette planche: « Il y a aussi des éperviers pour plumer les poules. » *Éperviers, vautours,* vous voyez que l'épithète est de famille.

Voici plus loin la forme ironique que Goya emploie si souvent, sous le n° 23. La légende espagnole est ainsi conçue: *Aquellos polbos,* traduction littérale: « Ces poussières », ce sont les deux premiers mots d'un proverbe espagnol: *Aquellos polbos traen estos lodos,* « Cette poussière amène cette boue », et la gravure représente une femme condamnée par l'Inquisition; elle est assise sur une estrade, les mains sont liées, la tête est coiffée du long bonnet pointu traditionnel; un homme de loi lit la sentence, et au bas de l'estrade une foule hideuse regarde cette exposition.

Le peintre a écrit pour commentaire: « N'est-il pas honteux que pour une bagatelle une honnête femme soit à tant de monde? Traiter ainsi un être si diligent, si digne, si utile, oh! c'est bien mal! » Il y a là dans cette railleuse commisération qui s'adresse à une fille de joie je ne sais quel cynisme dont nous retrouverons des exemples dans l'œuvre de Goya.

Dans le n° 29, *Esto si que es leer!* « Voilà ce qui s'appelle lire! » un homme est assis et tient gravement un livre ouvert pendant qu'un valet le coiffe; un autre noue les cordons de ses souliers. M. Brunet et quelques commentateurs avec lui croient

voir là une allusion à la manie du duc del Parque; ce personnage officiel traitait les affaires les plus graves pendant qu'on le coiffait; il passait pour ignorant, et n'accordait au soin des affaires et à la culture de son esprit que ce court instant. Ce sujet a été peint à l'huile par Goya.

Nº 30. *Pourquoi les cacher?* Un vieillard tient des sacs d'argent: ses héritiers le contemplent en riant. Goya a commenté par les lignes suivantes cette épigramme contre les avares :

« La réponse est facile : il ne veut pas les dépenser parce qu'il n'est âgé que de quatre-vingts ans, et qu'il lui reste à peine un mois à vivre; il croit pourtant que sa vie doit durer plus que son argent. Que les calculs de l'avenir sont faux ! »

Nº 32. *Parce qu'elle fut sensible.* Cette planche est une de celles dans lesquelles Goya a rencontré la grâce, car le personnage ressemble à une jolie figure de Fragonard. Une jeune fille est assise dans une prison, elle se laisse aller à la douleur. C'est une leçon donnée aux filles de mauvaise vie; le moraliste ajoute pour développer sa pensée : « Les chagrins suivent de près les plaisirs, et la vie qu'elle menait ne pouvait avoir une autre fin. »

La planche nº 33, avec la légende : *Le comte Palatin*, fut dénoncée et poursuivie. Pour ceux qui étaient peu au courant des choses du monde politique, le sujet ne pouvait représenter qu'un charlatan qui procédait à l'extraction des dents « sans douleur! »; à côté de lui un patient attendait son tour; un autre, opéré déjà, paraissait violemment souffrir. L'Inquisition voulut voir dans cette gravure une allusion à la politique empirique du ministre Urquijo, dont le système gouvernemental avait la répression pour base. Le luxe de toilette qu'affecte le charlatan était, paraît-il, le signe auquel on reconnaissait le ministre, que Goya aurait pu épargner, puisqu'il l'avait fait nommer premier peintre. Mais j'ai dit que Goya ne désarmait jamais.

Goya, au déclin de la vie, commentant dans l'exil ces planches si vives dans l'attaque, ne voulut point stigmatiser le nom du ministre, et se borna à écrire au crayon sur son exemplaire : « Dans toutes les sciences il y a des charlatans qui savent tout sans avoir rien appris, et qui connaissent remède à tout; méfiez-vous-en. Le vrai savant se méfie toujours de la réussite; il promet peu et tient beaucoup; mais le comte Palatin ne permet rien de ce qu'il promet. »

Voici peut-être la seule pensée calme et consolante, la seule phrase attendrie qu'on trouve dans l'œuvre de Goya : « Ne les réveillez pas, le sommeil est souvent le seul bien des malheureux. » Ces mots sont écrits au bas d'une planche représentant quatre femmes enfermées dans un obscur cachot; elles dorment et oublient.

L'ironie amère se fait encore jour dans la planche nº 36, *Mauvaise nuit*. L'ouragan se déchaîne, une fille de joie bat le pavé, le vent s'engouffre dans sa jupe, qui se relève au-dessus du genou; la tête est cachée, elle fait des efforts pour lutter contre l'orage; et le railleur écrit cette ironique phrase : « Voilà à quoi s'exposent les jeunes filles qui n'aiment pas à rester chez elles. » On croit voir aussi là une allusion aux nuits folâtres de la reine Maria-Luisa.

Le nº 37 et le nº 39, avec les légendes : *Le disciple en saura-t-il davantage?* et

Jusqu'à son aïeul, sont regardées en Espagne comme faisant allusion au prince de la Paix. Ce qu'il y a d'exact, c'est que, pour justifier sa rapide élévation, don Manuel Godoy trouva des généalogistes qui firent remonter sa naissance jusqu'aux sources les plus vénérables. Un chapitre des Mémoires du prince est même destiné à réfuter la basse extraction qu'on lui prêtait, au mépris, du reste, de la vérité.

Dans la première des planches, trois ânes épèlent dans un livre qu'un autre âne de grande taille tient ouvert devant eux. Goya s'est borné à écrire au-dessous : « Il n'est pas aisé de décider s'il y en a plus ou moins (il s'agit de science); ce qu'il y a de sûr, c'est que le précepteur est le personnage le plus grave qu'on ait pu trouver. »

Dans la seconde planche : *Jusqu'à son aïeul,* un âne assis tient un grand livre ouvert; sur chaque ligne des deux pages on voit des figures d'ânes. C'est une épigramme à l'adresse des généalogistes qui fabriquent des aïeux; et le peintre complète sa pensée en ajoutant : « Les généalogistes ont tourné la tête à cette pauvre bête; elle n'est pas la seule à qui pareille aventure soit arrivée. » Il y a évidemment allusion. Qu'on se reporte à la biographie, on verra que Goya lui-même fit dresser sa généalogie.

Antonio Carnicero, peintre, serait désigné avec le même prince de la Paix dans la planche n° 41, *Ni plus ni moins.* Le dessin représente un singe qui fait le portrait d'un âne, dont il change les traits en ceux d'un lion. Goya écrit en note : « Il fait bien de se faire peindre, c'est le moyen de faire savoir ce qu'il est à ceux qui ne l'ont pas vu. » Mais j'hésite à croire qu'on n'ait pas exagéré la part du prince de la Paix dans ces railleries.

La légende 42, *Tu que no puedes,* « Toi qui ne peux pas », est le commencement d'un proverbe espagnol qui se traduit ainsi : « Toi qui ne peux pas, porte-moi sur ton dos »; elle s'élève à la hauteur de la caricature sociale. L'Espagne, au temps de Goya, était affaiblie par la guerre, ruinée par des princes incapables; et lorsque le pays ainsi épuisé, ses habitants, réduits aux expédients, étaient incapables de fournir aux prodigalités des ministres et à leur avidité, on lui demandait des impôts excessifs. La gravure de Goya est sanglante; un homme, un Espagnol est courbé sous le poids d'un âne, qui le talonne à coups d'éperons; sur le second plan, la même scène se représente. Les ânes sont graves, et les montures semblent porter avec peine un aussi lourd fardeau.

Le Sommeil de la raison enfante les monstres. Telle est la légende de la planche 43; elle est peut-être l'explication de toute une part très-large de l'œuvre de Goya. Le peintre, tant dans la peinture de genre que dans ses eaux-fortes, a beaucoup insisté sur le côté fantastique. Il a une école à lui; ce n'est ni le fantastique d'Albert Dürer, ni celui de Jean Cousin, ni celui de Callot ou même d'Hoffmann; sa fantaisie terrible a pour point de départ l'homme, tandis que celle de la plupart des artistes qui se sont plu à créer dans le surnaturel a eu pour point de départ l'animal. Ici, ce sont des chimères, des types, des brucolaques, des guivres; là, des associations des règnes et des espèces, des accouplements hideux, qui prouvent une singulière imagination portée vers l'impossible, et une prédilection pour l'horrible. Lui,

Goya, exagère ou avilit les traits de la physionomie humaine, et arrive à créer d'épouvantables cauchemars ; il réunit sur une branche une couvée de sorcières ou de démons, qui ont emprunté des traits humains, et toute une publication intitulée *les Proverbes*, publication essentiellement politique aussi, est basée sur cet ordre d'idées. *Le sommeil de la raison produit des monstres* serait peut-être l'épigraphe à mettre à la première page de l'œuvre gravée ; on doit ajouter que Goya a complété et même corrigé sa pensée en ajoutant à la suite de la légende : « L'imagination sans la raison invente des monstres absurdes ; mais unie à la raison, elle est mère des arts et produit des merveilles. »

Je passe les traits décochés aux femmes, les railleries qui s'attaquent aux superstitions, et j'arrive à une planche qui est l'une des plus vibrantes et des plus cruelles. Le n° 55, *Jusqu'à la mort !* représente une vieille femme horrible de décrépitude ; elle est assise devant sa toilette chargée de flacons et d'essences et essaye une coiffure ; elle sourit au miroir. Sa camériste se cache la figure et étouffe son rire ; de jeunes maîtres l'admirent. C'est la coquetterie qui persiste, le désir de plaire, l'idolâtrie de soi-même qui font tout oublier, parents, amis, devoir, et le *jusqu'à la mort* de la légende a toute l'énergie du dessin. La comtesse de Benavente serait désignée dans cette planche ; il y a là un trait d'ingratitude incroyable : pendant vingt ans les Benavente ont fait vivre Goya ; mais il faut croire que la duchesse d'Albe a exercé une terrible influence sur l'artiste pour armer sa pointe contre les Benavente.

Puis viennent des scènes fantastiques, des sorcelleries, des réunions de sorcières, une allusion aux sourdes machinations des jésuites, avec la légende : *Bon voyage !* et le commentaire : « Où ira cette cohue infernale en faisant retentir l'air de ses hurlements au milieu de l'obscurité ? S'il faisait jour, au moins, on pourrait la faire tomber à coups de fusil ; mais à la faveur des ténèbres elle ne craint personne. »

Le n° 75 est une satire sanglante du mariage. *N'y a-t-il personne qui vienne nous détacher ?* Un homme et une femme sont attachés à un arbre par le milieu du corps ; ils tirent chacun de leur côté, font des efforts désespérés et ne peuvent se détacher, et Goya, toujours ironique, écrit : « Ou je me trompe fort, ou ce sont des mariés malgré eux. »

Il faut citer encore une satire dirigée contre un gouverneur militaire, le général don Thomas Morla, dont nous retrouvons le nom dans les mémoires des généraux français et le livre de M. de Pradt sur les affaires d'Espagne. Beau parleur, bourru et injuste envers ses subordonnés, il est représenté dans l'exercice de ses fonctions parlant à tort et à travers, admonestant, criant, faisant, en un mot, plus de bruit que de besogne. La légende est curieuse : *Y êtes-vous ?... Donc, comme je dis... Eh, eh, prenez garde ! sinon !....* Goya a insisté sur la note qu'il écrivit au bas : « La cocarde et le bâton font croire à ce sot qu'il est d'une nature supérieure à celle des autres ; il abuse des pouvoirs qu'on lui a confiés pour fatiguer tous ceux qui le connaissent. Orgueilleux, insolent et vain avec ses subordonnés, il est vil et rampant avec ses supérieurs. » Là, passant du particulier au général, il a fait retomber l'épigramme sur ce qu'on a appelé énergiquement le régime du sabre.

On comprend que l'exacte description de chacune de ces quatre-vingts planches alourdirait notre travail ; les amateurs ont la ressource des bibliothèques et des collections pour étudier à fond l'œuvre de Goya. Nous avons voulu cependant indiquer avec quelque insistance les sujets les plus typiques. La facture particulière à ces sujets rappelle un peu celle de Rembrandt, dont Goya s'est toujours beaucoup préoccupé ; il le dit lui-même à plusieurs reprises, et n'eût-il pas insisté sur la grande impression qu'il reçut en étudiant le peintre de la *Ronde de nuit,* cette influence est assez visible dans les œuvres de l'Aragonais.

On retrouve dans tout l'ensemble, sous l'ironie et la sanglante critique, un vif sentiment de liberté et de justice, et quelques-unes des légendes écrites sous une petite collection peu connue, composée de trois planches représentant des prisonniers aux fers (*voir la gravure hors texte*), peuvent être revendiquées comme une protestation prématurée contre la peine de mort. Ces légendes, tracées à l'époque de la Révolution française, quelques années à peine après l'abolition de la question, prouvent quel génie précurseur fut cet artiste multiple dont l'œuvre fait penser longtemps après qu'on a cessé de l'étudier.

Souvent encore Goya vous trouble par la profondeur de sa pensée, qui apparaît vague dans un croquis ou dans une ébauche, et prend des proportions énormes. C'est l'impression que produit une planche unique contenue dans la collection de M. Carderera de Madrid, un des historiographes du peintre espagnol.

L'artiste assied sur le sommet d'une colline un Titan nu. La colline fait silhouette de premier plan, et du sommet on découvre un immense paysage avec des villes, des rivières, un monde entier. Le Titan contemple la lune qui va se cacher derrière un nuage. Rien n'est plus vague et rien ne porte plus à la rêverie.

Une autre fois il attache aux flancs d'un rocher qui s'écroule un homme amaigri, épuisé, presque un spectre avec des ailes de dragon. Les mains se crispent et s'incrustent dans le rocher ; il semble que l'être fantastique veuille monter jusqu'à l'empyrée. Tout au fond, deux figures à peine indiquées replient leurs ailes et tombent sur la terre. Et les désirs inassouvis, les illusions perdues, les efforts impuissants, les cris sans espoir et les ambitions déçues se réveillent à la vue de cette composition. Goya a mis tant de choses dans cet homme affaibli, qui se cramponne et s'épuise en stériles efforts !

Est-ce nous-même qui prêtons à l'œuvre de l'artiste les pensées que nous croyons suggérées par son génie, et faut-il chercher dans notre propre pensée le secret de notre émotion ? Nous ne le saurions dire ; mais c'est le propre des œuvres fortement conçues de remuer en nous tout un monde d'idées. Quelques lignes de Pascal ou de Montesquieu suffisent au lecteur attentif pour être contraint à jeter les yeux sur lui-même, et suivre la marche de ses sensations, ou pour revenir avec le philosophe sur les faits accomplis dans la nuit de l'histoire, qui, grâce à lui, s'éclaire et s'illumine. Heureux ceux qui font penser !

LES DÉSASTRES DE LA GUERRE.

Le recueil publié à Madrid en 1863, par l'Académie royale des beaux-arts de San-Fernando, sous le titre : *les Désastres de la guerre*, est, selon nous, l'œuvre la plus considérable de Goya. L'artiste, malgré son audace, n'avait pas osé publier cette violente série ; vingt planches, sur quatre-vingts dont elle se compose, étaient seules connues des amateurs. Oubliées après la mort de Goya, il fallut l'initiative de quelques artistes qui en connaissaient toute la valeur pour décider l'Académie à les acquérir ; depuis deux années elle les publie, et quoiqu'il y ait intérêt pour ces éditeurs et pour l'Espagne elle-même à répandre le nom de Goya, les collections complètes sont assez rares. Les épreuves ont perdu de la valeur par des remaniements et des retouches, et celles des premiers tirages sont désormais introuvables. De temps en temps un étranger achète le nouveau recueil, dont on effectue l'impression au fur et à mesure des demandes ; parfois le roi ou quelque haut personnage l'offre en présent aux visiteurs que préoccupe la question d'art ; c'est un souvenir que le duc de Montpensier offre volontiers aux voyageurs qui, attirés à Séville par les monuments ou par les souvenirs, viennent présenter leurs hommages aux infants dans leur résidence d'Andalousie.

Les planches des *Désastres* mesurent treize centimètres sur vingt et un ; elles sont numérotées sur le cuivre, mais la légende qui les accompagne a été gravée après coup, et n'est pas de la main de Goya ; elle joue un rôle important ; elle est concise, rapide, énergique, souvent ironique comme dans les *Caprices*, et jette la lumière sur ces scènes assez vagues en tant que se rapportant à un fait ; souvent elle se compose d'un seul mot, d'une exclamation, d'une observation, d'une remarque et d'une vive interprétation, d'un cri poussé, d'un mot de révolte. Un amateur, dont il faut toujours parler quand on écrit sur Goya, M. Valentin Carderera, possède l'exemplaire longtemps unique sur lequel le peintre aragonais a écrit de sa propre main la légende que plus tard on transcrivit sur le cuivre ; il avait l'habitude de confier tout ce qu'il faisait à Cean Bermudez, et c'est chez celui-ci qu'on a retrouvé les plus curieux documents sur son œuvre.

Le sujet de ces gravures est le souvenir que laissèrent dans l'esprit de Goya les *Scènes de l'invasion française* (c'est encore le nom sous lequel on désigne parfois le recueil) ; le lieu où se passe l'action, c'est l'Espagne, et, sans distinction de province, tous les points où les Français se rencontrèrent avec ceux qu'on appelait alors *les rebelles*. Ce ne sont point des faits, des épisodes particuliers, des narrations gravées, ce sont des idées générales, des analogies, des compositions vraies parfois, vraisemblables toujours, malgré l'horreur qu'elles inspirent. La correspondance de Napoléon Ier avec le roi Joseph en fait foi. De temps en temps la scène représentée est le souvenir d'un fait historique, et nul doute que si nous connaissions à fond les détails de cette période malheureuse, un plus grand nombre de planches prendraient

à nos yeux un caractère d'authenticité; mais il faut envisager le recueil à un point de vue plus élevé. L'artiste vivait à cette époque; il avait soixante ans lors de l'invasion; il a été fortement impressionné par ce fait immense dans l'histoire d'un peuple patriote et passionné; il était patriote, il était peintre; il s'est révolté et a gravé sur le cuivre sa terrible protestation.

Le souvenir de Goya est si près de nous, que la tradition est encore vivante, et un écrivain espagnol, dans une publication intitulée *l'Art en Espagne,* s'est préoccupé de rechercher la part de vérité historique qui doit être attribuée à l'œuvre de l'aqua-fortiste. Il semblerait au premier abord qu'il est naïf et facile de retrouver les dates et les faits précis dans une œuvre telle que celle que nous étudions. En effet, les types, chez un artiste aussi préoccupé du caractère que l'était Goya, doivent être irrécusablement accusés; ceux-ci sont donc des Espagnols, ceux-ci sont des Français; les costumes rendent encore la tâche plus facile. Il s'agit de soldats; on sait qu'ils sont divisés par régiments, par corps; chacun a son uniforme : voici des fantassins, voici des cavaliers, ces autres sont des artilleurs, le doute n'est pas permis. Oui sans doute, si un homme attentif comme Horace Vernet, méticuleux comme Meissonier, habile aux choses militaires comme Raffet ou Charlet, eût gravé cette œuvre, le doute n'eût pas été permis; mais nous avons affaire ici à un de ces artistes qui préfèrent les idées générales aux idées particulières, pour lesquelles le temps défini n'existe pas, qui méprisent le détail et la date, qui, ayant su reproduire un fait bien caractérisé, bien localisé, l'enveloppent d'une brume, d'un mystère, concluent du particulier au général, et symbolisent toujours. C'est une façon de procéder qui est propre à chacune de ces grandes organisations. Êtes-vous bien sûr que Hamlet soit prince de Danemark et non point d'autre lieu? Pourquoi Elseneur? La race est-elle conforme au type connu? le costume est-il bien authentique? l'architecture de ce palais est-elle bien celle du temps et du climat? les lois de l'étiquette ne sont-elles pas en désaccord avec celles qui régissaient alors la cour de Danemark?

Il eût été facile à Goya d'échapper à cette incertitude; rien n'est plus défini qu'un uniforme militaire; il n'y a là ni pli ni drapé, le costume est inflexible; il est ou il n'est pas; la moindre infraction est une faute, et les spécialistes ne la pardonnent pas; on a même trouvé un mot satirique pour désigner cette préoccupation du détail — la science du *bouton de guêtres* — et on a inquiété Horace Vernet avec ce mot-là. Quoi qu'il en soit, Goya a trouvé moyen d'éluder la question; il a inventé un moyen terme; sans doute, il y a quelque analogie entre ces personnages et les chasseurs à cheval de la garde impériale; mais pas plus dans la fameuse peinture du *Dos de Mayo* que dans les planches des *Désastres de la guerre* on ne parvient à mettre un nom sous les personnages, et à désigner d'une façon précise le corps dans lequel ils servent; par conséquent le rôle qu'ils jouent dans cette sanglante campagne.

On veut que la plupart des scènes de carnage les plus terribles et les plus sauvages se rapportent au corps d'avant-garde que commandait Lefebvre-Desnouettes; mais cette désignation exacte est indifférente; ce qui ne saurait l'être, c'est que les

passions qui sont en jeu sont admirablement rendues, et je persiste à croire qu'il ne faut point écrire au-dessous de ces planches vengeresses *La guerre des Français en Espagne*, mais simplement *La guerre*, et généraliser l'idée comme l'a fait Goya.

Constatons au début la singulière différence qui existe dans l'interprétation d'une même idée par deux artistes de race différente, et voyons comment se manifeste le génie d'une nation dans un coup de pointe donné sur une planche de cuivre. Callot grave les *Misères de la guerre*; il nous représente la vie du camp, les villes incendiées, les populations fuyant devant les hordes armées, les convois de blessés, les petits enfants privés de leurs mères, et cela ne fait qu'éveiller notre curiosité. Nous admirons la délicatesse de la pointe, la belle allure des cavaliers, le pittoresque des costumes, la grâce des guenilles, et, distraits par mille ingénieux détails, nous suivons avec un intérêt dénué de terreur ces jolies débandades qui se ressentent du ton cavalier de l'élégant et fin Callot. Goya, lui, nous peint les *Désastres de la guerre*, et il nous montre les horribles exactions, les épouvantables forfaits, l'incendie, le vol, la rapine; il nous peint les femmes violées, les ennemis effroyablement mutilés, les églises souillées; il entasse horreur sur horreur, sacriléges sur sacriléges, crimes sur crimes. C'est un.épouvantement, une terreur continuelle. Ce n'est plus assez du mousquet et du sabre pour accomplir des forfaits, il met des haches aux mains de ses ennemis, les femmes elles-mêmes luttent, les enfants sont arrachés du sein de leurs mères et vont grossir le nombre des victimes. C'est un cauchemar qui s'impose à l'imagination et poursuit celui qui s'est absorbé un instant dans cette œuvre. Callot a répandu partout le soleil, les ombres portées sont minces, finement silhouettées, la lumière circule dans l'œuvre; Goya a convoqué les ténèbres; il semble que le soleil n'ose pas éclairer ces effroyables tueries. Le Lorrain raconte sans colère, cela est, il l'a vu, il l'a peint sans trop d'émotion; il s'est préoccupé de l'agencement de ses lignes, de bien établir sa composition. L'Aragonais a exhalé sa colère et sa rage; il ne pouvait repousser à lui seul l'envahisseur, il lui jette au visage son mépris et sa fureur, il le stigmatise; il le fait impie, cruel, lâche, impitoyable, avec l'exagération à laquelle sa violente nature est en proie, il lui donne tous les vices et garde pour ses compatriotes toutes les pitiés et tous les héroïsmes. Callot est un homme du Nord et Goya est l'homme du Midi.

Il faut résumer le recueil intitulé *les Désastres de la guerre*, en dire l'esprit et les tendances, en bien pénétrer l'esprit philosophique, et, s'il se peut, tirer de l'interprétation de Goya les indices qui serviront à dire le caractère et les idées qui lui étaient propres.

Selon nous, on n'a pas écrit de plus sanglant pamphlet contre la guerre et contre l'esprit de conquête; c'est une œuvre vengeresse, une protestation effrénée. Chaque planche est un nouveau coup porté; c'est une reprise continuelle du sujet : quatre-vingts variations sur le même épouvantable thème. Jusque-là ceux qui ont peint la guerre n'ont pas vu seulement dans les rencontres de deux peuples armés, dans ces combats, dans ces mêlées, dans ces exactions, le paroxysme et l'effort violent; ils se

sont plu à des scènes variées, à des défilés, à des parades, à des reconnaissances. Ils ont peint l'épisode de la vie du camp; c'était un sujet qu'ils exploitaient; une sentinelle perdue, un divertissement de la vie militaire, la diane au soleil levant, le boute-selle, le couvre-feu, que sais-je? tout était un prétexte pour le pinceau. Dans cette terrible illustration de la guerre d'Espagne, il n'y a pas une seule planche qui ne soit un cri de colère, et que ne vienne animer un sentiment de vengeance; tout s'arme contre l'ennemi commun, les femmes brandissent le sabre et se font soldats, les enfants eux-mêmes se lèvent; la ruse, le poison, la surprise, la trahison, tout est mis en œuvre contre les Français; et comme Dante place dans les enfers ceux qu'il regardait comme ses ennemis, Goya, plein de passion et de partialité, imprime la férocité sur le visage des impériaux, et mêle un sentiment de ridicule à la terreur qu'il leur fait inspirer.

On se demande, après avoir attentivement étudié les *Désastres de la guerre*, comment l'homme qui a pu composer ces scènes n'est pas descendu dans la rue pendant l'invasion, un mousquet à la main, et n'est pas mort pour la patrie.

Pour bien comprendre la *furia* avec laquelle le peintre espagnol a pu traiter ce sanglant sujet, il faut se reporter à l'histoire de la guerre d'Espagne, lire les lettres écrites par le roi Joseph à Napoléon, et les conseils sanglants que lui donnait l'empereur. Sans cesse harcelés par des hommes qui avaient cet immense avantage de combattre chez eux, les impériaux se voyaient toujours sur le point de renoncer à cette terrible campagne. L'Espagnol apporte au combat une bravoure et un entêtement singuliers; il a la décision et l'initiative du partisan, il combat seul, en *guerrillero*, connaît à fond le pays qu'il occupe, supporte merveilleusement toutes les fatigues et toutes les privations. Il tient de l'Arabe pour la sobriété et l'ingéniosité; comme lui, il sait ramper dans l'herbe, profiter d'un accident de terrain, de la saillie d'une pierre : mais, par-dessus tout cela, il professe un ardent amour pour le sol natal, et c'est le secret de sa résistance. Les exactions de toute nature commises pendant la guerre d'Espagne sont devenues légendaires, et les représailles furent cruelles; nous avons un point de comparaison dans le souvenir de l'invasion de 1815; mais ce souvenir est bien affaibli en raison de la différence des tempéraments. L'Espagne ne se résigna pas un instant; les Français ne trouvaient ni repos ni vivres, les sources empoisonnées, les villages brûlés, les maisons pillées, les plus horribles mutilations infligées à ceux qui tombaient aux mains de l'ennemi : telle fut cette guerre, et le pied du colosse glissa dans le sang. C'est le côté impitoyable de cette campagne que Goya mit tous ses soins à représenter. Point digne de remarque et point indiscutable, le peintre aragonais, qui apportait dans l'exécution une négligence devenue célèbre, cet homme pour lequel l'idée, le ton et l'émotion à produire étaient le but, et qui se préoccupait si peu de la forme, caressa avec amour une aussi effrayante série, et réserva pour cette glorification de la révolte et ce forfait de l'invasion ses plus exquises recherches.

C'est dans les *Désastres de la guerre* qu'on voit que Goya est un admirable dessinateur; nulle part il n'a poussé aussi loin la science de l'anatomie et celle des raccourcis; le trait

est très-défini, l'interprétation va souvent jusqu'au précieux, et en tout cas elle est toujours suffisante. Il y a là des têtes presque imperceptibles, qui grimacent ou qui sourient, qui blasphèment ou qui prient. Sur ces quatre-vingts planches, on en trouverait aisément trente dont l'exécution est poussée aussi loin que celle des plus belles eaux-fortes de Rembrandt. Ce n'est pas sans raison que ce nom revient sous notre plume; si le sentiment qui anime le Hollandais est la pitié ou la charité sous toutes ses formes, celui qui guide l'Espagnol est un sentiment de colère; mais même avec cette différence, on peut comparer les œuvres du second à celles du premier. Je ne parle que des *Désastres de la guerre*, dont l'exécution est unique dans l'œuvre de Goya; ce sujet, tout horrible qu'il est, devait lui être cher, pour qu'il ait mis cette tendresse et cette recherche dans son travail.

Dans ces quatre-vingts planches, dont soixante à peu près sont consacrées à la guerre, et dont les autres sont des satires du temps ou des observations qui, à la rigueur, peuvent se rapporter à l'invasion, je ne trouve pas une seule scène sur laquelle l'esprit puisse se reposer. Sans demander d'antithèses, sans vouloir opposer à ces drames sanglants des idylles ou des églogues, on éprouverait le besoin de respirer un air moins chargé de crimes. Il y a trop de sang dans cette œuvre, et l'artiste s'arrête avec trop de complaisance sur ces horribles épisodes.

Laissons planer sur ces *Désastres de la guerre* l'incertitude et l'impersonnalité, car l'artiste n'a évidemment pas songé à localiser les scènes qu'il a peintes. C'est, je le répète, une suite d'analogies et un cercle d'idées générales. Par la description, l'énergique peinture d'une scène, le graveur fait juger de la férocité que déployèrent les envahisseurs et ceux qu'on tentait de soumettre; cela pourrait presque s'appliquer à toutes les nations, n'étaient quelques types assez accentués pour qu'on juge de la race, et quelques lambeaux de costumes à l'aide desquels on pourrait à la rigueur reconstituer l'uniforme. Si par un grand effort, après de longues recherches, nous avions à préciser les rapports qui peuvent exister entre les faits représentés et ceux qui se sont réellement passés à cette époque, nous trouverions à citer dans la planche n° 6, avec la légende *Grand bien te fasse*, la mort d'un général français, le général Dupré, qui, repoussé par Castaños à Baylen, tomba sur le champ de bataille.

Dans le n° 29 (selon M. Brunet), les principaux personnages représentés sont deux hommes du bas peuple qui traînent par les rues, au moyen d'une corde, un malheureux accusé de trahison; un troisième personnage lève sur lui le bâton. Un soldat, l'épée nue, assiste ou plutôt préside à cette horrible scène.

N° 76. Le *Vautour carnivore*. L'aigle impérial déplumé, sans queue ni ailes, fuit aux huées de la foule, qui l'accable et l'invective; un paysan lève sur lui sa fourche. Dans le fond, des troupes battent en retraite. C'est évidemment une allusion à la retraite de l'armée française. Du reste, cette planche détachée de la collection est célèbre en Espagne.

N° 77. *La corde casse*. Un personnage revêtu d'habits sacerdotaux marche sur une corde roide, les deux bras étendus en balancier. Mais déjà il a perdu l'équilibre, *la corde casse!* les assistants applaudissent à la chute.

Pour être sincère et ne point forcer l'interprétation, il faut borner là les commentaires directs. Cinq ou six planches à peine contiennent des faits, tout le reste est généralisé ; ce sont, je le répète, des épisodes probables, mais auxquels on ne peut assigner ni date ni lieu.

Du reste, la série n'est pas complétement consacrée à la guerre, il y a, englobées dans l'œuvre, quatre ou cinq planches d'une haute portée philosophique, qui n'appartiennent à la collection que par leur dimension et leur mode d'exécution. Avant tout, il faut signaler un cri de honte, un rappel aux sentiments d'humanité et de dignité. La planche n° 12 représente un amas de cadavres sur un sol inondé de sang, des armes brisées ; sur ces cadavres amoncelés vient se heurter, victime nouvelle, un malheureux qui vomit le sang et tombe les deux mains en avant. Goya écrit au-dessous ces mots énergiques : *Et c'est pour cela que vous êtes nés !* Sentez-vous tout ce qu'il y a de mépris et de haine dans cette exclamation du philosophe, dont le cœur se soulève et dont la raison s'indigne ?

N° 69. *Rien !* Théophile Gautier, très-frappé par la pensée qu'éveille cette eau-forte, l'a rendue célèbre. Elle représente au milieu de ces hachures, ombres sinistres qu'épaissit souvent la pointe de Goya, un mort qui se soulève dans son sépulcre, et écrit de sa main de cadavre le mot horrible, *Nada !* « Néant ! » L'imagination peut voir ce qu'il lui plaît dans ces fonds égratignés par l'outil, et où se distinguent de vagues silhouettes.

M. Matheron raconte à propos de cette composition une anecdote qui prouve quel sceptique était ce puissant Goya. Il venait de peindre sur un panneau le sujet que représente cette eau-forte, et l'évêque de Grenade visitait son atelier. A la vue de ce symbole des vanités humaines, il s'écria : *Vanitas vanitatum, et omnia vanitas !* « Oui c'est cela la vie, néant ! vanité ! » Goya était déjà sourd, et se fit répéter l'exclamation de l'évêque. « Pauvre Monseigneur, dit-il, comme il m'a compris ! C'est le contraire, par delà la tombe, néant ! »

N° 71. *Contre le bien général.* Cette eau-forte représente un homme chauve, à la physionomie basse ; son costume est celui d'un moine ; il porte de grandes ailes de chauve-souris, ses mains et ses pieds sont armés de griffes ; il écrit sur un gros livre placé sur ses genoux. Les commentateurs se taisent sur cette allégorie, qui me semble transparente, grâce à la légende. Je ne doute pas que le monstre ne soit l'image de l'hypocrisie, des jésuites et de l'inquisition qui écrivent et ourdissent leurs trames *contre le bien général;* les griffes sont le symbole de leurs penchants à la rapine, les ailes de chauve-souris indiquent qu'ils ourdissent dans la nuit ; leur physionomie basse et le costume de moine complètent sans équivoque l'idée transparente du penseur.

N° 72. *Résultats.* Encore une allégorie politique cruelle et indiscutable dans sa cruauté. Un homme est étendu par terre, il va mourir. Une énorme chauve-souris, sorte de vampire évoqué par le burin de l'artiste, suce avec volupté le sang chaud. D'autres monstres s'abattent autour de lui ou planent dans les airs attendant l'heure de la curée. Ce cadavre, que le patriotisme doit galvaniser, c'est l'Espagne ; les vampires sont les peuples coalisés.

Nº 78. *Il se défend bien.* Un cheval est attaqué par une bande de loups; il rue à droite, à gauche, se défend bravement, et écarte ses ennemis. Jusqu'ici c'est, si on le veut, une allégorie facile, mais il y a un détail qui localise cette idée générale. Dans un coin de l'eau-forte, quatre chiens enchaînés tendent le cou et voudraient secourir le pauvre cheval; mais la chaîne est bien scellée, et malgré leurs efforts ils doivent ronger leur frein. On peut dire, sans forcer l'allégorie, que ce sont les puissances continentales tenues en respect par l'alliance de la France et de l'Angleterre.

Voici, sous le nº 79, *La vérité est morte,* la plus simple et en même temps la plus profonde idée de Goya, traduite par le burin dans ce langage singulier que parle l'aqua-fortiste. Une femme, presque un génie, vêtue d'une tunique blanche, couronnée de laurier, gît inanimée. Debout devant elle, un prélat impose les mains; à sa droite, une figure allégorique de la Justice se laisse aller à la douleur. Le fond de la scène est rempli de personnages qui s'estompent d'une manière indécise dans une teinte sombre; la tête d'un moine ressort du groupe. Nous assistons au trépas de la Vérité; blanche et pure, elle a succombé sous les coups de l'hypocrisie et de l'injustice; les moines l'ont bâillonnée, l'inquisition l'a persécutée; elle est morte, mais Goya croit qu'elle ne fait que sommeiller. La vérité est éternelle, *elle ressuscitera.*

Nº 80. *Si elle allait ressusciter!* Telle est la légende de la dernière planche. La Vérité, inondée de lumière, sort de sa tombe; ces rayons et ces éclairs, ces splendeurs et ces lueurs d'apothéose éblouissent les monstres d'hypocrisie, les suppôts des ombres et les inquisiteurs qui sont groupés autour d'elle; ils sont glacés d'épouvante par le miracle qui s'opère; mais déjà quelques-uns songent à la résistance. Un de ceux qui ont tant intérêt à ce que la vérité soit à jamais bannie de la terre s'avance contre elle un énorme livre à la main, et veut la terrasser à coups d'arguments; un autre, brutal et violent, laisse là les théories et frappe à coups redoublés. Quant à l'interprétation du reste du sujet, l'imagination peut créer; c'est un thème. On voit dans ces ombres particulières au burin de Goya des moines et des inquisiteurs, des prêtres et des hommes de loi, des monarques et des bourreaux.

Une autre planche inédite, confisquée sans doute par l'inquisition ou cachée à l'époque des persécutions, est aujourd'hui entre les mains de M. Lefort. Elle a pour légende : *Ceci est la vérité.* Nous l'avons longuement décrite page 40. Enfin une dernière représente un monstre saoul de carnage couché sur le flanc et dévorant encore d'une gueule nonchalante des hécatombes humaines. C'est la guerre hideuse, le monstre insatiable. Goya a écrit en légende : *Fiero monstruo.*

C'est terminer dignement une série qui a toute la portée de la plus haute philosophie. J'ai dit qu'il n'y avait pas une oasis dans ce désert, pas un éclair dans ces ombres, pas une pitié au milieu de tant de colères, pas une prière parmi tant d'imprécations; mais dans cette série de quatre-vingts planches on ne maudit que l'injustice, on ne poursuit que le crime, on ne flétrit que l'hypocrisie et la lâcheté. La barbarie, l'iniquité, sont les fléaux que Goya poursuit d'un crayon cruel; c'est sur les tyrans qu'il

frappe à coups redoublés ; il ne flatte que l'infortune et la disgrâce ; il se fait le courtisan des vaincus et des malheureux ; sa colère est légitime et patriotique, et ce sanglant pamphlet, entaché de la fureur d'un parti et du désespoir de la défaite, reste comme une blessure faite par un ennemi terrassé, qui gît sous le talon de l'oppresseur, mais le mord avec rage, et lui laisse une indélébile cicatrice.

LA TAUROMACHIE.

Le curieux recueil intitulé la *Tauromachie* se compose de trente-trois planches, avec titre, table et légendes ; il est très-connu en France, quoique les exemplaires soient assez rares. Les premières planches n'existent plus, et les épreuves tirées du temps de Goya ne passent que bien rarement dans les ventes. Une reproduction habile a été faite et la plupart des exemplaires qui circulent proviennent de ce tirage.

Goya a voulu écrire l'histoire de la tauromachie ou des toréadors célèbres, et a montré dans ces planches tous ceux qui descendirent avec éclat dans l'arène, depuis le Cid et Charles-Quint jusqu'à Romero, ami de Goya, et jusqu'à Pepe Hillo, dont la fin tragique émut beaucoup la population madrilène. On aura vu dans la biographie de Goya la place que les combats de taureaux ont tenue dans sa vie, et s'il faut en croire ses amis Ribera et Velasquez, il s'est même engagé dans une quadrilla, et a *tué* lui-même.

Le grand mérite de la *Tauromachie* consiste dans la justesse inouïe des mouvements, l'observation des poses, des habitudes de l'animal, le relief et la puissance. Ce n'est pourtant point, à vrai dire, une exacte reproduction du fait qui se passe dans l'arène, le parti pris de coloration à l'aide de la hachure donne à ces planches un aspect fantastique et conventionnel ; les fonds de cirque sont ébauchés à la hâte, d'une main preste, qui veut laisser au sujet principal toute sa valeur.

LES PROVERBES.

Les *Proverbes,* tel est le titre donné à un album de forme oblongue composé de dix-huit planches ; l'artiste les appelle *Sueños,* « Songes, » et au premier aspect c'est le nom qu'il convient de donner à ces divagations apparentes. Si nous traitions la question des eaux-fortes comme nous avons traité celle des peintures, nous pourrions démontrer que ces singulières compositions peuvent s'éclairer d'une lueur, et qu'elles

Page 121.

LE PRISONNIER

Fac-simile de la troisième planche (inédite)

(Le cuivre appartient à M. P. Lefort).

sont au même degré que les *Caprices* susceptibles d'une interprétation politique. Une des planches les plus curieuses est celle qui représente des hommes munis d'une grande paire d'ailes et volant dans l'espace. Le dessin en est admirable de science et de délicatesse. Les premiers tirages de Goya diffèrent de celui qui s'exécute aujourd'hui; les fonds noirs, cruels et brutaux sur lesquels se détachent les figures, ont été faits après coup, et ont un peu déshonoré cette curieuse série.

LES PRISONNIERS.

Les *Prisonniers* ont une haute signification philosophique par la légende; c'est une protestation contre les pénalités, et cette protestation est un chef-d'œuvre digne de Rembrandt. On ne connaissait jusqu'aujourd'hui que deux prisonniers; M. Lefort vient d'acquérir la troisième planche. (*Voir la gravure hors texte.*) Chacune de ces petites compositions représente l'intérieur d'un cachot, dans lequel un prisonnier chargé de fers gît dans une pose accablée, et Goya écrit au-dessous de sa gravure : « S'il est criminel, juge-le, et ne le fais pas souffrir davantage. » — « Assure-toi de sa personne, mais ne le tourmente pas. » — « La répression est aussi barbare que le crime. »

OBRAS SUELTAS.

On appelle *Obras sueltas*, dans l'œuvre gravée de Goya, les planches séparées qui ne font point série et qu'il a gravées sans arrière-pensée de les réunir en collection.

J'ai cité dans le cours de mon étude la fameuse planche qu'on peut intituler *l'Avenir*, la belle composition michel-angesque que dans notre cercle d'amateurs de Madrid nous appelions *l'Humanité*. Il nous reste encore à citer quelques-unes des *Obras sueltas* les plus renommées.

En première ligne : *Dios te lo pagué!* « Que Dieu vous le rende! » planche dont il ne fut tiré que deux épreuves et dont le cuivre vient d'être acquis par M. Lefort. Un mendiant aveugle portant une guitare se trouve dans l'arène au moment où le taureau entre; celui-ci le voyant inoffensif l'enlève mollement sur ses cornes, et l'aveugle de dire à l'animal : *Dieu vous le rende!*

Les *Majas*. Une série de quatre planches qui doivent dater de sa vieillesse; elles sont exécutées avec une grande furie et peu poussées.

Le *Garrot*, très-célèbre planche qu'il exécuta directement sur le cuivre d'après nature à Séville, appuyé sur le rebord d'une fenêtre donnant sur la place des exécutions. Les épreuves qui circulent sont aussi *fac-simile*; les épreuves tirées par Goya sont plus que rares.

La *Balançoire*. Un gueux se balance sur une corde; nous connaissons plus de dix dessins de Goya sur ce sujet.

LES CHEVAUX. — LES NAINS.

Il faut citer aussi dans cette nomenclature, qui ne se targue pas d'être complète, toute la série des *Chevaux* gravés d'après les grands portraits équestres de Velasquez, et commandés par le prince de la Paix, qui les cite dans ses *Mémoires*.

Les *Nains*, d'après le même maître, le *Ménippe*, le *Socrate*, le *Barberousse*, un *Infant d'Espagne* et l'*Armurier*.

LITHOGRAPHIES.

Ce mode d'exécution frappa aussi Goya, qui ne l'expérimenta qu'à la fin de sa vie. Sa première lithographie date, je crois, de 1818. Son chef-d'œuvre en ce genre est la collection connue sous le nom de *Courses de novillos* ou *Diversion d'España*. — Les amateurs appellent cette série les *Lithographies de Bordeaux*.

Ce sont des épisodes de courses de taureaux exécutés d'un crayon large et gras; la lumière et le mouvement caractérisent ces planches, datées de 1825 à 1828, c'est-à-dire lorsque Goya avait déjà quatre-vingts ans. Le vieux peintre dressait sa pierre sur un chevalet, et travaillait à l'aide d'une énorme loupe qu'il mettait par-dessus des lunettes. Les lumières procèdent par *enlevés*, et les foules sont très-remarquables par la vie qui circule et les chatoiements qui ont fait rendre au ton monochrome de la lithographie plus qu'il ne paraît pouvoir donner.

Le *Duel* est une de ses belles lithographies; ce sont deux personnages en pourpoint qui s'attaquent avec fureur; la tête de l'un d'eux, quoique exécutée dans de très-petites dimensions, à l'aide d'un procédé qui exclut la finesse, rappelle les plus délicates physionomies des belles planches des *Désastres*.

Les *Chiens*, épisode du cirque. Un taureau qui refuse *d'entrer* se voit assailli par des chiens, et se défend bravement.

Une *Mourante*, deux *Majas*, un *Caprice*, enlèvement d'un patient par des diables (intention d'un tableau de l'Alameda), une *Jeune femme apprenant à lire à des*

enfants, telles sont à peu près les pièces connues. Les amateurs de pièces rares en connaissent peut-être encore quelques-unes ; nous en possédons nous-même que nous ne décrivons point ; mais elles n'ajoutent rien à la gloire de Goya, et ne le font pas entrevoir sous un jour nouveau.

Tel est l'œuvre immense de cet artiste qui a touché à tout, et toujours avec succès. Les eaux-fortes ont une énorme importance, et ont mérité à Goya la grande réputation dont il jouit en Angleterre, en Allemagne, et en France. Nous reviendrons sur cette partie de l'œuvre le jour où un procédé pratique autre que la photographie aura permis de mettre sous les yeux du lecteur les épreuves les plus rares. Ce sera une occasion de dire sans réticence ce que nous savons sur les eaux-fortes ; aujourd'hui il faut croire l'écrivain sur parole, et il est difficile de s'entendre, n'ayant pas sous la main les épreuves encore trop rares aujourd'hui.

« CECI EST LA VÉRITÉ. »
Cuivre inédit de Goya, appartenant à M. P. Lefort.

CATALOGUE

DES

PEINTURES DE GOYA

CATALOGUE

DES

PEINTURES DE GOYA.

PEINTURES MONUMENTALES A LA FRESQUE.

SARAGOSSE.

ÉGLISE CATHÉDRALE NOTRE-DAME DEL PILAR.

Une des coupoles et ses pendentifs.

La Vierge des anges, reine et martyre.

(Exécuté de **1782** à **1783**.)

MADRID.

ÉGLISE SAN-ANTONIO DE LA FLORIDA.

Coupole.

Saint Antoine de Padoue ressuscite un mort pour lui faire confesser le nom de son meurtrier et disculper un innocent.

Quatre pendentifs.

Anges et chérubins soulevant des draperies.

Cul-de-four du maître-autel.

Gloires et concert de chérubins.

Sept tympans.

Anges et figures symboliques.

(Les figures mesurent **2** mètres **20**. — Exécuté en **1798**. — Reproduit dans ce volume.)

MINISTÈRE DE LA MARINE.

(Ancien palais du prince de la Paix.)

BIBLIOTHÈQUE.

L'Industrie.

Représentée sous la forme d'une jeune femme en costume du temps, filant, assise

devant un rouet. Dans le fond, une perspective de têtes de jeunes filles. La scène paraît se passer dans les ateliers de la fabrique de tapis de Santa-Barbara.

(Reproduit.)

L'Étude.

Un homme en costume qui rappelle les types arméniens, est accoudé sur une table chargée de papiers, il écrit. Un second personnage tourne le dos au spectateur. Sur le premier plan, une cigogne symbolique. Dans le fond, deux femmes semblent étudier des manuscrits.

(Reproduit.)

L'Agriculture.

Une Cérès, largement drapée, tient une faucille. A ses pieds, des instruments aratoires; à côté d'elle, un personnage à figure accentuée lui offre des gerbes. Fond de paysage.

(Exécuté en 1800. — Reproduit.)

N. B. L'essai de catalogue de M. Matheron indique dans le palais du prince de la Paix des compositions et plafonds allégoriques; un examen minutieux nous a convaincu que ces trois médaillons sont les seuls à attribuer à Goya. Le palais a été occupé en 1809 par les troupes françaises et a dû subir des dévastations. On pourrait peut-être encore retrouver dans le salon d'honneur de l'hôtel du comte de la Puebla, à Madrid, un plafond à la fresque, de Goya, qu'on a fait disparaître sous la tenture. Enfin il existe encore une figure à la fresque, formant dessus de porte, dans le palais royal de Madrid.

PEINTURES RELIGIEUSES

SUR TOILE

DANS LES ÉGLISES ET LES COUVENTS.

MADRID.

ÉGLISE DE SAINT-ANTOINE ABBÉ.

Saint Joseph de Calasanz.

(Exécuté en 1820. — Reproduit. — Hauteur, 2 mètres 50; largeur, 1 mètre 80.)

ÉGLISE DE SAINT-FRANÇOIS LE GRAND.

Saint François sur la montagne.

Saint François a réuni autour de lui une foule composée de seigneurs et de moines qui semblent l'acclamer après une prédication. Dans le fond, on aperçoit une ville dont les blancs monuments s'étagent sur une colline. Goya s'est représenté parmi les personnages, à droite, dans le coin du tableau.

(Hauteur approximative, 4 mètres 80; largeur, 3 mètres.)

TOLÈDE.

SACRISTIE DE LA CATHÉDRALE.

La Trahison de Judas.

(Reproduit. — Hauteur approximative, 2 mètres sur 3.)

PALAIS ARCHIÉPISCOPAL.

Un Christ étendu mort.

VALLADOLID.

ÉGLISE DE SAINTE-ANNE.

Sainte Omelina.

La sainte est en prière.

Mort de saint Joseph.

Le saint est étendu ; le Christ est à sa droite ; à sa gauche, la Vierge.

Saint Bernard et saint Robert.

Les deux saints baptisent un catéchumène.

(Hauteur, 2 mètres 20 ; largeur, 1 mètre 60.

ÉGLISE CATHÉDRALE.

Saint Pierre.

Le saint offre un morceau de pain à un pauvre qu'il fait sortir du tombeau.

(Hauteur, 3 mètres 20 ; largeur, 4 mètres 40.)

SÉVILLE.

DANS LA CATHÉDRALE.

Sainte Juste et sainte Rufine.

(Reproduit. — Hauteur, 3 mètres 02 ; largeur, 1 mètre 75.)

VALENCE.

ÉGLISE CATHÉDRALE.

Saint François de Borja fait ses adieux à sa famille.

Le Saint au lit d'un moribond.

(Reproduit. — Ces deux toiles, commandées par les Benavente, héritiers du nom des Gandia, ont été payées à l'auteur 7,500 fr.)

17

PORTRAITS, HISTOIRE, GENRE.

MADRID.

MUSÉE ROYAL (ENTRÉE DE LA GRANDE GALERIE).

Un Picador à cheval.

> Jolie esquisse d'une des figures de l'*Arroyo,* qui se voit à l'Alameda.

Portrait de la reine Maria-Luisa.

> Portrait en pied, grandeur nature. La reine porte une mantille noire retenue par un ruban rose. Elle tient un éventail à la main.

Le roi Charles IV.

> Portrait en pied, grandeur nature. Étude pour le grand tableau de la famille de Charles IV. Uniforme des gardes.

Le prince des Asturies.

> Étude à mi-corps, grandeur nature, pour la *Famille de Charles IV.*

L'infant don Francisco de Paula.

> Étude pour la *Famille de Charles IV.* L'infant porte au cou la Toison d'or. — Ces études d'après nature, exécutées sur fond brun rouge, sont très-remarquables par la finesse exquise des colorations.

Le roi Charles III.

> Portrait en costume de chasse, un fusil à la main ; grandeur nature.

Le Deux Mai.

> Un rang de soldats français de l'infanterie fait feu sur un peloton de gens du peuple, condamnés à être fusillés en punition de la révolte contre l'armée de Murat. Les deux groupes sont éclairés par une grande lanterne posée à terre. L'exécution a lieu à la montagne du Prince-Pie.
>
> (Reproduit.)

Scène du Deux Mai.

> La cavalerie de Murat est assaillie par le peuple en armes. Un cavalier mameluk est attaqué par deux *manolos;* l'un l'éventre d'un coup de couteau et le jette à terre. Un autre homme du peuple saute sur un autre cavalier en levant son poignard.

SALLE DITE DE DESCANSO.

La famille de Charles IV.

Toute la famille, debout et groupée autour des souverains, est réunie dans un salon. Goya s'est représenté dans le fond, devant la toile qu'il est en train de peindre. — (Voir la description des costumes et des personnages.)

(Reproduit.)

Le roi Charles IV.

Portrait équestre, costume des gardes du corps.

La reine Maria-Luisa.

Portrait équestre. La reine, montée à califourchon, porte le costume de colonel des gardes.

(Reproduit.)

Doña Maria-Josefa.

Fille ainée de Charles III et sœur de Charles IV ; étude pour la toile d'ensemble.

(Grandeur nature.)

ACADÉMIE ROYALE DE SAN-FERNANDO.

Intérieur d'une maison de fous.

Combat de taureaux dans un village.

Séance du tribunal de l'Inquisition.

Les Flagellants.

L'Enterrement de la Sardine.

Ces cinq esquisses, de petites dimensions, caractérisent une manière de Goya ; elles sont toutes d'une grande délicatesse de ton.

La Maja.

Une jeune femme vêtue d'une robe blanche, étoffe très-diaphane, et qui indique les formes ; elle porte une de ces élégantes vestes à passequilles noires et jaunes, dites *torera;* elle a les mains croisées au-dessus de la tête et repose sur des coussins.

(Reproduit.)

La Maja nue.

La même jeune femme dans une pose identique, entièrement nue.

Cette toile est reléguée dans un cabinet noir. Elle mérite à tous égards qu'on l'accroche à côté de la *Maja* vêtue.

(Reproduit.)

Portrait de Bayeu, maître de Goya.

A mi-corps, grandeur nature ; vêtements clairs, de la fin du siècle dernier conçu dans une gamme extrêmement blonde.

Portrait du poëte Moratin.

Costume officiel, à mi-corps devant une table chargée de papiers.

Ce portrait ne doit pas être le même que Goya exécuta à quatre-vingts ans à Bordeaux, car Moratin était alors rentré dans la vie privée et n'appartenait pas à la maison royale. De plus, l'œuvre est trop ferme pour être de la vieillesse de Goya.

Portrait de Juan de Villa-Nueva.

Le célèbre architecte du Musée royal de Madrid est représenté à mi-corps, vêtu d'un habit brun clair; les yeux sont prodigieux de vie et de lumière; les fonds sont noir plein.

Ce portrait, celui d'Urrutia et celui du duc de Villa-Franca d'Albe, nous paraissent être les trois plus beaux portraits de Goya.

Portrait de Goya.

Il est représenté en buste, penché dans la toile et manquant d'aplomb.

Cette toile est l'étude du tableau fait pour Urrutia, le médecin qui avait soigné Goya dans une dangereuse maladie. Dans l'original, Goya est sur son lit, la tête penchée, recevant un breuvage des mains du docteur, ce qui explique la bizarre position de la tête dans le portrait de l'Académie royale.

Portrait de Ventura Rodriguez.

Surnommé le Restaurateur de l'architecture. Cette toile est signée : Goya, 1815.

Portrait de la Tirana.

L'actrice Maria del Rosario Fernandez représentée en pied, drapée dans de larges écharpes à fils d'or; la jupe est courte et laisse voir les pieds chaussés de babouches élégantes.

Portrait équestre du roi Ferdinand VII.

Très-belle toile plus grande que nature, avec de beaux fonds de paysage à la Velasquez. Le roi porte un habit sombre boutonné, sous lequel on voit le grand cordon de Charles III; il est en bottes et en pantalon collant couleur jaunâtre; le cheval s'enlève avec un très-beau mouvement.

Ce portrait a été peint à la rentrée de Ferdinand VII pour réveiller l'enthousiasme. On en fit de nombreuses copies pour les ayuntamientos. Don Francisco de Madrazo, directeur de l'Académie royale de San-Fernando, possède l'esquisse.

Portrait du prince de la Paix.

Le prince, en costume de généralissime, est étendu par terre au milieu du mouvement d'un camp; des drapeaux flottent au-dessus de sa tête; dans le fond, un aide de camp et des chevaux tenus en main.

Ce portrait, qui rappelle la mise en scène du peintre Gros, est cité par le prince de la Paix dans ses Mémoires; il figurait au palais de l'Amirauté, et le prince avait fait écrire sur le cadre les mots suivants : « Par amour pour l'humanité, je désire la paix, mais je n'écouterai jamais aucune proposition qui puisse blesser l'honneur de mon roi. » Ces paroles furent prononcées dans un entretien que don Manuel Godoy eut avec l'ambassadeur français, général de Beurnonville. A la suite de l'expulsion du prince, le cadre fut brisé.

MINISTÈRE DE L'INSTRUCTION PUBLIQUE.

FOMENTO.

Un Christ en croix.

Plus grand que nature; la pâleur du torse se détache sur des fonds très-sombres; la tête est admirable, et les modelés du corps révèlent une grande science de dessin. Cette toile, qui étonne par la finesse avec laquelle elle est exécutée, a été peinte pour l'église San-Francisco el Grande.

Portrait de Josefa Bayeu.

Cette toile pourrait être une bonne copie exécutée par Alemsa, Galvez ou Julia. Les étoffes sont très-bien peintes.

Portrait de Goya.

Répétition de l'étude faite pour le tableau d'Urrutia, qui figure en double à l'Académie.

Cette toile, récemment achetée, pourrait bien être une copie d'Alemsa. — Il est peu probable que Goya ait fait deux études dans la même pose pour le même tableau, moins fait lui-même que ces études.

PALAIS DE LIRIA.

La duchesse d'Albe.

Une jeune femme très-brune, à la physionomie un peu dure; une forêt de cheveux noirs entièrement défaits pendent jusqu'à mi-corps; un chou ou moña rouge en orne le côté droit; un collier de corail rouge au cou, décolletée; une très-large ceinture couleur feu descend du dessous des seins jusqu'au ventre; la robe blanche est très-collante, à sarreau. Elle porte aux deux avant-bras, ainsi qu'au poignet, de larges bracelets d'or formés avec des camées. Elle est debout dans un paysage à fond désolé, et, par un geste tourmenté, montre le sol, sur lequel on lit une énorme signature : — A la duquesa de Alba, don F° de Goya, 1795. — Le petit chien porte sur la tête un chou rouge.

(Reproduit.)

COLLECTIONS PARTICULIÈRES.

MARQUIS DE VILLA-FRANCA.

Portraits du marquis et de la marquise de Villa-Franca avec leur fils aîné.

La marquise, en robe de gaze blanche à manches courtes, est assise; elle tient à la main une petite sonnette d'argent, avec laquelle elle paraît amuser l'enfant, qui est debout devant elle, vêtu d'une chemise de gaze transparente; l'enfant est gras, blanc et rose. Goya a voulu montrer les jolis modelés de ce petit corps. Le marquis, en costume des gardes du corps de Charles IV, est debout derrière elle.

La marquise de Villa-Franca.

La même marquise, en robe de gaze blanche, fait le portrait de son mari ; elle est assise et se renverse en arrière, le pinceau à la main, pour juger de l'effet de la peinture. Il y a une jambe qui s'explique peu.

La marquise douairière de Villa-Franca.

Portrait en buste, robe du Directoire, une masse de cheveux gris relevés et ébouriffés, fichu croisé, robe gris-perle, une rose au corsage et de longs nœuds bleus. Elle tient un éventail à la main. Le visage ridé est très-étudié, et l'ensemble très-doux et très-harmonieux.

La marquise de Villa-Franca, née Solferino, est l'arrière-grand'mère du marquis actuel.

La duchesse d'Albe.

Portrait un peu plus qu'à mi-corps, chevelure noire abondante, bouclée, avec des nœuds de ruban feu, robe blanche serrée à la taille par une faja de même couleur.

La duchesse d'Albe.

Le même en pied (reproduction de celui que nous avons cité chez le duc d'Albe), même costume. Un bracelet au poignet gauche, un autre au bras droit composé de plaques ovales agates ; le bras droit un peu étendu par un geste prétentieux qui semble commander quelque exercice à son petit chien havanais, qui se tient un peu en avant sur le premier plan à droite ; fond de campagne nue.

Le duc d'Albe.

Le duc de Villa-Franca (devenu duc d'Albe par sa femme). Il est en pied, accoudé sur un clavecin et lisant dans un cahier de musique, le corps portant sur une hanche et sur une jambe, l'autre est croisée. Coiffure poudrée à oreille de chien, gilet blanc moucheté de bleu boutonnant carré jusqu'à la cravate, habit incroyable en soie noisette, culotte d'un joli gris-vert tendre, guêtres noires dessinant les mollets. Le chapeau, à trois cornes, est posé sur le clavecin.

(Un des plus remarquables de Goya.)

MARQUIS DE SANTA-CRUZ.

Une Dame en costume de fantaisie.

(Hauteur, 1 mètre 22 ; largeur, 2 mètres 05.)

Portrait de madame la comtesse de Haro.

(Hauteur, 0,50 cent. ; largeur, 0,35 cent.)

Esquisse du Saint François de Borja faisant ses adieux à sa famille.

Esquisse du Saint François de Borja au lit d'un moribond.

(Hauteur, 0,37 cent. ; largeur, 0,26 cent.)

DON JOSÉ DE SALAMANCA.

Portrait de Xavier de Goya.

Le fils de Goya est représenté en pied, vêtu de gris, un chapeau claque à la main.

Portrait de jeune femme.

Elle est représentée en pied, avec un petit chien qui jappe à ses pieds. Nous croyons que cette jeune femme est l'épouse de Xavier Goya.

Les Mañolas au balcon.

Répétition, ou peut-être copie avec variante, par Alemsa.

Trois portraits de jeunes hommes inconnus.

Deux portraits de jeunes femmes inconnues.

(Ces portraits sont de grandeur nature; ces cinq derniers sont à mi-corps.)

DUC DE FERNAN-NUNEZ.

Portrait en pied de don Carlos Gutierrez de los Rios, duc de Fernan-Nuñez.

Ambassadeur à Paris sous la Restauration, auteur des mémoires *Compendio, calidades y vida interior del Rey Carlos Tercero.*

Doña Vicenta Solis, duchesse de Montellano.

Portrait de Charles III, roi d'Espagne.

Costume de chasse, avec son chien favori couché à ses pieds.

(Ces portraits sont de grandeur nature.)

COMTESSE DE MONTIJO.

Portrait en pied de la marquise de Lazan.

Une jolie jeune femme au regard sympathique, appuyée sur le dos d'un fauteuil. Costume du temps de l'Empire, robe blanche à paillettes d'or dans le bas de la jupe.

(Hauteur, 1 mètre 43; largeur, 1 mètre 17.)

Portrait de la comtesse de Miranda.

(Hauteur, 1 mètre; largeur, 83 centimètres.)

MARQUIS DE LA TORRECILLA.

Danse sur l'herbe.

Personnages espagnols de la fin du siècle dernier, dansant sur l'herbe.

Diner sur l'herbe.

Une société, dans le costume de la fin du dernier siècle, déjeune sur l'herbe. Un pauvre diable passe et demande l'aumône.

Ces petits tableaux de genre, d'une coloration très-vive, ont servi de cartons pour la reproduction de ces sujets en tapisseries de Santa-Barbara.

Saint François sur la montagne.

> Esquisse achevée du grand tableau de San-Francisco el Grande, avec quelques changements.

Saint François sur la montagne.

> Reproduction achevée du même sujet.

La différence notable qui existe avec le grand sujet est la suppression du portrait de Goya dans le fond.

Messe de relevailles.

> Esquisse plus petite que celle de la collection de don Federico de Madrazo.

Vieilles femmes se regardant dans un miroir.

Fantaisie plus grande que nature. (Apocryphe.)

S. E. LE PATRIARCHE DES INDES.

La Jeune femme à la rose.

> Dit improprement *portrait de Charlotte Corday.* — Une jeune fille très-brune et d'un beau caractère, portant la jupe rayée et le bonnet blanc. Le costume est effectivement à peu près semblable à celui qu'on prête à « l'ange de l'assassinat. »

N. B. Rien dans les traits de ce visage ne rappelle, même de loin, l'héroïne dont le portrait porte le nom. Goya, du reste, n'a pu la connaître, mais il s'est essayé deux fois à reproduire le sujet de l'assassinat. Cette figure de Charlotte Corday l'avait frappé.

MARQUIS DE SELVA-ALEGRE.

Divertissement populaire.

> Un mât de cocagne au premier plan, fond gris argenté, avec un village construit sur un roc; montagnes bleuâtres à l'horizon. Très-enlevé et peu fait, mais d'un très-beau ton.

Cette toile provient de la galerie du prince de Kaunitz, ambassadeur d'Espagne à Vienne.

DUC DE NOBLEJAS.

Une Sainte Famille.

DON VALENTIN CARDERERA.

Le Deux Mai. — *Attaque de la cavalerie de Murat.*

> Jolie reproduction de la grande toile du Musée; plus colorée.

Une Maja.

> Esquisse très-lumineuse achetée au fils de Goya.

Don Valentin de Carderera possède en outre des épreuves uniques ou rares des eaux-fortes et des exemplaires des *Caprices,* des *Taureaux* et des *Désastres* ayant appartenu à Goya, et plus de trois cents dessins à la sanguine, les plus beaux que l'artiste ait produits.

DON FEDERICO DE MADRAZO.

Messe de relevailles.

Magnifique esquisse. — Une jeune femme, tenant dans ses bras un nouveau-né, s'agenouille devant l'autel ; le prêtre, vu de dos, dit la messe ; la foule est agenouillée. Toile de premier ordre, importante dans l'œuvre de Goya.

Portrait de Goya.

L'artiste doit avoir trente et quelques années ; il s'est représenté un crayon à la main, vu d'épaules, mais la tête tournée vers le spectateur. Ce portrait figure dans le *San-Francisco el Grande*.

(Reproduit.)

Portrait d'Asensi Julia.

Julia était un élève de Goya. Son maître l'a représenté coiffé d'un chapeau semblable à celui que Goya porte dans le profil en tête des *Caprices*, une cocarde tricolore fixée au chapeau et un accent presque cruel donnent à cette toile un caractère particulier.

Ferdinand VII à cheval.

Esquisse du portrait de l'Académie de Fernando.

Le Ballon.

Grande esquisse. Un ballon traverse l'air, des cavaliers et des personnes à pied s'efforcent de suivre la direction de l'aérostat. Cette toile est conçue dans une gamme bleuâtre.

Caprices.

Esquisse assez fantastique et inexplicable. Un âne, un taureau et un éléphant traversent l'atmosphère sillonnée par des ballons.

Ces tableaux proviennent de la collection du fils de Goya don Xavier. Don Federico de Madrazo possède une série de Caprices inédits qui contient cent soixante-dix planches dessinées, parmi lesquelles cinquante de premier choix.

DON LUIS DE MADRAZO.

Portrait de Mocarte.

Mocarte, ténor de la chapelle de la cathédrale de Tolède, très-amateur de combats de taureaux. L'artiste, très-lié avec le chanteur, l'a représenté en costume de torero.

DON L. ROTONDO.

La Trahison de Judas.

Esquisse du beau tableau de la sacristie de la cathédrale de Tolède.

COMTE D'ADANERO.

Foule fuyant un incendie.

Arrestation d'une voiture.

Un théâtre ambulant.

MARQUIS DE HEREDIA.

Portrait de « la Librera. »

Cette libraire a joué un rôle dans la vie de Goya. On le voyait chaque jour se rendre chez la jolie boutiquière dont il a fait le portrait.

MARTINEZ.

Le docteur Urrutia présente un breuvage à Goya pendant sa maladie.

Une inscription placée au-dessous de cette toile constate qu'elle a été offerte au docteur comme un hommage de reconnaissance après la maladie de l'artiste. Elle a été exécutée en 1823.

CEAN BERMUDEZ.

Portrait de Cean Bermudez.

Célèbre critique, ami intime de Goya, auteur du *Dictionnaire des artistes de l'école espagnole.*

DON JOSÉ CAREDA.

Portrait de D. M. Careda.

Portrait à mi-corps.

COMTES DE CHINCHON.
(Palais de Boadilla del Monte.)

Portrait du général Ricardos.

Portrait de l'amiral Mazarredo.

Portrait du cardinal de Bourbon.

Ces trois portraits sont de grandeur nature.

Portrait de l'infant don Luis.

Portrait de dona Maria-Theresa de Vallabriga.

Ces deux toiles à mi-corps portent en légende : *Exécuté par Goya de neuf heures à midi, matinée du 11 septembre 1783. — Exécuté de onze heures à midi de la matinée du 27 août 1783.*

Portrait en pied de la comtesse de Chinchon.

Portraits de la famille de l'infant don Luis.

La famille est réunie dans le cabinet de toilette de madame de Vallabriga. Le peintre s'est représenté devant sa toile.

(Hauteur, 3 mètres 40 ; largeur, 4 mètres.)

DUC D'OSSUNA.

Portrait de la famille d'Ossuna.

Le duc et la comtesse de Benavente sont représentés en pied, leurs enfants jouent auprès d'eux assis sur des coussins.

(Exécuté en 1788. — Payé 3,000 francs.)

Le duc d'Ossuna.

Portrait à mi-corps.

La comtesse de Benavente.

Portrait à mi-corps.

Le duc d'Ossuna.

Le duc lisant près d'un tertre; il est nu-tête, en costume de chasse, avec une culotte couleur chamois.

Le général Urrutia.

Le capitaine général D. J. de Urrutia, directeur des bâtiments civils, en costume officiel.

(Magnifique portrait (*gravé*). — Payé 1,500 francs.)

MARQUIS DE MIRAFLORÉS.

Portrait de S. Exc. doña Mariana Pontejos y Sandoval.

La marquise était la femme de don Francisco Monino, frère du célèbre comte de Florida-Blanca; elle est peinte dans le costume du temps, de grandeur nature.

Le comte de Florida-Blanca.

En pied, de grandeur nature, dans un intérieur. Goya s'est représenté dans cette toile montrant un tableau au comte. Derrière le ministre se tient son secrétaire particulier. Enfin, comme ornement de la pièce, on voit un portrait à mi-corps de Charles III sur un chevalet.

MINISTÈRE DE L'INTÉRIEUR.

CABINET DU CHEF DE LA DIVISION DES POSTES.

Portrait de Ferdinand VII.

Grande esquisse brillante, en pied, costume officiel, exécutée en quelques heures un soir d'illumination.

CABINET DU SOUS-SECRÉTAIRE DU MINISTÈRE.

Portrait du célèbre acteur Maïquez.

MINISTÈRE DE LA MARINE.

Portrait de Lardizabal.

Ex-ministre de la marine.

MAISON DE GOYA.

SALON DU REZ-DE-CHAUSSÉE.

Les Vieillards.

Deux moines mendiants à longue barbe grise; l'un d'eux s'appuie sur un long bâton.

La Romeria de San-Isidro.

Un groupe de curieux autour d'un mendiant grotesque, qui chante en jouant de la guitare. Dans le fond, des personnages, donnant le bras à des dames, écoutent le chanteur. La scène se passe à la Romeria de San-Isidro.

Judith et Holopherne.

Une maritorne tient un couteau à la main, et présente une tête à une vieille femme dont on ne voit que le profil.

Saturne dévorant ses enfants.

Un vieillard à longs cheveux gris, aux paupières rouges, tient dans ses mains crispées un enfant dont il a déjà dévoré la tête. Les membres sont pantelants, le sang coule.

(Reproduit.)

Le Gran Cabron (diable).

Des vieilles femmes à têtes repoussantes sont accroupies dans un cloaque et semblent adorer le diable, figuré par un personnage à tête de bouc, vêtu d'une robe de moine. Vers la droite, une femme d'une assez jolie silhouette se tient assise les mains dans son manchon.

La Leocadia.

Une jeune femme debout, près d'un tertre surmonté d'une grille de fer, la tête couverte d'une mantille qui laisse deviner le visage. Cette figure passe pour être le portrait d'une maîtresse de Goya appelée *Leocadia.*

Deux vieilles femmes mangeant à la gamelle.

SALON DU PREMIER ÉTAGE.

Un chien luttant contre le courant.

Cette peinture n'est pas achevée, et le sujet se devine à peine.

L'Asmodée.

Sur un ciel très-clair, d'un jaune soufre, se découpent deux figures qui volent dans l'air, en s'appuyant avec terreur l'une contre l'autre. La première, vêtue d'une draperie d'un beau ton carminé, qui lui cache le bas du visage, montre à la seconde une ville construite sur un rocher de forme bizarre. Dans le bas du

tableau, un très-joli paysage dans lequel des cavaliers semblent prêts à charger les uns contre les autres. Au premier plan, coupés par le cadre, deux soldats coiffés de schakos semblent ajuster les cavaliers.

Promenade du saint-office.

Dans un beau paysage semé de grands rochers, sur lesquels poussent des pins, des moines et des inquisiteurs défilent, et derrière eux marchent tête baissée une troupe de vieilles femmes. Les figures du premier plan représentent un grand inquisiteur avec le costume traditionnel et la chaîne d'or au cou.

(Reproduit.)

Deux femmes riant à gorge déployée.

Cette peinture, dont il est difficile de définir le sujet, rappelle l'eau-forte des Caprices, *Mejor es holgar*.

Les Politiques.

Des personnages fantastiques se pressent les uns contre les autres pour lire un morceau de journal. La figure principale, d'un modelé remarquable, est d'un grand caractère.

(Reproduit.)

Les Gardeurs de bœufs.

Dans un beau paysage, avec de gras pâturages et des montagnes d'un ton roux, deux gardeurs de bœufs, dont on voit au loin les troupeaux, s'attaquent avec furie; ils sont armés de bâtons. Le bas des jambes, peu indiqué, disparaît dans l'herbe.

Les Parques.

Assises sur un nuage qui plane dans l'éther, au-dessus des arbres dont on voit le sommet, les Parques tiennent un conciliabule. L'une d'elles tient à la main un fœtus qu'elle va jeter sur la terre; la seconde ricane et semble penser au destin qui l'attend; la troisième regarde l'homunculus à travers un lorgnon.

* * * *

Cette peinture a été transportée à Vista-Alegre, propriété de M. de Salamanca. Elle ne serait pas de Goya, mais bien de son fils, selon que l'atteste la correspondance du marquis de l'Espinar.

ALAMEDA DES DUCS D'OSSUNA.
(ENVIRONS DE MADRID.)

SALON DE LA COMTESSE DE BENAVENTE.

SUJETS SUR TOILE ENCASTRÉS DANS LES MURS.

Taureaux à la tablada.

La comtesse de Benavente et sa suite viennent voir les troupeaux à la tablada. La scène se passe au pied d'une montagne sur laquelle s'élève la tour du domaine.

Le troupeau est gardé par les picadors à cheval. La comitiva est assise sur un petit mur en brique servant de garde-fou. Les fonds sont d'une grande finesse; les silhouettes de montagnes sont d'un ton bleuâtre baigné de lumière.

(Largeur, 2 mètres 18 sur 1 mètre 60. — Payé 1,000 francs.)

L'Escarpolette. — Gitanos balançant une gitana.

Charmante scène à la Watteau. Une jolie personne est assise sur la balançoire. Un personnage la pousse; un autre tourne le dos aux spectateurs en levant les bras en l'air prêt à la recevoir. Un troisième dort au pied d'un arbre. Deux femmes sur le plan à gauche ferment la composition; elles chantent et s'accompagnent sur la guitare. La scène se passe dans un charmant paysage très-enlevé.

(Largeur, 98 centimètres sur 1 mètre 60. — Payé 625 francs.)

Le Mât de cocagne.

Des enfants s'essayent à grimper au mât de cocagne dans un paysage du village de l'Alameda.

(Largeur, 98 centimètres sur 1 mètre 60. — Payé 500 francs.)

Partie de campagne.

Un accident survient; une dame est tombée et l'âne gît par terre; un abbé ou médecin fait respirer des sels; les ânes se prennent à braire; une dame se désole, une autre lève les bras en signe de détresse. C'est une scène à la façon des petits maîtres du dix-huitième siècle, pleine d'esprit et de fines intentions. La scène se passe dans un paysage agreste planté de pins parasols.

(Largeur, 98 centimètres sur 1 mètre 60. — Payé 625 francs.)

Voleurs attaquant un coche à la venta del Espiritu Santo.

Scène historique. Les brigands ont arrêté une grande berline de voyage; les voyageurs ont résisté; l'un d'eux est baigné dans son sang, l'autre lutte avec un scélérat qui tient le poignard levé. Le cocher est étendu mort; la dame et le dernier cavalier qui restent sont agenouillés et demandent grâce; le chef présente des cordes et fait un geste qui semble imposer des conditions; un autre scélérat met en joue, tandis que le dernier domine la scène le mousquet à la main, debout sur le siége du cocher.

(Largeur, 1 mètre 27 sur 1 mètre 60. — Payé 650 francs.)

Construction d'une église.

Cette église est construite aux frais des ducs d'Ossuna. Il est vraisemblable que c'est pour perpétuer ce souvenir que Goya a peint ce sujet. On voit dans le fond le monument qui s'élève; le sujet principal est l'arrivée d'un chariot portant une énorme pierre et tiré par des bœufs. Au premier plan, Goya a représenté deux ouvriers portant sur une civière un de leurs compagnons, mort ou blessé. Dans le fond, la tour du domaine.

(Largeur, 1 mètre 35 sur 1 mètre 60. — Payé 625 francs.)

Une Procession.

Ces toiles ont été exécutées en 1787 et commandées d'ensemble par la comtesse de Benavente.

La Romeria de San-Isidro.

Cette toile, d'un fini précieux, rappelle les ingénieuses compositions de Moreau le jeune. Sur un tertre, des personnages élégants, dans les jolis costumes que portait l'aristocratie à la fin du dernier siècle, assistent aux divertissements de la foule réunie dans la prairie de San-Isidro pour la fête de la Verveine. Cette plaine est couverte de milliers de petits personnages et de carrosses ; le Manzanarès serpente au bas de la prairie ; les monuments de Madrid ferment l'horizon.

(Hauteur, 90 centimètres ; largeur, 42 centimètres. — Reproduit.)

Le Printemps.

Petite fantaisie à la Watteau, conçue dans des tons bleuâtres. Une jeune femme tient à la main une petite fille ; toutes deux portent des fleurs ; la jardinière leur offre un bouquet, et derrière elle un jardinier galant, qui met le doigt sur sa bouche comme pour recommander le silence, offre un lapin. Fond bleuâtre, ciel rose.

(Hauteur, 32 centimètres ; largeur, 22 centimètres.)

L'Eté.

Des laboureurs se reposent assis sur des bottes de foin ; toute la famille est réunie : les uns boivent, les autres mangent, quelques-uns caressent leurs enfants, les chevaux eux-mêmes prennent part au repos. Dans le fond à droite, des meules de blé ; à gauche, la silhouette de la tour qu'on retrouve dans plusieurs des tableaux de l'Alameda.

(Hauteur, 34 centimètres ; largeur, 76 centimètres.)

L'Hiver.

Des arrieros enveloppés dans de grandes *mantas* traversent un paysage couvert de neige ; derrière eux marchent des ânes chargés : le premier porte un porc tué.

(Hauteur, 32 centimètres ; largeur, 34 centimètres.)

N. B. L'Automne manque, et par une particularité curieuse, la toile qui décomplète la collection ou du moins celle qui pourrait former un pendant, est actuellement en vente chez MM. Goupil. — C'est l'*Automne*, représenté par une jeune femme élégante, offrant des fruits à un enfant. Derrière elle, un cavalier, costume Empire. Joli paysage d'automne. Sur le premier plan, une branche de pampre.

Danse au bord du Manzanarès.

Personnages de la fin du dernier siècle en costume national ; fond charmant, coloration douce et grise. La scène se passe au bord de la rivière ; à l'horizon, des personnages se promènent dans le paysage. Un attelage de bœufs passe le gué ; à l'horizon, montagnes bleuâtres, ciel embrasé par le soleil couchant.

(Hauteur, 42 centimètres ; largeur, 40 centimètres. — Reproduit.)

Scène champêtre.

La scène se passe à la porte de l'église de San-Isidro. Une société assise sur l'herbe se rafraîchit ; des femmes en mantilles blanches se reposent et s'éventent. Dans le fond du tableau, l'église avec ses trois petits clochetons et son dôme. Une

grande foule d'hommes avec le chapeau à claque. Dans chacun de ces tableaux figure un personnage qui regarde le spectateur et dont les traits rappellent un peu ceux de Goya.

(Hauteur, 42 centimètres ; largeur, 40 centimètres.)

Les six toiles qui précèdent ont été payées à forfait 2,500 francs et exécutées en 1798.

Un Caprice.

Cette toile, peinte sur fond noir et qui rappelle les Caprices par sa bizarre conception, est inexplicable dans ses intentions. Un homme est arrêté sur une montagne; un âne, qui l'a amené, est attaché au milieu des broussailles ; le personnage a la tête couverte d'un voile comme un fantôme. Au-dessus de lui, dans la nuit la plus intense, mais peints d'un ton lumineux et solide qui se détache sur les ténèbres, trois êtres humains, le corps nu et vêtus seulement d'une sorte de jupon vert, la tête couverte des longs bonnets des condamnés de l'inquisition, soulèvent dans l'espace, en le tenant horizontalement, un patient complétement nu. Sur un tertre, au second plan, un personnage drapé à l'antique dort la face contre terre.

(Hauteur, 42 centimètres ; largeur, 30 centimètres.)

Un Caprice.

Trois horribles personnages nus, dont l'un a une tête de chien, viennent consulter une sorcière nue aussi, qui surveille un breuvage placé sur des charbons. A ses pieds un plat fumant, une fiole et une tête de mort. Le diable, représenté par un bouc noir, s'échappe par la cheminée un balai entre les jambes.

(Hauteur, 42 centimètres ; largeur, 30 centimètres.)

Un Caprice.

Des démons vêtus de noir et des sorciers sur la tête desquels se posent des chats-huants, tiennent des âmes dans leurs mains ; l'un d'eux porte un panier plein. Dans l'air voltige un autre démon. Au premier plan, un homme agenouillé dans l'attitude de la peur.

(Hauteur, 42 centimètres ; largeur, 30 centimètres.)

La Lampe du diable.

Dans l'ombre, mais la tête éclairée, un Basile met furtivement de l'huile dans la lampe qu'un bouc tient à la main. Dans le fond, se devinent trois grands ânes qui gambadent. Sur le premier plan, un livre sur la couverture duquel on lit L A M. D E S C..., commencement de deux mots inachevés.

(Hauteur, 42 centimètres ; largeur, 30 centimètres. — Reproduit.)

Un Déjeuner sur l'herbe.

Un véritable Watteau espagnol. Ce tableau révèle une préoccupation de ce maître : des personnages en galants costumes déjeunent sur l'herbe à l'ombre de grands peupliers. Un personnage, à plat ventre, dort la tête dans les mains.

(Hauteur, 40 centimètres ; largeur, 26 centimètres. — Reproduit

Un Caprice.

Un bouc, couronné de feuillage, trône au clair de la lune au milieu de sorcières. Des femmes leur apportent des âmes; des oiseaux de nuit voltigent dans l'air.

(Hauteur, 42 centimètres; largeur, 30 centimètres. — Ces six toiles ont été payées à forfait 1,500 francs.)

Don Juan et le commandeur.

Don Juan est vêtu de noir, assis sur un escabeau, les poings sur la hanche et presque dans les flammes. Le commandeur, statue animée, qui porte l'ordre de Saint-Jacques, s'avance au milieu des flammes vers don Juan.

(Hauteur, 42 centimètres; largeur, 30 centimètres.)

Une femme et deux enfants à la fontaine.

Peu important et lâché.

(Hauteur, 32 centimètres; largeur, 14 centimètres.)

Le Borracho.

Un homme ivre est porté par deux de ses compagnons, qui se moquent de son état.

(Hauteur, 32 centimètres; largeur, 14 centimètres.)

Ces toiles ont été exécutées en 1798 et commandées d'ensemble par la comtesse de Benavente.

L'ESCURIAL (SAN-LORENZO).

CASA DEL PRINCIPE.

La Fabrique de poudre.

Dans un paysage, avec arbres d'une grande allure, des ouvriers debout pilent du salpêtre dans des mortiers.

La Fabrique de balles.

Des visiteurs regardent les ouvriers mouler les balles; un des ouvriers, agenouillé, forme le centre du tableau. Beau paysage, avec effet de lumière.

SARAGOSSE.

(Voir aux peintures monumentales, fresques.)

Portrait du naturaliste Azara.

Portrait de don Ramon Pignatelli.

Portrait de don Martin Goicoechea.

Portrait de don Martin Zapater.

Portrait de don Félix Colom.

COLLECTION DE DON FRANCISCO DE ZAPATER.

Répétition du Saint François sur la montagne.

VALLADOLID.

(Voir les peintures religieuses.)

DON PASCAL CALVO.

Tobie et l'ange.

SÉVILLE.

(Voir les peintures religieuses.)

COLLECTION DE S. A. R. LE DUC DE MONTPENSIER.

GALERIE PRINCIPALE.

Portrait en buste de Charles IV.

(Hauteur, 3 pieds; largeur, 2 pieds 3 pouces. — N° 62 du catalogue de San-Telmo.)

Portrait de Marie-Louise.

(Mêmes dimensions. — N° 63 du catalogue.)

Portrait de Ferdinand VII, prince des Asturies.

(Mêmes dimensions. — N° 64 du catalogue.)

Portrait de la reine Isabelle des Deux-Siciles.

A l'âge de douze ans.

(Mêmes dimensions. — N° 65 du catalogue.)

SALON DE LA TOUR.

Têtes d'étude.

(Hauteur, 3 pieds 7 pouces; largeur, 2 pieds 2 pouces. — N° 253.)

Une Femme en mantille blanche.

(Mêmes dimensions. — N° 381.)

Les Mañolas au balcon.

(Hauteur, 5 pieds 9 pouces; largeur, 3 pieds 10 pouces. — N° 255.)

Portrait d'Asensi.

(Hauteur, 2 pieds; largeur, 1 pied 6 pouces. — N° 263.)

N. B. Ces deux dernières toiles, importantes dans l'œuvre, proviennent de la galerie du feu roi Louis-Philippe.

VALENCE.

(Voir les peintures religieuses.)

MUSÉE DE VALENCE.

Portrait de doña Joaquina.

Cette toile représente une belle jeune femme, qui ne serait autre que doña Joaquina, l'une des maîtresses de l'artiste; elle est assise sur un tronc d'arbre. C'est une personne de petite taille, mais très-bien proportionnée, d'un teint très-brillant; les yeux sont ombragés de cils magnifiques; elle est habillée selon la mode du temps, robe noire, manches courtes, la taille sous les seins, ceinture étroite, gants de peau, mantille et éventail. Un petit chien havanais jappe à ses pieds.

(Hauteur, 1 mètre 61; largeur, 1 mètre 08.)

Un jour de fête, Goya avait amené avec lui cette jeune femme, et ses amis qui la voyaient pour la première fois la trouvèrent si belle, qu'ils insistèrent pour que le peintre fît son portrait sur l'heure. L'esquisse fut faite en quelques instants dans l'endroit même où avait eu lieu le repas; le lendemain, Goya exécutait le portrait.

Portrait de don Francisco de Bayeu, maître de Goya.

(Hauteur, 1 mètre 08; largeur, 83 centimètres.)

Portrait de don Rafael Estève, graveur.

(Hauteur, 1 mètre; largeur, 74 centimètres.)

Portrait de don Mariano Ferrer.

(Hauteur, 82 centimètres; largeur, 62 centimètres.)

ILE MAJORQUE (PALMA).

MARQUIS DE LA ROMANA.

Scène de bandits.

Une caverne vue de l'intérieur. On aperçoit le ciel, et les bandits dorment étendus sur le sol.

(Hauteur, 56 centimètres; largeur, 31 centimètres.)

Scène de bandits.

Des bandits fusillent un groupe d'hommes et de femmes; l'une d'elles tourne le dos aux bandits pour protéger un enfant en le couvrant de son corps. L'expression de terreur qui se peint sur les visages des prisonniers est admirablement rendue.

(Mêmes dimensions.)

Un Hôpital de pestiférés.

Les pestiférés sont étendus sur le sol; ceux qui les soignent prennent des précautions pour échapper aux émanations. La scène est éclairée par une fenêtre qui forme le point lumineux du tableau.

(Mêmes dimensions.)

Scène d'intérieur.

Des femmes réunies dans une chambre; elles sont éclairées par une bougie que tient l'une d'elles.

(Hauteur, 40 centimètres; largeur, 32 centimètres.)

Scène de bandits.

A l'entrée d'une grotte, un bandit assassine une femme dont le torse est nu; elle est étendue sur le sol; le bandit est agenouillé devant elle.

(Mêmes dimensions.)

Scène de bandits.

Dans l'intérieur d'une caverne, un bandit assassine une femme qu'il a attachée à un rocher.

(Mêmes dimensions.)

Scène de bandits.

Dans l'intérieur d'une caverne, un brigand déshabille une femme. Dans le fond du tableau, la même scène se répète dans d'autres attitudes.

(Mêmes dimensions.)

La Visite du moine.

Un moine vient rendre visite à une femme, qui lui fait un aimable accueil.

(Mêmes dimensions.)

Goya et la duchesse d'Albe.

(Mêmes dimensions.)

DON PEDRO ESCAT.

Portrait de don Bartholomé Sureda.

Portrait de doña T. Sureda.

(Hauteur, 1 mètre 20; largeur, 80 centimètres.)

COMTE D'ESPANA.

Portrait d'un comte d'España.

Grandeur nature.

CADIX.

M. SHAW, CONSUL GÉNÉRAL D'AUTRICHE.

L'Apothéose de la Musique.

(Hauteur, 3 mètres 02, même largeur.)

L'Espagne écrivant son histoire.

(Hauteur, 3 mètres 02; largeur, 2 mètres 47.)

N. B. Très-restaurés.

PARIS.

MUSÉE DU LOUVRE.

Portrait de M. Guillemardet, ambassadeur de la République française à Madrid.

Ce diplomate est représenté tête nue, assis devant une table et les jambes croisées l'une sur l'autre; l'écharpe tricolore au nœud bouffant est le point lumineux du tableau (1795).

M. P. LEFORT.

Taureaux à l'arroyo.

Les taureaux sont réunis dans un bas-fond. Des picadors à cheval et des gardes du corps de Charles IV stationnent auprès des carrosses et de la foule qui sont arrêtés sur la hauteur.

Course de taureaux.

La scène se passe dans le cirque de Séville, dont on reconnaît l'architecture. L'épisode est très-sanglant et très-mouvementé; il représente la mort d'un picador.

(Hauteur, 40 centimètres; largeur, 30 centimètres.)

Ces deux compositions de l'époque *argentée* du maître sont peintes sur cuivre; elles proviennent de la famille Cean Bermudez.

M. DE VILLARS.

Promulgation de l'édit pour l'abolition de l'ordre des jésuites.

Exécution de l'édit.

Deux esquisses très-violentes, mais d'un ton admirable.

M. CHARLES YRIARTE.

La Maison du Coq.

Des Valenciens attablés à la porte d'un parador se sont pris de querelle en jouant aux cartes, et ont tiré leurs couteaux. La foule accourt pour les séparer. On lit sur la maison : *Meson del Gallo.*

(Hauteur, 65 centimètres; largeur, 40 centimètres. — Reproduit.)

M. PAUL DE SAINT-VICTOR.

Un Mariage grotesque.

Un vieillard grotesque et une jolie fille reçoivent la bénédiction.

M. CARVALHIDO.

Cave canem!

Un chien blanc enchaîné, les yeux en feu, pousse des hurlements en tirant sur sa chaîne.

(Hauteur, 70 centimètres; largeur, 60 centimètres.)

Brigands attaqués par la force armée.

Des bandits, protégés par un cours d'eau, se défendent valeureusement contre des soldats, qui les attaquent avec résolution.

L'Orage.

Surpris en pleine campagne par une pluie torrentielle, une foule de gens regagnent en hâte une ville dont les murailles occupent la droite du tableau.

L'Incendie.

Toute une ville en feu. Les habitants, réunis en groupes tumultueux, cherchent à combattre le sinistre. Sur le premier plan, une femme étendue sur un brancard est emportée par deux hommes.

Fête espagnole.

Près de l'entrée d'une vieille porte de ville à demi ruinée, une foule de gens de tout âge, disposés en groupes joyeux, entourent des jeunes Castillanes qui se livrent à la danse.

Ces esquisses, de la vieillesse du maître, sont passées aux mains de M. Ferran..r.

Portrait de Ferdinand VII.

Ce roi d'Espagne est vu en buste; l'ordre de la Toison d'or, qui orne sa poitrine, se détache sur le collet d'hermine de son manteau de pourpre.

M. G. AROSA

Caprice.

Des personnages groupés sur un monticule, tête nue, se livrent à la danse.

Hauteur, 12 centimètres. Largeur, 10 centimètres.

Intérieur d'église.

La foule est agenouillée devant un immense retable. Sur le premier banc, des mendiants et des femmes. Un grand rayon lumineux, parti d'un jour supérieur, éclaire le fond.

Hauteur, 50 centimètres. Largeur, 30 centimètres.

M. FARR....ZZT.

Portrait de Goya par lui-même.

L'artiste est représenté tête nue, à mi-corps, vêtu d'une robe de chambre couleur grenat.

Hauteur, 46 centimètres. Largeur, 31 centimètres.

N. B. La figure est touchée dans une facture... mais pour le tableau donné par Goya à son médecin Arrieta. Il en existe une réplique à l'Académie de San-Fernando et une autre au Musée national de Madrid.

M. OUDRY.

Portrait de mademoiselle Goicoechea.

Portrait en pied, grandeur nature.

M. COMARTIN.

Lazarilles de Tormes.

Deux personnages à mi-corps.

Provient de la galerie espagnole du Louvre.

MARQUIS DE VALORI.

La Sieste.

Jolie toile dans la manière de celle de l'Alameda. Des majos et des majas se reposent après un déjeuner sur l'herbe. Fond de montagnes bleuâtres ; les premiers plans sont poussés au noir.

(Hauteur, 30 centimètres ; largeur, 40 centimètres. — Acheté depuis par le ministre d'Espagne en Belgique.)

M. JEAN GIGOUX.

L'Archevéque de Québec.

J'en ai mangé.

Sujet tiré de la Bible.

Les Fils de Jacob.

Les fils de Jacob apportent à leur père la robe ensanglantée de leur frère Joseph.

BORDEAUX.

AU MUSÉE.

Elles filent fin.

Sujet tiré des *Caprices*. Une vieille femme grotesque assise à son rouet.

M. C. DE BALMAZEDA.

Bandits arrêtant une berline.

M. BROWN

Variante du Caprice n° 44.

M. LACOUR.

Variante du Caprice « Hasta la muerte. »

TAPISSERIES.

L'ESCURIAL.

. .
. .
. .

N. B. Des difficultés, contre lesquelles nous avons lutté sans les vaincre, nous ont empêché de cataloguer les tapisseries qui décorent les appartements royaux.

RÉSIDENCE ROYALE DU PARDO.

SALLE Nº 53.

Un Déjeuner sur l'herbe.

La Feria.

La Promenade.

SALON DE RÉCEPTION Nº 7.

Le Repos.

Divertissement.

Un Jocrisse berné par quatre jeunes filles de la campagne.

SALON Nº 9.

Le Jeu des échasses.

Deux chats. (Dessus de porte.)

L'Hiver.

Le carton est à l'Alameda.

Le Jeu de boule.

Le Joueur de flûte. (Dessus de porte.)

Un Jardinier galant.

Un Chasseur.

SALON Nº 17.

Une Chasse.

CHAMBRE DE LA REINE, N° 18.

Une Boutique à la Romeria.

Scène de la Verveine.

Des enfants accroupis écoutent un joueur de guitare. Sur le premier plan, un aguador nègre.

SALLE DE BILLARD.

Une Promenade.

Costumes de la fin du dernier siècle.

(Douteux.)

SALLE N° 13.

Le Cerf-volant.

La Feria.

Sur le premier plan, des femmes marchandent des poteries. Dans le fond, passe un carrosse avec deux laquais et un coureur en avant.

Danse au bord du Manzanarès.

Avec acompagnement de guitare et de castagnettes. L'église San-Isidro dans le fond.

Une Boutique à la Romeria.

Sur le premier plan, des batteries de cuisine, des meubles, des habits, un portrait pendu. C'est un *rastro* en plein vent.

SALLE N° 40.

Le Jeu de tarots.

Les joueurs sont assis à l'ombre d'un manteau attaché à des branches d'arbre comme un *tendido*.

La Balançoire.

SALLE N° 50.

Une Noce villageoise.

Un enfant monté sur un chariot se réjouit en voyant avancer la noce.

Un Déjeuner sur l'herbe.

Un Paysage avec effet de neige.

Cinq sujets, jeux d'enfants.

20

Le Parasol.

Un Joueur de flûte.

Trois sujets de jeux d'enfants.

OBSERVATIONS.

Malgré le développement qu'a pris ce catalogue, nous prévoyons, en dehors des toiles religieuses et historiques, bien des lacunes impossibles à combler si les possesseurs des portraits ou tableaux de genre de Goya non catalogués ne prennent pas l'initiative.

Les Anglais ont emporté d'Espagne plusieurs œuvres remarquables. La vente de la collection du prince de Kaunitz en a dispersé aussi quelques-uns en Allemagne. Nous compléterons cet essai de catalogue si on veut bien nous en donner les moyens.

TABLE DES GRAVURES.

CPSIA information can be obtained at www.ICGtesting.com
Printed in the USA
BVOW01s1013281014

372654BV00005B/270/P